KB087916

CUT

북디자이너의
세번째
서랍

B

CUT

북디자이너의
세번째
서랍

김태형 김형균 박진범
송윤형 엄혜리 이경란
정은경

책을 펴내며

디자이너에게는 자신만이 간직하고 있는, 어쩌면 잘 열어보지 않는 서랍이 하나 있다. 그것은 서랍이기도 하고, 폴더이기도 하며, 부끄러움 혹은 새로운 도전이라 불리기도 한다. 디자이너, 그중에서도 책과 인연이 닿은 어떤 시기를 거쳐, 우리는 각자의 지금에 이르렀다.

많은 책들을 만들었고 세상에 내놓았으며, 그중엔 아무도 모르게 서점 구석에 놓이는 책이 있기도 하고, 베스트셀러가 되어 누구에게나 익숙한 책도 있다. 그리고 그 수많은 결과물의 무게만큼이나 잘 열어보지 않는 흔적이 있다.

각자의 텍스트로 자신만의 이야기를 풀어놓는 책 한 권. 한 권의 책이 그에 맞는 꼴을 갖추기까지 우리는 많은 고민과 소통, 자신과의 싸움, 선택되어야 한다는 두려움 앞에 놓여 있다.

출판사들은 여러 가지 요인들로 A컷을 선택하고 상품화하며 디자이너 각각의 결과물을 평가한다. 그러나 디자이너를 성장시키는 건 서랍 속 선택되지 못한 결과물들이 아닐까? 텍스트에 기대어 소통하며 만들어진 수많은 B컷들. 우리 모두는 끊임없는 선택과 실패를 한다. 작가는 수없이 많은 문장을 썼다

지우고, 편집자는 책을 향한 소통과 결정에 좌절을 맛보며, 디자이너에게는 선택되어지는 것보다 많은, 잊혀지는 B컷들이 있다. 우리는 그를 통해 배우고 성장하며 스스로에 대한 믿음을 쌓아간다. 바라보고 시도하며 막막해지고 그럼에도 불구하고 나아간다.

우리는 우리를 성장시키는, 부족하지만 충분한 경험들에 대한 이야기를 해볼까 한다. 아울러 한 권의 책이 만들어지기까지의 성공만큼이나 값진 실패들을 돌아보고자 한다. 그리고 이 책을 읽는 사람들도 각자의 서랍 속 영광스러운 실패를 잊지 않기를 바란다.

2015년 봄
필자 일동

차례

김태형

1999년 대학을 졸업한 해부터 현재까지 북디자이너로 활동하고 있다.

현재 휴머니스트의 아트디렉터로 재직중이다.

■ B컷

■ 『2033 미래 세계사』 A컷

■ B컷

■ 「공부하는 엄마들」 A컷

■ B컷

■ 『누구나 한번쯤 철학을 생각한다』 A컷

미학 편지

프리드리히 실러 지음 · 안인희 옮김

Friedrich Schiller

Briefe über dieästhetische Erziehung des Menschen

HumanArt

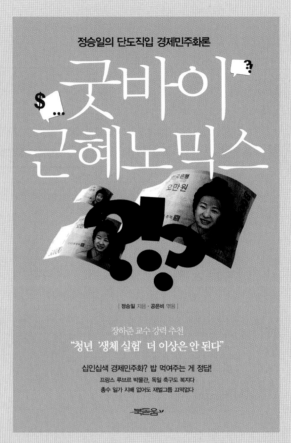

■ B컷

■ 『미학 편지』 A컷
■ ■ 『굿바이 근혜노믹스』 A컷

■ B컷

■ 「미학 오디세이」 A컷

소설쓰기의
모든 것

독자를 사로잡는 이야기에는 뛰어난 묘사가 있다

아마존 장기 베스트셀러

Part 02
묘사와
배경

소설쓰기의
모든 것

독자를 사로잡는 이야기에는
매혹적인 인물이 있다

아마존 장기 베스트셀러

Part 03
인물, 감정, 시점

소설쓰기의
모든 것

독자를 사로잡는 이야기에는 매혹적인 인물이 있다

아마존 장기 베스트셀러

Part 03
인물, 감정, 시점

소설쓰기의
모든 것

독자를 사로잡는 이야기에는 생생한 대화가 있다

아마존 장기 베스트셀러

Part 04
대화

소설쓰기의
모든 것

독자를 사로잡는 이야기에는 생생한 대화가 있다

아마존 장기 베스트셀러

Part 04
대화

소설쓰기의
모든 것

독자를 사로잡는 이야기에는 생생한 대화가 있다

Part 04
대화

■ B컷

■ 「소설쓰기의 모든 것」 A컷

인류의 미래에 '위대한 유산'을 남기다

Nicolai
Ivanovich
Vavilov

1887~1943

피터 프링글 지음
순승 옮김

20세기 최고의 식량학자

바빌로프

Archive

■ B컷

■ B컷

■ 『바빌로프』 A컷
■ ■ 『번역자를 위한 우리말 공부』 A컷

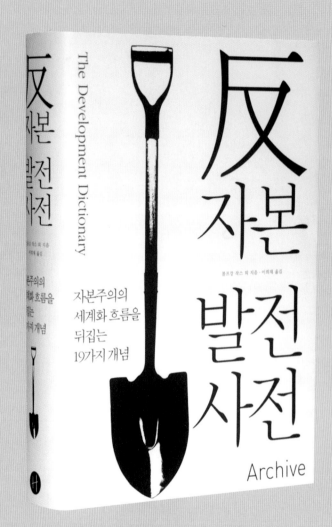

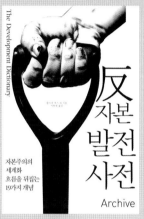

反
자본
발전
사전

The Development Dictionary

자본주의의
세계화
흐름을 뒤집는
19가지 개념

Archive

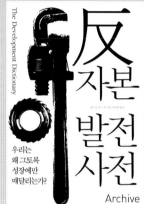

反자본
발전
사전

The Development Dictionary

우리는
왜 그토록
성장에만
매달리는가?

Archive

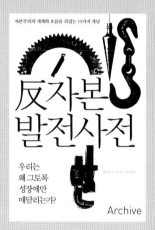

자본주의의 세계화 흐름을 뒤집는 19가지 개념

反자본
발전사전

우리는
왜 그토록
성장에만
매달리는가?

Archive

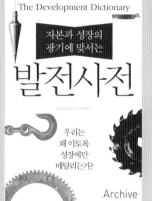

The Development Dictionary

자본과 성장의
광기에 맞서는

발전사전

우리는
왜 이토록
성장에만
매달리는가?

Archive

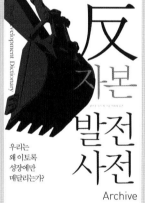

反
자본
발전
사전

Development Dictionary

우리는
왜 이토록
성장에만
매달리는가?

Archive

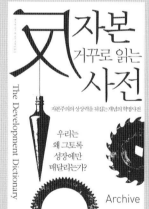

자본
거꾸로 읽는
사전

The Development Dictionary

자본주의의 성장력을 뒤집는 개념의 혁명사전

우리는
왜 그토록
성장에만
매달리는가?

Archive

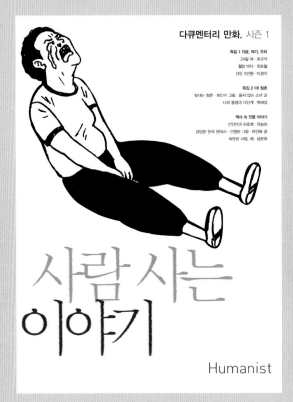

다큐멘터리 만화. 시즌 1

특집 1 지금, 여기, 우리
24일 차 · 최규석
철망 바덕 · 최윤철
단돈 5만원 · 이경석

특집 2 아 청춘
빛나는 청춘 · 최인수 그림 · 윤지 않는 소년 글
나와 동생과 다단계 · 박해성

역사 속 인물 이야기
신안선과 허초희 · 유승하
담담한 한국 현대사 · 신영환 그림 · 박찬화 글
따뜻한 사랑, 체 · 남문희

사람 사는
이야기

Humanist

■ B컷

■ 『사람 사는 이야기』 A컷

■ B컷

■ 『상상 박물관』 A컷

전중과 전후 사이

마루야마 마사오정치사상의 기원과 사유의 근원을 읽다

丸山眞男

戰中と戰後の間

마루야마 마사오 지음 김석근 옮김

1936 ~ 1957

Humanist

■ B컷

■ 「전중과 전후 사이」 A컷

■ B컷

■ 「아흔 즈음에」 A컷

■ B컷

■ 『인터넷 빨간책』 A컷

■ B컷

■ 「체르노빌 후쿠시마 한국」 A컷

어떤 계기로 북디자이너가 되었는가?

어렸을 때, 서점과 헌책방, 만화방을 순례하며 책을 사 모으는 취미가 있었다. 좀 자라서는 좁은 방 안에 사방으로 책을 쌓아두고 살면서 작가나 화가가 되려고 했으나 도무지 대책이 서지 않는 것 같아 대학생 때 북디자이너가 되기로 결심했다.

좋아하는 책은 닳도록 읽고 줄줄 외우는 성향이 있어 자연스럽게 책의 전체적인 모양에도 관심이 많았다. 새로 나온 책의 표지를 감상하는 취미가 수년간 이어진 덕분에 북디자인에 입문하여 재미있게 일하는 데 어려움은 없었다. 한편으로는 책과 문화의 언저리에서 맴돌고 싶은 마음이 컸고, 그렇게 살다보면 언젠가 자유로워지는 날이 올지도 모른다는 희망을 마음에 품고 있었던 것 같다. 생각보다 팍팍해져가는 현실에 당혹감을 느끼기도 하지만 책을 만드는 일에 종사하고 있다는 자부심과 즐거움은 여전히 크다.

**인문서에 특화되었다 해도 좋을 만큼 그 분야의 작업이 많다.
디자이너에게 요구되는 자질도 그렇고, 요구받는 디자인 방향과
그것을 풀어가는 과정이 여타 장르와 차별되는 지점이
있을 것 같다. 본인의 접근법에 대해 구체적으로 설명해달라.**

지금까지 작업한 목록을 보면 거의 모든 분야를 망라함에도 인문학 서적이 도드라져 보이는 것은 그 분야에서의 집중력이 좋았기 때문인 듯하다. 가장 좋아하는 장르는 문학이지만 인연이 닿지 못했다. 문학 출판사에서 일할 기회는 있었지만 번번이 시기가 어긋났다.

그래서 어쩌면 인문학이 내 운명의 장르가 된 건가 싶기도 하다. 포괄적인 개념으로 모든 분야가 다 인문학의 갈래라고 볼 수도 있으니까 그다지 특별하지는 않다. 인문서를 꾸준히 할 수 있었던 것은 무엇보다 인문서를 잘 읽는 편이기 때문일 것이다. 책이라면 가리지 않고 잡히는 대로 읽었다. 어려서부터 한자가 가득한 어려운 인문서를 읽는 훈련(이해가 아닌 말 그대로 읽는 훈련)을 해와서 그런지 수백 페이지에 달하는 원고도 대체로 완독을 하는 편이다. 읽다보면 낯선 내용도 조금씩 이해되었고 그렇게 누적된 이해들이 다음 작업 때 원고 읽기를 보다 수월하게 해줬다. 그 과정이 반복되다보니 자연히 인문서 작업이 몸에 익숙해졌다. 인문학이 곧 모든 학문의 기초가 되듯

이 다른 장르를 다룰 때에도 아이디어의 원천이었고 다양한 방법과 접근을 가능케 하는 바탕이 되었다.

내용을 파악하는 강도가 높아질수록 콘셉트와 맥락은 간결해지는데, 바로 그 힘으로부터 디자인을 이끌어낸다. 나머지는 리서치와 그동안 디자이너로 일하면서 터득한 기술과 경험들로 채워진다. 책을 꾸미겠다는 욕심을 버리고 내용에 천착해 들어가다보면 어느 순간에 이미지가 제 모습을 드러낸다. 일반적인 접근 방식이 아닐지는 모르지만 내 작업은 원고를 물고 늘어지는 데서 시작된다. 보편적인 발상으로부터 다음 단계를 구상하는 식으로 발전시켜나가는 것이다. 북디자인은, 특히 인문서는 원고와의 상관도가 높아 제약이 많고 보수적인 성향이 있는데(그것이 편견에 불과한 것일지라도) 이것이 때로는 디자인할 때 일종의 가이드라인을 제공하기도 하지만, 그것을 좀 넘어보고자 하면 엄청난 제약으로 돌변해버리기 때문에 일의 정체성과 목적을 원고 파악 단계에서부터 분명히 설정해야 한다.

원고의 내용을 정확하게 반영하고 독자의 취향이나 수준을 고려하는 것은 쉽게 공감을 얻고 객관적인 결과를 낼 거라는 확신을 준다. 하지만 디자인의 지향점이 늘 그것에만 머물러 있다면 다양성과 유니크한 효과를 포기해야 하는 위험도 있다. 출판디자인은 낯설고 독창적인 해석보다는 정보의 안정성에 의존하는 부분이 크지만, 디자인이 기여할 수 있는 효과는 그것을 포함해 보다 다양하고 규정할 수 없는 범위까지 확장이 가능하다. 독자들이 호기

심을 갖고 선택할 수 있는 기회와 독창적인 해석을 향유할 기회를 주는 것도 때로는 필요하다.

물성이나 상징, 미니멀리즘, 독창적인 코드, 낯선 비주얼, 때론 엉뚱함까지 보여줄 수도 있다. 이런 경우에는 사전에 디자인 전략을 충분히 논의하고 설득하는 것도 디자이너의 업무에 포함된다. 이를테면, 일러스트레이션이나 사진 등의 도상 표현 작업을 편집자와 경영자들은 더 선호하는 경향이 있는데, 그것은 이해가 쉽고 공감하기에도 용이하기 때문이다. 하지만 타이포그래피나 색채, 구조, 상징에 가까운 표현 요소가 주로 사용될수록 디자인의 메시지는 모호하게 여겨질 수도 있고, 그만큼 정보 소통에 실패할 확률도 높다. 실제로 그렇게 작업하기가 더 어렵기도 하다. 자의성이 강조된 코드라 할지라도 그것의 규칙성을 드러내 보일 수 있어야 하고, 디자이너로 오래 일하고 싶다면 그런 작업도 잘할 수 있다는 것을 가끔은 보여줘야 한다.

그러나 실제로 북디자인에 제약이 되는 대다수의 것들은 본질적인 보수성과 무관하게 지엽적인 편견이나 소통의 미숙함, 능력 부족에서 오는 것들이다.

편견으로 가득한 보수적인 논리에서 한 뼘이라도 벗어난 작업을 구상중이라면, 사전에 작업 의도를 충분히 납득시켜야 하고, 그럴듯하게 펼쳐 보이는 것까지도 디자이너의 능력이 되어야 한다. 역설적으로 편집자들은 고분고분하게 말을 잘 들어주는 디자이너를 선호하면서도 주변엔 독창적인 디자이너들이 적다고 늘 불평하기 때문이다.

2010년부터 휴머니스트 출판사와 함께해왔다. 그후에도 디자인에 크고 작은 변화가 있었던 것 같은데, 한 명의 디자이너로서뿐만 아니라 아트디렉터로서의 역할도 요구받았을 것 같다. 구체적으로 어떤 작업들이 있었는가?

휴머니스트는 창업 멤버인 이준용 디자이너가 처음 5년간 디자인을 맡았고, 그가 퇴사한 이후 AGI의 김영철 대표와 민진기 디자이너가 객원으로 아트디렉팅을 맡아왔다. 나도 프리랜서로 몇 권의 작업에 참여는 했지만 본격적으로 일한 것은 2010년부터이다. 당시에는 내부 디자이너가 공석인 상태였고, 휴머니스트는 10주년을 맞아 터닝포인트에 있었다.

처음 입사해서 한 일은 출판사의 CI를 새롭게 정비하는 일부터 시작해 전반적인 디자인 업무를 망라했다. 그러다 인원이 점차 늘고 일의 규모도 커지면서 정책으로 규정해야 할 일과 관리 차원에서 조율해야 할 일에도 관여하는 등 업무 영역이 확장되었다.

휴머니스트는 아트디렉터의 역할과 권한을 확대하려는 노력을 꾸준히 해왔는데, CI를 교체하는 것 역시 그런 과정 가운데 하나였다. 이례적인 케이스이긴 하지만 단순히 디자이너의 역할 이상의 책임과 자부심을 갖게 하기 위한 것이 아니었나 싶다. 현재의 CI는 출판사의 새로운 10년을 구상하면서 독

자와 세대, 세계와의 소통을 적극적으로 펼쳐 보인다는 캐치프레이즈를 염두에 두고 만들었다. 출판사의 로고를 크게 사용하는 이유도 그런 맥락에 있다. 중요한 프로젝트를 담당하고 전체적인 일정 조율과 업무 배정, 데스크와의 소통 등 디자인 부서 관리와 함께 디자인 정책과 비전 제시, 경영 전략 차원의 디자인 해결 등등, 할 일을 찾으려고 하면 끝이 없는 게 아트디렉터의 역할이다. 아트디렉터에게 권한이 없으면 아무 일도 추진할 수 없고 수석 디자이너의 역할에 그칠 수도 있다. 아트디렉터는 스스로 확장성을 생각하는데, 확장의 폭을 넓혀가려면 경영, 기획, 마케팅, 편집 등 모든 부문과의 협의와 신뢰를 이끌어내는 것이 무엇보다 중요하다. 능력 밖의 일이 될지도 모르지만, 아직 할 일이 많고 갈 길이 멀다. 꺼내놓지 않은 기회들이 많다.

**가장 고통스러웠던 때가 있었다면 이야기해달라. 결국은
그 일로 인해 성장했겠지만 다시 맞닥뜨리고 싶지 않은
시기 혹은 작업 과정이 있었는가?**

서른 살 무렵에 혼자서 작업실을 꾸려가며 그런대로 잘 지내고 있었는데, 주위의 이런저런 제안들이 있어 작업실을 정리하고 이리저리 떠돌면서 뜻하지 않게 한동안 힘든 시절을 보냈다. 단순히 일 때문만은 아니었지만, 제자리를 찾기까지 적잖은 시간이 필요했다. 그 시절에 묵묵히 내 일에만 집중했더라면 훨씬 많은 경험을 얻고 성장할 수 있었을 텐데 스스로 삶의 중심을 놓치고 소중한 시간을 낭비하여 아쉬움이 남는다. 하지만 그런 경험이 있었기 때문에 지금은 현재와 남아 있는 시간에 대해 더욱 많은 생각을 하고, 매사 극복하려고 다짐하고 있다.

현 출판디자인 상황을 보면, 외주 디자이너에게 중요한 책 또는 표지를 의뢰하고 출판사 내부 디자이너(인하우스 디자이너)는 그 밖의 작업을 담당하는 사례들이 많다. 이런 경우 장점과 단점이 있을 것 같다. 일관된 아트디렉션이 이루어지기 어려울 것 같기도 하고.

인하우스 디자이너의 경우 프리랜서에 비해 상대적으로 경력이 적거나 잡무를 처리하느라 다양한 기회를 갖지 못하는 경우가 많다. 게다가 어느 정도 경력과 자신감이 생기면 회사를 떠나는 경우도 많아서 현상적으로 인하우스 디자이너가 늘 잡무를 하는 것처럼 보일 뿐이다.

출판사의 입장에서 검증된 결과물이 필요할 것이고 자주 노출된 디자이너, 완성도 좋은 디자이너에게 의뢰하는 게 안전하다고 생각하는 것이 이상하지는 않다. 그러나 외주 디자이너만 신뢰하기 이전에, 내부의 디자이너를 적극 육성하고 성장에 따른 적절한 대우를 했는지 반성해볼 필요는 있다. 출판계의 상황에 한계가 있다 해도, 디자이너에게 기회를 주고 소모적인 개입으로 흔들어대지 않는다면 쉽게 자리를 떠나는 디자이너가 많지 않을 것이다. 대부분의 인하우스 디자이너들은 환경이나 대우보다는 자신의 역할이 존중받지 못한다는 데서 더 큰 좌절감을 느낀다고 생각한다. 물론 재능이나 노력의

부족으로 야기되는 문제가 디자이너에게는 가장 심각한 것이겠지만.
디자이너의 등뒤에 서서 일방적으로 '글자를 키워라' '색을 바꿔라' '위치를 옮겨봐라' 하는 식으로 일하는 출판사가 있다면 장담하건대 절대로 좋은 디자이너를 곁에 오래 둘 수 없다. 이런 경우를 디자이너들이 가장 견디기 힘들어한다는 것을 정말 모르는 것인지 의구심마저 든다. 요점은 디자이너와 소통하는 방식이 세련되어야 한다는 것이다. 이것이 좋은 디자인을 끌어내는 기술이다.

외주 디자이너와의 관계는 출판사가 지향하는 방향에 대해 같이 고민하고 적극적으로 소통한다면 보다 공고한 파트너십을 맺고 긴 호흡을 맞춰갈 수 있을 것이다. 이런 관계는 서로에 대한 존중이 바탕이 되어야 지속 가능하고 의미 있는 결과를 쌓아갈 수 있다.
출판사의 디자인 정체성이 만들어지려면 출판사의 시각도 넓어져야 한다. 디자이너에게 막연한 기대를 걸거나 독자 입장의 요구(이것의 실체를 나는 아직도 모르겠다)를 하는 것보다는 출판사가 독자에게 새로운 제안을 던지는 것이 더 효과적이다. 시안을 놓고 몇몇의 직원들 투표로 결정하거나 외부로 들고 나가 하루이틀 선호도를 조사하는 방식에 대해서도 재고해야 한다. 저자나 결재 라인에 따라 수정에 수정이 더해지는 구조에도 문제가 있다. 적절한 판단의 근거도 되지 못할 뿐 아니라 출판사마다의 고유한 권한을 스스로

포기하는 행위이다. '우리는 이런 디자인을 한다'고 당당히 내놓기보단 지레 '독자들이 이건 싫어할 거다, 이런 건 위험하다'는 식의 방어적인 제스처만 취한다면 무슨 가치를 만들어 호응을 얻을까.

디자인으로 주목받는 출판사는 자기 주도적인 기획으로 독자들을 매료시킨다. 책은 기성 의류처럼 이것저것 걸쳐보고 고르는 상품이 아니다. 많은 출판사들이 안전한 길로 가기를 원하는지는 모르지만 독자들은 독특한 디자인에 더 주목한다. 그리고 좋은 쪽이든 나쁜 쪽이든 독자의 피드백이 만들어지고 북디자인이 적극적으로 소비된다면 출판 산업으로서도 손해보는 일이 아닐 것이다. 이제는 실패를 두려워하기보다 존재감을 드러내 보이는 데 중심을 두어야 한다. 이 점을 설득시키고 일을 꾸려가는 것이 내게도 커다란 숙제다.

『박시백의 조선왕조실록』이 완간되었다. 중요한 책인 만큼
작업에 있어 에피소드가 많았을 것 같다. 오랜 시간에 걸쳐
완간되는 책은 단기간 작업과 다를 것 같은데, 이 책의
작업 과정을 구체적으로 설명해달라. 그 밖에도 중요한
작업을 한두 가지 소개해달라.

2013년에 『박시백의 조선왕조실록』 완간 한정본 패키지 작업을 진행했다.
실록 1권이 출간된 지 10여 년 만에 20권으로 완간이 되면서 이를 기념할 에
디션을 구상했다. 전체 디자인을 리뉴얼하는 것은 시기상 불가능했고, 전집
을 묶어줄 패키지 작업을 우선 진행하기로 했다. 20권의 본책과 새로 편집한
부록을 하드박스로 만드는 것이 주요 사안이었는데, 방법은 다양했지만 문
제는 모든 과정이 시간이나 비용과 직결되는 것이었다.
본래 구상은 조선 왕들의 집무복인 곤룡포에서 모티브를 가져온 것이었다.
현재 출시된 지기 구조에 왕의 상징인 오조룡 문양을 정면과 상측면에 금박
으로 넣고 실크 촉감의 클로스로 마감한 뒤, 허리띠 격인 옥대 장식의 밴드
를 박스에 둘러 견고함을 더하며 역대 왕들의 복식 기록에 따라 청룡포, 흑
룡포, 홍룡포 등 다양한 색으로 변화를 주는 것이었다. 고증을 위해 역대 왕
들의 어진과 조선 왕실 복식에 대한 자료를 찾아보고, 태조 어진에 새겨진

■ 『박시백의 조선왕조실록』 A컷

오조룡 문양을 복원해 사용하기로 했다. 문양 작업과 도면, 지기 샘플을 만드는 과정까지는 문제 없이 진행되었는데 실크 느낌의 소재를 찾는 것부터 시작해서 그 비용, 재고 상황 등에서 제동이 걸렸다. 비용을 감수하고서라도 진행할 의지가 내부적으로 있었지만 재고 수량과 수급은 어찌할 방법이 없었다. 차선으로 도입한 종이 클로스 역시 비슷한 색상으로는 국내에 재고가 조금밖에 남아 있지 않았다. 옥대 모양의 밴드를 제작하는 것도 난관이었는데 시장을 돌아다니며 적절한 폭을 맞추는 것부터 염색, 가공까지 맞춰보니 단가가 예상치를 한참 벗어나기 시작했다. 결국 종이 클로스의 재고를 모조리 긁어모아 첫 수량을 간신히 맞추었지만 옥대 밴드는 비용을 지불하더라도 주문 수량을 제작할 수 없다는 답을 들었고, 마케팅 관리 문제로 세 가지의 색으로 출시하는 계획도 접어야 했다. 결과적으로는 할 수 있는 일보다 할 수 없는 일이 더 많다는 걸 깨달은 작업이었다.

출판이라는 산업이 규모의 경제가 아니라는 것은 상식이지만 생각보다 매뉴팩처링(제작)에 제약이 많은 분야라는 것을 실감했다. 지금의 최소화된 작업 공정만으로도 생산라인이 힘겹게 수요를 맞추고 있는 상황을 보면 디자이너의 욕구를 실현하기가 얼마나 어려운 작업인지 다시 생각하게 된다. 생산라인의 작업 강도가 벅차 이전의 일반 박스로 제작하자는 건의까지 스스로 했지만 패키지의 반응이 좋아 독자들에게는 『박시백의 조선왕조실록』을 대표하는 상징으로 각인되어 있다는 평이 지배적이어서 계속 만들어지고 있다.

이 작업은 2015년에 출시될 완전 개정판 디자인으로 일단락될 것이다.

휴머니스트에서 진행한 일들 가운데는 완간까지 긴 시차를 두고 진행된 브랜드를 리뉴얼하는 작업들이 많았다. '살아 있는 교과서' 시리즈가 대표적인데 창업 초기부터 이어져 10년 만에 완간된 전체 시리즈를 다시 디자인했고, 2014년에는 진중권의 『미학 오디세이』의 출간 20주년 기념 에디션을 디자인했다. 그 외에도 남경태, 이진경 등 인문학 저자들의 대표작들을 모아 다시 펴내는 작업을 진행하고 있다.

■ 『종횡무진 역사』 A컷

원고를 받고 내용에 격하게 몰입되어 작업했던 경험이
있는가? 그러한 몰입이 디자인에 어떤 영향을 주는가?
반대로 원고에 몰입되지 못한 채 작업했는데 의외로 결과가
좋았던 작업이 있었다면 소개해달라.

관심사가 통하는 분야의 책을 맡게 되면 흥분과 기대감에 힘이 잔뜩 들어가
는 경우가 있다. 내용을 잘 알고 있다고 생각하니 편집자와 의견을 나누기
에도 수월하고, 충분한 이해와 논의가 사전에 이루어져 구상부터 아트워크
까지 일사천리로 뚝딱 끝낼 수 있고 결과도 예측한 대로 나오는 편이었다.
주로 내 관심사와 통하는 철학, 역사, 예술, 과학, 경제학 분야의 작업들이 그
랬는데 어떤 경우에는 일을 맡고 나서 그 분야에 대한 관심이 고조되어 관련
도서와 자료들을 찾아 읽다가 일보다는 공부에 더 몰입하는 경우도 있었다.
일례로 미국의 금융자본가의 일대기를 다룬 론 처노의 역작『금융 제국 J. P.
모건』을 작업하고 나서는 전에는 관심 없던 고전 경제학과 현대 금융의 역사
와 주식, 파생 상품의 실제까지 공부한 적도 있었다. 이것은 내가 발붙이고
있는 세계의 맥락을 너무 모르고 있었다는 충격에서 비롯된 것이기도 하다.
반면에 유명 저자나 기대치가 큰 책을 맡게 되면 흥분과 동시에 압박이 대단
하다. 이런 경우에는 저자의 입김도 크게 작용하기 때문에 가능하면 저자를

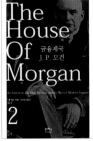

■ 『금융제국 J. P. 모건』 A컷

직접 만나는 방법을 택한다. 사람은 직접 만나 소통하다보면 확실히 느낌이 오게 마련이다. 디자인에 대한 이야기는 따로 하지 않더라도 만나보는 것 자체만으로 의미 있는 이미지를 그려볼 수 있다. 공지영의 『의자놀이』는 사전에 저자와 만나 소통하면서 갖게 된 이미지를 그대로 사용한 것이고, 이진경의 『히치하이커의 철학 여행』의 경우는 몇 차례 혼선 끝에 저자와 만나 공감한 내용으로 마감하게 된 사례이다.

저자는 디자이너에게 커다란 변수이다. 아무리 원고를 충실히 이해한다 하더라도 그것만으로는 알 수 없는 존재이다. 기회가 허락하는 한 만나보는 것이 좋다.

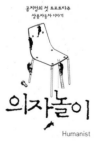
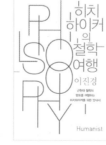

■ 『의자놀이』 A컷
■ ■ 『히치하이커의 철학 여행』 A컷

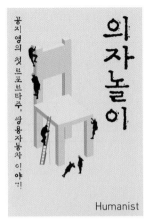

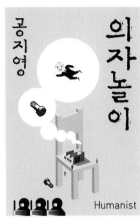

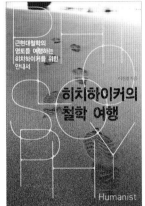

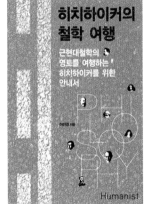

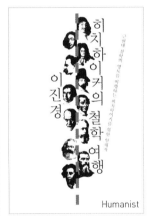

출판에서 디자인에 대한 판단과 선택은 확실히 보수적인 편이다. 지금 돌이켜봐도 좋은 디자인이었던 시안이 통과 되지 않아 결국 B컷으로 남은 안타까운 사례가 있는가? 어떤 이유로 받아들여지지 않았나?

에리히 프롬의 『자유로부터의 도피』는 이미 널리 알려진 스테디셀러다. 국내에서만 수십 종이 간행되었는데 정식 계약을 맺고 출간되기는 처음이라고 한다. 이렇게 이미 알려진 책의 새로운 에디션을 다루게 되는 경우에 디자이너는 좀더 유연한 접근을 시도해봄직하다.

국내외의 판본들을 리서치하면서 중복되는 이미지를 피하고 한 번도 다루어지지 않은 콘셉트를 적용해보고자 마음먹으니 재미있는 배열이 눈에 띄었다. 저자의 이름 'Erich Fromm'과 원제목 『Escape From Freedom』의 영문 배열에 중복되는 패턴이 있었던 것이다. 이것을 잘 조직하면 재미있는 타이포 비주얼을 만들 수 있을 것 같아 그것에 주안점을 두고 작업에 착수했다. 머리글자로부터 파란색 글자를 따라가면 책의 제목이, 검정색 글자를 따라가면 저자의 이름이 읽히는 구성이 어렵지 않게 만들어졌다. 우연인지 의도적인 네이밍이었는지는 몰라도 어떤 외국 판본에서도 이런 아이디어를 채택한 것은 없었다. 작업은 어렵지 않게 진행되었고, 간단한 스케치 수준으로도

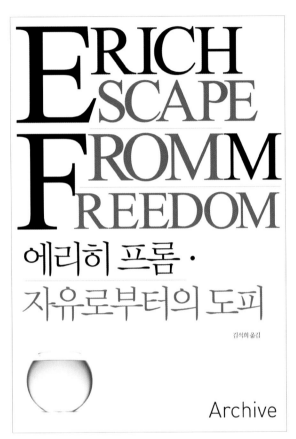

에리히 프롬 ·
자유로부터의 도피

김석희 옮김

Archive

■ B컷

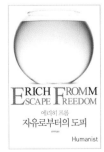

■ 『자유로부터의 도피』 A컷

대략의 콘셉트가 드러날 수 있었다. 그러나 막상 사람들 앞에 내놓았을 때의 반응은 '왜 원어 제목이 이렇게 드러나야 하지?' '상대적으로 한글 제목이 작게 보인다' 따위의 내 의도와는 상관없는 물음들뿐이었다. 낙담하여 차선의 안으로 정리하는 방향으로 마무리지었다. 비슷한 안이긴 했지만 애초에 기획한 아이디어의 임팩트가 전혀 느껴지지 않는 결과물이었다.

책이 나온 뒤에 보면 볼수록 완성도가 부족했고, 애초의 생각과는 다른 결과가 되고 말았다는 아쉬움이 남았다. 결국 A컷이 채택된 건 한글 제목이 더 잘 보인다는 이유 때문이었는데 아마도 북디자이너라면 이런 이유로 임팩트 있는 비주얼을 포기해야 하는 경험을 해본 줄로 안다.

북디자인이라는 직업이 인생에 어떤 영향을 끼쳤는가?
더불어 자신만의 북디자인 철학을 들려달라.

다른 직업을 생각해본 적이 없었을 만큼 재미있는 직업이다. 젊은 때에 이
일을 선택해서 여지껏 밥을 굶지 않고, 나름 재미있게 살 수 있었다. 다만 아
쉬운 점은 시간이 지날수록 북디자인의 역동성이 감소되어가는 것이다. 처
음 일을 시작하던 때와 비교하면 지금의 북디자인은 철저히 사용자 중심의
시스템으로 함몰되어가는 느낌을 지울 수 없다. 디자이너의 개성과 독창성
을 찾아보기 힘들다. 시시콜콜한 요구들까지 무기력하게 받아들이면서 스
스로 힘없는 디자이너라고 말하는 후배들을 보면 안타깝지만 스스로 극복할
방안에 대해 고심하는지 의문이 들 때도 있다. 시스템과 자신의 균형을 맞추
지 못한다면 고역에 가까운 직업이 될 수도 있다.
책을 만드는 일은 정확성과 합리적인 판단을 기초로 정보와 메시지를 구현
하는 일이다. 본래 목적과 기능에 충실하다보면 디자인이 기여하는 것은 뚜
렷하게 드러난다. 이런 관점에서만 보자면 상식과 판단력, 기술로 디자인이
한정될 소지도 있지만 판단의 선택지를 확장하고 기술의 완성도가 탁월해지
면 예술의 감흥까지 더해진다. 이것은 역으로 이루어지는 일은 아니다. 다시
말해 완성도라는 것은 그 자체를 추구하는 것으로 성취되는 문제라기보다는

주어진 조건에 부합하는 일련의 방법들을 찾아내고, 선택의 과정들이 지시하는 최선의 완결점에 이르는 모든 과정이다.

북디자이너로 활동하면서 얻은 것도 많다. 그 가운데 가장 값진 것은 내가 일하면서 읽게 된 다양한 글들이다. 디자이너이기 때문에 편집자보다는 편한 마음으로 사색하면서 글을 접할 수 있었다고도 생각한다. 누구도 디자이너가 모든 원고를 다 읽으리라고 생각하지 않고 또 읽지 않더라도 아무 문제가 없기 때문이다. 이제 책을 디자인하는 일은 나를 극복하는 수단으로 발전했다. 언제나 자유로워지기를 열망했지만 지금껏 그러지 못한 것은 내가 미숙했기 때문이다. 책을 만들면서 책에서 얻는 깊은 울림들은 내가 앞으로 선택할 모험을 구체화하는 데 도움이 될 것이다.

**작업을 하는 데 있어서 가장 걸림돌이 되는 말,
혹은 분위기가 있나?**

흔히 있는 일이지만, 시간과 비용은 부족한데 결과는 좋기를 바라는 상황이
그렇다. 이런 상황과 요구에 직면하면 결국 이것이 디자이너의 유용함을 시
험하는 기준인가 하는 자괴감을 느끼게 된다. 물론 거절하면 되지만, 이것
조차 돌파해야 다음 일을 기대할 수 있었던 시절엔 그러지 못한 경우가 많았
다. 결과가 좋았는가 하면 그것도 아닌 것이 그저 아쉽고 아까운 시간들이었
다. 지금도 다르지 않겠지만, 초년엔 더욱 일이 아쉽고 돈이 아쉽고 커리어
가 아쉽게 마련이다. 이 시기에 자신을 좀더 견고하게 만들어나갈 수 있다면
뒤에 올 기회들도 훨씬 좋을 것이라고 생각한다.

본래 목적과 기능에 충실하다보면 디자인이 기여하는 역할은 뚜렷하게 드러난다.

작업이 안 될 때 스스로에게 하는 말 한마디
이 또한 지나가리라.

나에게는 없는데 다른 디자이너에게는 있는 것 같은 장점
인내심과 성실함.

독자들은 무엇에 움직이고 반응할 것 같은가?
압도하는 완성도와 힘.

내가 소화하지 못할 것이라 미리 판단하고 나에게 기회를 주지 않는 책의 장르 혹은 작가가 있다면?
뭔가 있는데 말로 표현을 못하겠다.

4, 5년 뒤 자신이 신인 북디자이너들에게 어떤 롤모델이 되어 있기를 바라는가?
현재의 나를 극복하고 자유롭게 일하는 사람.

자주 사용하는 컬러
흑과 백.

좋아하는 판형
포켓에 들어갈 만한 판형. 어디서나 꺼내 읽고 낙서를 하고 다 읽고 나서는 휴지통에 버릴 수 있을 만큼 부담 없는 책이 많이 만들어지면 좋겠다.

가장 자주 쓰는 작업 툴
Safari. 담배와 음악.

선호하는 분야
인문, 문학.

수집하는 것이 있는가?
버릴 것만 너무 많다.

지금껏 들었던 최악의 말 VS 최고의 말
못생겼다는 말 외에 특별히 떠오르는 것이 없다.
국방부의 전역 특명.

자신만의 강박증이 있다면?
정리벽. 결벽증.

작업해보고 싶은 책 혹은 출판사가 있다면?
문학서, 한 작가의 전집.
장르문학을 무척 좋아하는데, 이 분야의 일을 하면서
책도 많이 읽을 수 있으면 좋겠다.

언제까지 북디자인을 할 생각인가? 평생 할 건가?
보다 창의적으로 할 수 있는 일이 생길 때까지.

김
형
균

북디자이너로 2003년부터 활동을 시작해,

들녘, 북폴리오, 황금가지, 민음사 출판사에서 근무하다

2013년부터 프리랜서로 활동중이다.

공교롭게도 책 만들기 시작한 때부터 고양이 한 마리를 키우고 있는데

지금까지 책 만드는 걸 옆에서 쭉 지켜보고 있다.

책과 고양이를 만난 인연처럼 어느 날 갑자기 또 어떤 인연이 찾아올지 궁금하다.

인간관계에 치이고
지친 당신을 위한
'조각난 나를 사랑하는 법'.

나 란
무 엇 인 가

히라노 게이치로 지음

이영미 옮김

21세기북스

■ B컷

■ 「나란 무엇인가」 A컷

세상을 끌어안는 느림의 미학

피에르 쌍소 지음

강주헌 옮김

느리게 사는 것의 의미

■ B컷

■ 『느리게 사는 것의 의미』 A컷

■ B컷

■ 『무명인』A컷

■ B컷

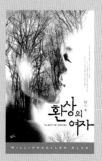

■ 『환상의 여자』 A컷

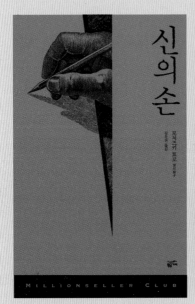

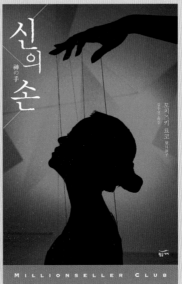

■ B컷

■ 『신의 손』 A컷

미국에서 가장 위험한 사람이 쓴
음모론과 위험한 생각들

캐스 선스타인

이시은 옮김

누가
진실을
말하는가

CONSPIRACY THEORIES
AND OTHER DANGEROUS IDEAS

21세기북스

CONSPIRACY THEORIES
AND OTHER DANGEROUS IDEAS

누가 진실을 말하는가

미국에서 가장 위험한 사람이 쓴 음모론과 위험한 생각들

캐스 선스타인 지음 이시은 옮김

21세기북스

■ B컷

■ 「누가 진실을 말하는가」 A컷

■ B컷

■ 『닥터스』 A컷

제 5 회
중앙장편
문 학 상
수 상 작

중앙역

김혜진 장편소설

웅진 지식하우스

■ B컷

■ 『중앙역』 A컷

■ B컷

■ 「유혹」 A컷

유다의 별

도진기
장편소설

1

책값가치

유다의 별

도진기
장편소설

2

책값가치

■ B컷

■ 『유다의 별』 A컷

종교 유전자

진화심리학으로 본 인간의 신앙 본능

니콜라스 웨이드 ― 이용주 옮김

아카넷

■ B컷

■ 『종교 유전자』 A컷

기인열전

jbyjgvujtyhrthyrhrheth6j
jbyjgvujtyhrthyrhrheth6j
aefsdgggthtnghijjhuutjty
jbyyhrhryjljjgyujtyhrthyrhrheth6j
jbyyhrhryjljjgyujtyhrthyrhrheth6j
aefsdgggthtnghijjhuutjty
jbyjgvujtyhrthyrhrheth6j

■ B컷

중국을 움직인
거인들

■ 「중국을 움직인 거인들」 A컷

■ B컷

■ '심경호 교수의 동양 고전 강의' 시리즈 A컷

■ B컷

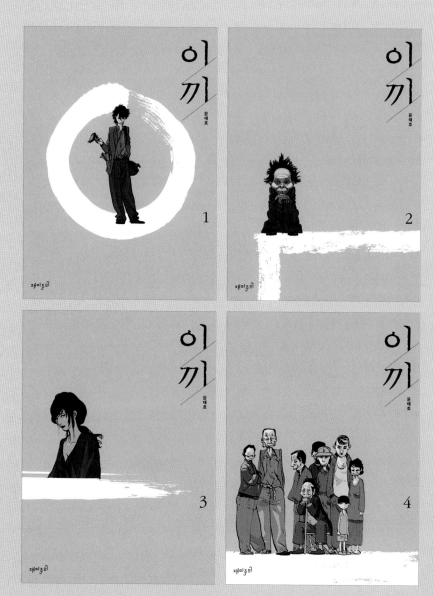

■ 「이끼」A컷

어떤 계기로 북디자이너가 되었는가?

진로 모색을 위해 최대한 다양한 경험을 쌓고 나서 얻은 답은 역시나 내겐 그림과 관련된 일이 가장 흥미롭다는 것이었다. 특히 인쇄매체나 전시회를 통해 내 그림을 선보일 때 가장 설레고 기분좋았다. 그림이 주된 관심사이긴 했지만, 출판과 연계된 작업을 막연히 기대했었고 언젠가는 그 미지의 영역에 꼭 발걸음을 내디딜 수 있을 것이라 믿었다.

그러던 중 일러스트를 가르쳐주셨던 교수님께서 그림책 작가가 되어보라는 권유와 함께 출판사 '들녘'의 어린이책 브랜드 '느림보'를 소개해주셨다. 덕분에 신인 작가로 첫 그림책 작업을 진행했으나 반년 만에 이런저런 어려운 사정으로 중도 포기하게 됐다. 긴 호흡의 작업은 처음이어서 그만큼의 내공을 갖추지 못했던 때라 굉장한 부담감을 느꼈고, 오랜 작업 기간을 버텨줄 경제적 여유조차 없었기 때문이다. 그때 일러스트에 대한 자신감을 많이 잃었고 이전에 한 번도 겪어보지 못한 큰 실패에 낙심해 있던 상황이었다. 마침 북디자이너를 찾고 있던 그 출판사 주간께서 북디자인을 좀더 공부하고 아트디렉터 경험을 쌓으면 나중에 작품 하면서 많은 도움이 될 것이란 조언을 해주었다. 책을 만들고 직접 그림도 그릴 수 있다면, 그 두 가지를 다 잘할 수 있다면, 도전해볼 만한 가치가 있지 않을까 하는 생각이 들어 고민 끝에 북디자이너의 길을 선택하게 됐다.

■ 일러스트_festival

주로 일러스트를 직접 그리는 디자이너로 알려졌다.
그런데 의외로 다른 다양한 작업물도 많다.
본인이 즐기는 작업은 어떤 쪽인가? 일러스트레이터로서의 역할이
더 많이 필요한 작업과 그 밖의 작업에 임할 때에 다른 점이 있나?

기회가 된다면 직접 그림도 그려보고 더 잘 그리는 주변 친구들하고도 같이 작업해보고 싶었는데 북폴리오에서 그런 여건이 잘 맞아떨어졌다. 그곳에서 출간되는 일본 소설들을 보면서 개성적인 일러스트를 적극 활용한 표지로 독자적인 분위기를 일관성 있게 만들어내고 싶었다. 낱권 낱권이 아니라 작가별 시리즈로 인상을 심어주고 그게 모여 북폴리오 소설 브랜드 이미지로 이어지게끔 하자는 것이 내가 생각한 그림이었다. 내부의 많은 사람들이 디자인에 대해 적극적인 관심을 가져준 덕분에 신나게 친구들을 끌어모아 즐겁게 작업할 수 있었고, 그렇게 작업했던 책 중 가네시로 가즈키의 『플라이, 대디, 플라이』『GO』『스피드』 등이 당시에 베스트셀러로 주목을 받기도 했다. 그 책들이 갑작스럽게 인기를 끌면서 여기저기서 일러스트 표지가 유행했고, 그런 현상에 대해 한편에선 우려 섞인 목소리도 나왔다. 그때 이후로 일러스트 위주의 디자인만 하는 사람이라는 인식이 고정되는 게 싫었고, 초심으로 돌아가 디자인에 대해 고민해보고 싶어서 민음사 출판그룹으로 거취를 옮겼다.

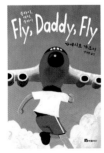
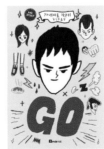

■ 『플라이, 대디, 플라이』 A컷
■ ■ 『GO』 A컷

민음사에 입사 후 디자인 폭을 다양하게 넓히려는 노력을 의식적으로 계속했다. 북폴리오 시절과 비교했을 때 의외라는 반응이 나오는 것도 아마 그런 이유 때문일 거다. '완전히 다르구나'는 아니지만 '이런 작업도 했구나' 하고 말이다. 특별히 더 애착이 가고 앞으로도 즐기고 싶은 작업은 『백의 그림자』나 『막다른 골목의 추억』처럼 일러스트를 쓰더라도 가능하면 깔끔하면서도 책 본연의 콘셉트에 충실한 디자인을 잘 정제시켜서 보여주는 작업이다.

북폴리오 시절부터 일러스트레이터와 협업할 때 북디자이너의 역할에 대해 많은 고민을 했었다. 일러스트레이터가 역량을 최대한 발휘할 수 있도록 하기 위해 디자이너가 능동적으로 제 역할을 수행할 수 있는 권한과 책임을 갖는 것이 가장 중요하다고 생각한다. 디자인 콘셉트를 공유하고, 좋은 여건을 만들어주고, 의견을 조율하는 등 일러스트 작업을 좀더 잘 이해하는 사람이 당연히 그 조력자 역할을 해야 한다. 별것 아닌 듯하지만 중요하다. 남의 잘된 표지를 보여주며 '이런 식으로 그려주세요' 하는 것과 그 일러스트레이터만의 개성과 장점을 최대로 끌어올릴 수 있도록 이끌어주는 것은 결과에 있어 엄청난 차이가 있다.

디자이너도 마찬가지로 관계 속에서 영향을 받기 때문에 현장에서 각자 적절하게 상황을 타개해나가야 할 때가 많다. 중요한 것은 '편집자와 디자이너' '디자이너와 일러스트레이터' 등 이 모든 '관계' 또한 디자인의 일부분이라는 사실이다.

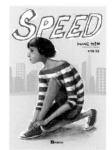

■ 『SPEED』 A컷
■ ■ 『막다른 골목의 추억』 A컷

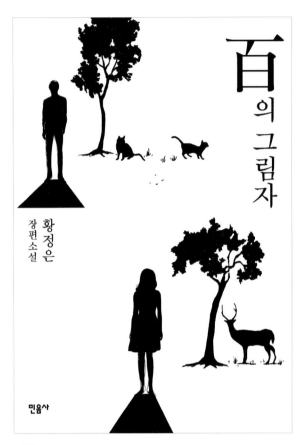

■ B컷

■ 『백의 그림자』 A컷

아날로그 스타일의 작업이 있는가 하면 모던하고 그래픽적인
작업도 많다. 동양적인 느낌의 작업도 눈에 띈다.
각각의 느낌을 내기 위한 방식도 저마다 다를 것 같은데
구체적인 아이디어 접근법이나 작업 툴의 차이를 실례를
들어 얘기해달라.

다른 사람들과 별반 다르지 않겠지만, 처음엔 제목에서 일차적인 영감을 얻
고 텍스트에 어떤 힌트가 들어 있는지 살펴본다. 그러고 나서는 작업을 염두
에 둔 채 이것저것 보고 느끼고 생각하는 시간을 갖는데 그러다보면 우연히
라도 그 책에 어울리는 아이디어나 콘셉트, 이미지가 나타난다. 비록 처음엔
식상한 소재더라도 꼬리에 꼬리를 물다보면 점점 러프하게나마 전체적인 비
주얼 콘셉트도 잡히고 방법적인 부분도 하나씩 해결된다.
최근에 일러스트 작업을 한 『추억의 마니』라는 책은 스튜디오 지브리에서
만든 신작 애니메이션의 원작 소설로 시골에 요양 온 소녀 안나가 수수께끼
의 금발 소녀 마니를 만나 함께 여름을 보내면서 펼쳐지는 이야기이다. 영국
의 원서도 일본판 표지도 너무 평범해서 특별히 참고할 여지는 없었고 본문
의 일러스트를 표지에 써야 할지 말아야 할지 담당 편집자는 고민중이었다.
난감한 상태에서 고민만 하기보단 새로 그림을 그리는 편이 더 수월할 것 같

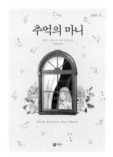

■ 『추억의 마니』 A컷

아서 직접 일러스트 작업을 하기로 결정했다. 클래식한 느낌이었으면 좋겠지만 너무 평범하거나 얌전하지 않게 디자인했으면 한다는 편집자의 주문대로 어떻게 그림을 그릴지 고민하기 시작했다. 조판된 원고를 읽고, 본문에 들어갈 원서의 삽화도 자세히 보고, 애니메이션에 관한 정보도 검색하다가 미야자키 하야오 감독이 오래전에 그 책을 읽고 파란 창문 옆에 서 있는 마니를 상상하며 언젠가 애니메이션으로 만들겠다는 계획을 세웠다는 기사를 읽게 되었다. 그 파란 창문을 언급한 부분에서 마니를 어떻게 그릴지에 대한 힌트를 얻었고 대략적인 일러스트와 디자인 윤곽을 잡은 후 점점 살을 붙여가며 빈티지 느낌의 일러스트를 완성했다. 그렇게 하고 나니, 개봉할 애니메이션과 원작 소설의 간극을 좁혀줄 접점도 생기고 의도한 대로 클래식한 느낌이면서 너무 고리타분하지 않은 디자인이 완성될 수 있었다.

동양적인 느낌의 작업으로는 『쟁경』을 예로 들 수 있겠다. 이 작업은 제목에서 곧바로 영감을 얻어 책의 콘셉트를 캘리그래피로 표현해낸 좋은 경우다. 원제는 '논변사화(論辯史話)'인데 편집부에서 보다 함축적이고 간명하게 의미를 전달하려는 의도로 제목을 신조어인 '쟁경(爭經)'으로 지었다. 제목에 책의 내용이며 디자인 콘셉트까지 모두 다 들어 있었다. 처음 이 제목을 들었을 때 왠지 힘있고 독특한 표지가 나올 것 같은 느낌이 들었는데, 문제는 제목을 과연 어떻게 보여주느냐 하는 것이었다. 고민 끝에 여러 모양의 붓터

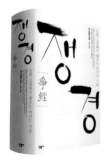

■ 『쟁경』 A컷

치를 조합해 유사한 모양의 두 글자가 마치 예리한 긴장감 속에 서로 싸우고 있는 듯한 느낌으로 제호를 완성했다. 과감하면서도 진중하고 동양적이면서도 현대적인 느낌이 들도록 마무리에도 공을 들였다. 그리고 1,000페이지 분량에 걸맞은 품세를 지니도록 종이와 후가공에도 신경을 썼다. 그렇게 책이 출간됐는데 불과 몇 주 만에 7,000부 이상 팔려나갔다. 기대 이상으로 좋은 반응이어서 결과적으로도 흡족했던 작업이다.

이후에 나온 『격탕』은 『쟁경』과 다른 출판사에서 나온 책이지만 한눈에 봐도 둘이 유사한 포맷임을 알 수 있을 것이다. 원래는 『중국의 자본 대혁명』이란 전혀 다른 제목의 책이었는데 편집부와 디자인 콘셉트를 의논하면서 원서 제목 중의 '격탕'이란 단어가 현대 중국을 이야기하는 책에 어울리는 멋진 제목 같으니 『쟁경』처럼 뭔가 과감한 시도를 해보면 어떻겠느냐는 나의 제안에 선뜻 동의를 해주었다. 그때 마침 옆에 『쟁경』이 없었더라면 아마도 그런 확신을 가지고 제목을 바꾸긴 힘들었을 것이다. 비록 『쟁경』에서 파생된 디자인 콘셉트이긴 하지만 이번엔 타이포그래피를 통해 다르게 접근하고 싶었고 모던하면서도 역동적이고 묵직한 현대 중국의 기백을 구현해보고자 고심한 끝에 지금의 결과를 도출해낼 수 있었다.

위의 예와 유사하게 제목에서 바로 아이디어를 얻었지만 사진과 타이포그래피를 효과적으로 이용한 표지로는 소설 『찌꺼기』가 있다. 맑은 물에 제목 세

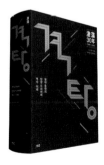

■『격탕』 A컷

글자만 부유물처럼 떠 있는 그야말로 단순명쾌한 느낌의 표지다. 주인공의 정신적 강박을 표현하기 위해 최대한 심플한 느낌으로 디자인했는데 물이 출렁이는 모양과 타이포그래피가 시각적으로 절묘하게 잘 맞아떨어져 더이상 손대지 않고 아주 간단하게 마무리지을 수 있었다. 확실한 콘셉트 하나가 디자인의 전부였던 드문 케이스이다.

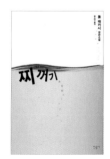

■ 『찌꺼기』 A컷

작업들을 보면 안정적이고 섬세하다는 느낌이 든다.
그렇게 된 배경이 있을 것 같은데, 다른 분야의 활동이나
일상생활의 방식이 디자인에도 영향을 미치는 것인가?

오래전에 멋모르고 디자인했을 때보다 갈수록 점점 디자인이 어렵다는 생각을 많이 한다. 신중해졌다고 해야 할까. 자기 검증을 자주 하는 편인데, 그러다 보니 속도도 많이 느려진 것 같다. 진지하게 접근해서 진부하지 않게 끝나도록 고민을 많이 한다. 그리고 색감이나 크기 등 전체적인 밸런스를 중요시해서 좀더 단단하고 안정감 있게 디자인하려고 노력하는 편이다. 어떤 부분에 있어서는 정중동(靜中動)이랄까, 안정적인 틀을 깨고 싶은 욕구도 많다.
이것들이 실제 내 성향과 어느 정도 부합하긴 하지만, 디자인이야 책의 콘셉트에 맞게 작업하다보면 꼭 내 성향대로 되는 법도 아니라서 오히려 디자인보다 아날로그적인 일러스트 작업이 나를 더 닮았다고 생각한다. 뭐라고 설명해야 좋을지 모르겠지만 분위기나 감수성이 그렇다는 얘기다. 디자인이나 일러스트 둘 다 섬세하게 작업한다는 면에선 비슷하지만 일러스트는 자로 잰 듯 작업하는 것이 아니라 우연적이고 자연스럽다는 점에서 좀 차이가 있다. 어쨌거나 일러스트 작업이 내 디자인에 영향을 미치는지 분명치 않지만, 나도 자기만의 시각언어가 있었으면 좋겠다는 생각은 늘 한다.

■ 일러스트_매직북

예를 들어, 안지미 디자이너의 책에는 유년 시절 한 번쯤 만져본 따뜻하고 손때 묻은 '책의 원형'을 느끼게 하면서도 문자조차 그림으로 보이게 만드는 묘하게 비형식적인 시각언어가 있다. 대부분의 사람들은 쉽게 타협했을 혹은 잊혀져가는 책 본연의 정체성에 대해 일관성 있게 분명한 목소리를 낼 줄 아는 몇 안 되는 북디자이너라고 생각한다.

해외의 경우에도 디자인 철학이 분명히 묻어나는 스기우라 고헤이, 독특한 손맛의 타이포그래피를 중심으로 하는 히라노 고가, 조너선 사프란 포어의 소설 표지로 유명한 Gray318의 조너선 그레이 등 자신만의 뚜렷한 색채를 지닌 북디자이너들이 많고, 고유한 디자인 철학으로 아이덴티티를 구축한 출판사도 얼마든지 많다. 그런 점에서 개성이 살아 숨쉬고, 꿈꿀 수 있는 풍요로운 바다와 같은 성숙된 출판 문화가 정착되도록 나부터 좀더 노력해야겠단 생각을 해본다.

■ 일러스트_토토

한 가지 스타일로 승부하는 디자이너에 비해
다양한 스타일을 소화하는 디자이너이기 때문에
겪게 되는 어려움이 있을 것 같다. 다양한 스타일의 시안을
요구받는 경우가 우선 떠오르는데, 가장 애먹었던 작업은
무엇인가? 자기 생각을 밀고 나간 게 주효해 단번에 통과된
작업도 소개해달라.

뚜렷하게 어떤 스타일을 요구받은 경우는 별로 없고, 오히려 스스로 몇 가지 다른 느낌의 시안을 내 쪽에서 제안한 적이 있다. 출판사측에서 어떤 표지를 원하는지 방향이 불투명한 경우를 예로 들면 『불타는 투혼』이 있다. 타이포 중심이나 이미지 중심, 저자 사진 중심 이런 식의 각각 다른 계열의 시안을 보여주고 피드백을 통해 출판사가 원하는 방향에 좀더 접근해서 작업한 책이다. 『불타는 투혼』의 경우는 경제경영서라서 어느 정도 마케팅 관점에 맞춰 일을 진행했는데 핵심 요소만 파악하면 의외로 일이 쉽게 풀릴 거라고 생각했다. 제목을 크게 부각시킬 것인지, 핵심 키워드를 강조할 것인지, 저자 사진에 초점을 맞출 것인지, 쉽고 임팩트 강한 이미지로 승부할 것인지 각각의 시안에 따라 극명한 차이를 보여줌으로써 범위를 좁혀나가는 것도 하나의 효과적인 방법일 것 같았다. 이런 경우는 사실 크게 어려운 작업은 아니었다.

■ 『불타는 투혼』 A컷

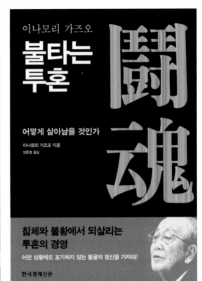

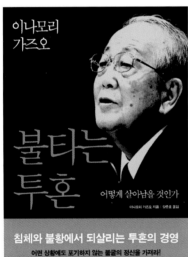

■ B컷

의외로 가장 애먹었던 작업은『성냥팔이 소녀는 누가 죽였을까』라는 추리소설 형식으로 풀어낸 법 상식에 관한 책이었다. 분야가 애매모호해서 소설, 인문, 사회, 청소년 여러 복합적 분야를 아우르는 표지를 원했는데 처음엔 전혀 감이 잡히질 않았다. 영혼 없는 시안을 여러 개 보냈다가 모두 반려되고 분야별 미묘한 뉘앙스의 차이를 뛰어넘을 영험한 디자인을 찾지 못해 헤매고 있을 때 한줄기 실낱같은 희망의 빛이 보였다. 본문에 일러스트를 넣기로 하면서 표지에도 소설 느낌을 살려보자는 출판사측의 반가운 의견이 있었기 때문이다. 하지만 소설 매대에는 올라가지 않는 어정쩡한 포지션은 그대로였다. 활기차게 재개돼 금세 끝날 줄만 알았던 표지는 결국 몇 번의 공방과 이런저런 우여곡절 끝에 일러스트가 들어간 '소설 느낌을 살린 인문서 성격을 강조하는 방향'으로 마무리됐다. 결과물만 보면 누구나 다 할 수 있을 것만 같은 표지겠지만 그 사이의 고충은 아무도 모른다. 해본 사람만 알 수 있을 뿐.

내 생각대로 밀고 나간 게 주효해 단번에 통과된 작업으로는『창조자들』과『이상한 나라의 앨리스』를 예로 들 수 있겠다. 초현실주의 화가 막스 에른스트의 콜라주 작품에서 영감을 받아 한때 오래된 백과사전과 동물도감, 복식사 관련 서적 등에서 자료를 수집해 이런저런 조합으로 변종 생물을 재창조하는 실험을 한 적이 있었는데 그때 만들었던 여러 작품들을『창조자들』의 표지로 활용해봤다. 창조자들에 관한 얘긴데 전혀 창조적이지 않은 뻔한 디

■『성냥팔이 소녀는 누가 죽였을까』 A컷

자인이 되는 게 싫어서 유명 예술가들의 사진은 본문에 꼭꼭 숨겨놓고 표지에 그야말로 낯선 얼굴의 사람들을 등장시킨 것이다. 기괴하단 반응이 나올까봐 작업하면서도 슬며시 걱정됐던 시안인데 예상외로 흔쾌히 통과되었고, 이후에 뜻밖에도 광고 회사로부터 연락이 왔다. 표지의 사슴머리 남자 이미지를 현대 아이파크 TV 광고에 실사로 구현하고 싶다는 것이다. 나 또한 '창조자'의 기분을 느낄 수 있었던 작업이었다.

『이상한 나라의 앨리스』 같은 경우는 워낙 유명한 고전문학이라 소장 가치를 충분히 느낄 수 있도록 만들고 싶은 욕심이 컸던 작업이다. 앨리스하면 떠오르는 환상적인 모티브를 책에 충분히 반영할 수 있게끔 나름대로 재해석도 해보고 고전 특유의 매력적인 감수성을 최대한 살릴 수 있도록 많은 고민을 했다. 덕분에 시안도 순조롭게 통과되고 오랫동안 스테디셀러로 호평받았다. 지금은 아쉽게도 절판되었지만 이제껏 작업했던 북디자인 중에 개인적으로 가장 애착이 가는 작품이기도 하다. 두 작업 모두 해보고 싶은 걸 좇아 내가 가지고 싶은 책을 만들겠다는 열망으로 디자인했을 때 자연스레 만족스런 과정, 만족스런 결과가 따라온다는 걸 깨닫게 해준 좋은 경험이었다.

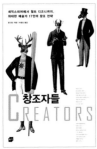
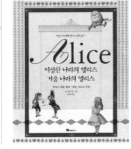

■ 『창조자들』 A컷
■ ■ 『이상한 나라의 앨리스』 A컷

■ 창조자들_아이파크 광고

『능력자』는 B컷과 A컷이 완전히 다른 느낌이다. 어떤
과정에서 전혀 다른 작업이 나오게 됐는지 중간 과정을
공개해달라.

작가에 대한 예의로 자세한 얘기는 하기 힘들지만, 지금껏 표지에 관여한 작
가 중에 최고로 강렬한 분이었다. 본인이 직접 어떤 유명 일러스트레이터와
작업을 했으면 좋겠다고 지목하며, 어떤 사진을 참고하라고 자료까지 보내
준 경우는 처음이었기 때문이다. 굉장히 적극적이어서 처음엔 당혹스러우면
서도 신선했고 굉장히 재밌는 작업이 될 것이라 은근히 기대했다. 하지만 작
가의 의견을 듣기 시작하면서부터 점점 막대한 영향력을 행사하기 시작했는
데, 이렇게 될 줄은 꿈에도 몰랐다. 누구도 절대 거부할 수 없게 만드는 마력
이라고나 할까. 그렇게 도착한 일러스트를 바탕으로 지금은 B컷이 된 시안
을 완성하자 작가는 돌연 표지 전면에 그림을 넣지 않는 방향이었으면 좋겠
다는 의견과 함께 고급 장정을 제안했고, 그 무렵 회사 내부에서도 늙은 아
저씨가 땀을 삐질삐질 흘리고 있는 B급 코드의 표지에 강한 거부감을 나타
내던 참이었다. 어쩔 수 없이 작가의 의견에 따라 천 재질의 고급 장정을 만
들고자 했으나 제작비 등의 문제로 그것도 무산되고, 결국 띠지의 저자 사진
외엔 아무것도 없는 깔끔한 일반 종이의 양장본 A컷이 나오게 됐다.

■ 『능력자』 A컷

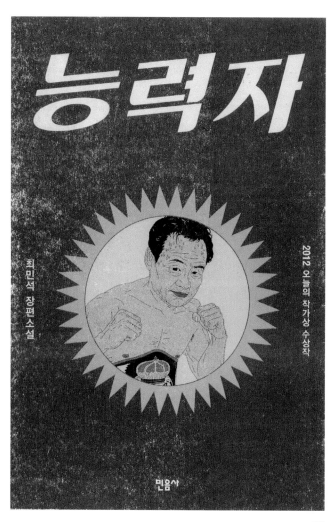

**때때로 여러 외부 요인으로 인해 적당한 선에서 작업이
마무리되기도 한다. 좀더 완성도 높은 작업을 위해서 출판디자인
작업 과정에서 개선되었으면 하는 점들이 있는가?**

일하다가 간혹 누군가의 주장이 너무나 강해 대화조차 할 수 없고 무조건 그 뜻에 따라야 할 때 강한 저항감 내지 무력감을 느낀다. 예전에 어느 출판사와 일할 때 담당 편집자는, 표지 문제로 윗분들께 내가 말한 대로 설득해봤지만 "도전하는 거냐? 회사에서 찍히고 싶냐? 결정하는 사람이 책임을 지는 거다"란 무자비한 폭언만 듣고 말았다는 것이다. 그뒤로도 계속 이어지는 수정에 난 그저 잠자코 응할 수밖에 없었고 전달했던 제작 사양은 한마디 상의 없이 상당 부분 바뀌어버렸다. 애정이 식어버린 뒤라서 그런지 화도 나지 않았다. 그 출판사의 수준을 보며 그 조직의 시스템이 하나의 고립된 섬과 같다고 느꼈다.

회사 내부의 의견이 무조건 나쁘다고 생각하지는 않는다. 때때로 보다 좋은 방향으로 도움을 받는 경우도 있고, 작업에만 너무 깊게 빠져 있던 나머지 미처 놓치고 지나간 부분에 대해 이런저런 조언도 들을 수 있기 때문이다. 긍정적인 관심과 배려는 디자이너에게 힘이 된다. 하지만 위의 경우처럼 고압적인 태도를 바탕으로 일방적으로 디자이너의 의견을 아무렇지도 않게 무

시해버리는 건 결정적인 방해가 된다. 안타까운 건 이런 권위적인 시스템이 여전히 여러 곳에 존재한다는 사실이다.

책에 대한 정보를 가장 많이 알고 있는 사람이 누구인가라는 질문 앞에서 디자이너는 편집자에게 지배당하기 십상이다. 이런 편집자 중심적 관점은 디자인을 단순히 보조적인 업무쯤으로 여기도록 만들어버린다. 마케터의 관점에서도 디자인의 퀄리티보다는 판매를 우선시해 상업적인 잣대를 들이대기도 한다. 깊고 진한 고급 와인에 대중들이 선호한다며 설탕을 넣는 격이다. 그러나 이는 출판의 과정을 지나치게 단순화한 편협한 관점이다. 의사처럼 고유의 영역에 아무나 접근할 수 없고 그들의 판단을 믿고 따르는 게 진정한 전문직일 텐데, 북디자인의 영역에는 너무나 많은 사람들이 손쉽게 개입한다.

자조 섞인 말인지 아니면 최전방에서 그만큼 중요한 역할을 한다는 뜻인지 모르겠지만, CF감독으로 유명한 박명천씨가 자신은 주인(클라이언트) 대신 칼을 들고 싸우는 사무라이 같은 존재라고 말했던 게 얼핏 기억난다. 이건 희나 스티브 잡스처럼 디자인을 경영 최우선의 가치로 여기는 클라이언트를 만나거나 타의 추종을 불허하는 엄청난 내공을 갖지 않는 한, 디자이너는 외부의 요인으로부터의 끊임없는 간섭을 받을 것이고 그 상황들을 잘 헤쳐나가야 할 거다. 이 지점에서 우리가 바라는 건 어쩌면 아주 소박하게도 약간의 '배려'가 아닐는지.

자신만의 북디자인 철학을 들려달라.

가장 어려운 질문 중 하나다. 그동안 이런 질문을 받으면 부끄럽게도 진짜 내 생각을 말하기보다 원론적이고 가식적인 대답을 해왔던 것 같다. 제대로 된 철학을 가질 만큼의 나이도 아닌 것 같고 아직 여러모로 모자라 무슨 얘기를 해야 할지 고민스럽지만 평소에 스스로에게 던지는 질문 몇 가지를 꺼내보도록 하겠다.

머리로 하는 디자인과 마음으로 하는 디자인이 있다면 나는 둘 중 어느 쪽에 더 가깝나? 이 둘을 명확히 이분법으로 나눌 수는 없겠지만 계열이나 범주, 성향을 따져본다면 말이다. 어떤 디자인과 그 디자이너는 종종 닮았단 생각이 들 때도 있다. 그렇다면 나에게는 과연 나다운 뭔가가 있을까? 디자인에 임하는 태도와 생각이 과연 나다운 데서 출발하는 걸까 의문스러울 때가 많다. 늘 책의 본질에서 답을 찾으려고 노력하고 공감을 얻기 위해 보편적이고 객관적인 기준으로 판단하며 편집자와 마케터와의 균형도 많이 고려하지만 그렇게 하는 게 최선인지 확신은 들지 않는다. 많이 팔린다고 해서 좋은 디자인이란 생각은 더더욱 안 한다. 출판사에 오랜 시간 머물면서 수많은 사람들을 만족시키기 위해 쌓아온 노하우들이 과연 내 것이었을까?

스스로에 대한 쉬운 질문부터 출발해보자.

"빌리, 넌 왜 춤을 추니?"

"그냥 기분이 좋아져서요."

영화 속 빌리는 돈 많이 벌고 유명해지고 싶어서라고 대답하지 않았다.

나는 작가적인 입장으로 접근하거나 그 사람 고유의 성향에서 출발하는 디자인에 공격을 가하는 상업적인 잣대를 많이 봐왔다. 우리는 외부의 요인으로 인해 디자인이 쉽게 변형되는 것에 민감해하지만 정작 우리의 디자인 사고체계가 근본부터 외부의 요인에 길들여진 결과라는 걸 인지하지 못한다. 이것에 따라 태도도 달라진다. 마음으로 디자인하지 않게 된다. 스타일만 있을 뿐 내 것이 아닌 디자인을 하게 된다.

우리는 책의 인상을 정하는 사람들이다. 단순한 텍스트의 반영이 아니라 자신만의 시각언어로 재해석해 얼마든지 작가적인 입장이 될 여지가 많은 직업이다. 이미 그 지점에 가 있는 몇몇 디자이너들은 시장을 따라가기보다 자신을 인정해주는 출판사들이 찾아오도록 만든다. 그분들에게 상업적인 논리를 들이대며 고집불통이라 욕하는 사람들을 보면 거대한 고래 앞에 무리지어 돌아다니는 작은 물고기떼처럼 느껴진다.

오랜 시간 고뇌하고 묵묵히 제 길을 가는 디자이너들을 보면 존경스럽다. 자신만의 시각언어를 가지고 마음을 다해 디자인하는 삶의 태도 같은 게 느껴진다. 그러나 요즘 디자인계를 보면서 드는 생각은 거대한 고래에 달라붙는

■ 아트북 「On Line Book」

따개비 같은 비슷비슷한 존재들이 너무 많다는 것이다. 그 속에서 '나는 과연 누구인가?'라는 질문처럼 '나다운 디자이너란 과연 뭘까?' '무엇을 위해 디자인하는가?'를 점점 진지하게 고민하게 된다. 그래서 갈수록 디자인은 어렵다.

〈쥬라기 공원〉의 흥행수입이 국산 자동차 150만 대 수출과 맞먹는다는 오래전 뉴스 기사를 아직도 기억한다. 그때나 지금이나 뭘 설명하려면 돈으로 비교하는 짓은 똑같다. 그런데 더 웃긴 건 그렇다고 정말 〈용가리〉를 만들 줄은 몰랐다. 내실은 다지지 않고 외양만 치중하는 잘못된 접근법에서 영혼 없는 작품이 나온다. 영화, 드라마, 음반, 서적 할 것 없이 숫자에 대한 강박이 도가 지나쳐 이미 피로사회가 된 지 오래다. 다양성이 공존하지 않고 상업적으로 한쪽으로만 치우치는 건 문제다. 예전에 일러스트 표지가 상업적인 이유로 갑자기 유행했을 때도 수많은 선배 북디자이너들은 경계했을지 모른다. 그동안 어렵게 쌓아올린 디자인적 가치가 시장경제 논리로 밀려나고 자극적이고 무책임한 디자인으로 가득한 출판 시장으로 변질될 것을 우려했을 것이다. 그래서 나는 더더욱 본질로 회귀하고 싶고 초심으로 돌아가고 싶다는 생각을 종종 한다. 휩쓸리지 않고 밀려나지 않는 좋은 디자인을 하고 싶다.

내게 좋은 디자인의 기준은 '탐구'이다. 영혼이 느껴지는 디자인을 위한 탐구. 내게 새로운 것, 많이 팔리는 것은 부차적인 문제다.

편집부의 잔치로만 끝나는 표지가 존재하는가?

디자이너의 뜻에 부합되지 않게 편집부 맘대로 디자인을 바꾸는 경우를 말하는 것인가? '편집부의 잔치'라는 표현으로 봐선 '편집부가 갑이다'라며 횡포를 부리는 것 같은 뉘앙스인데 물론 그런 심한 경우는 가끔씩 있다.

아주 극소수의 경우지만 편집자에게 '그럼 당신이 디자인해봐'라고 속으로 외칠 법한 상황이 북디자이너라면 누구나 한 번쯤은 있을 것이다. 어쩜 그리도 디테일하게 디자이너를 소위 '핸들링'하던지, 이쯤 되면 이름을 뺄까? 그냥 안 한다고 할까? 별의별 생각들이 턱밑까지 차오르게 된다. 말도 안 되는 판단 기준으로 이런저런 재단이 가해지는 것을 보면서 이런 부당한 처사에 순응하느냐 거부하느냐 하는 수많은 생각들로 머릿속은 점점 복잡해진다. 까칠하고 고집 센 디자이너란 오명을 얻더라도 내 의사를 분명히 밝힐 줄 알아야 하겠지만 생각처럼 쉽지만은 않다. 그깟 일로 얼굴 붉혀가며 일하고 싶진 않으니까.

이렇게 오퍼레이터처럼 대하는 경우까진 아니더라도 가끔씩 납득이 되지 않는 이유를 들며 수정이나 재시안을 요구하는 경우는 일반적으로 많은 편이다. 이미 출판사 내부에서 회의를 거쳐 결정된 사항이라 뒤늦은 항변은 재고의 여지도 없고 윗분의 의견이 그렇다는 답변만 돌아올 뿐이다. 이럴 경우

사장이나 저자의 뜻이 가장 중요하니 그분의 안목을 기대하며 만족시키는 수밖에 도리가 없다.

어떤 결과가 있기까지 디자인에는 수많은 선택의 과정이 있다. 판형이나 서체, 콘셉트, 디자인 요소, 컬러, 크기, 질감, 재료 등 그 무수한 선택들이 텍스트와 어떤 상호작용으로 도출되는지 하나하나 고민한 결과들이고 그 선택으로 인해 만들어가는 그림이 달라진다. 그 부분에 대한 이해와 공감대에서 시작해 부분적으로 수정할 수는 있지만 중요하다고 인식하는 핵심적인 부분을 맘대로 바꾸거나 조정하는 건 디자이너에게 굉장히 민감한 문제이다. 편집부와 디자이너는 때때로 의견이 엇갈리고 그 때문에 진통을 겪곤 하지만 사실 대부분 보다 좋은 결과를 얻기 위해 최선을 다하는 과정의 산물인 경우이다. 하지만 의견을 조율할 때 디자이너를 배제한 채 일방적으로 끌고 가려하는 건 절대 옳지 않다.

인하우스 디자이너로 10년 가까이 직장을 경험해보니 사람마다 성향이 다르고 조직마다 문화가 다르다는 걸 많이 느끼기도 했고, 그 안에서 사람 간의 관계나 정치가 실무에 직간접적인 영향을 미치는 중요한 부분임을 연차가 쌓일수록 조금씩 깨달을 수 있었다. 민음사에서 미술부 팀장으로 있을 때, 예전에는 '내 일만 열심히 하면 되겠지' 하며 신경쓸 필요도 없을 것만 같았던 새로운 역할들이 늘어나면서 은근히 스트레스를 받기도 했지만 반면

에 팀장의 의견을 존중해주어서 편했던 부분도 적잖았다. 편집부 대표와 직접 여러 가지 일들을 보다 많이 상의하면서 조금씩 시스템도 변화했고 때론 컨펌 과정에 관여해 결과를 뒤집을 수도 있었다. 프리랜서인 지금 돌이켜 생각해보면 조직 내에 있기 때문에 보호받고 가능했던 일들이 참 많았던 것 같다. 어찌 보면 이름 앞뒤에 붙는 어느 회사, 무슨 직책 이런 수식어가 없는 지금, 개인으로서 오히려 다양한 클라이언트를 상대하는 게 더 어려운 일일지도 모른다. 어떤 성향의 편집부를 만나게 될지 알 수 없으며 최악의 경우엔 편집부의 잔치로만 끝나는 표지를 하게 될지도 모른다.

가끔 내 뜻대로 일이 진행되지 않을 때 나를 괴롭혔던(?) 편집자가 자신이 담당했던 책을 '우리 아이'라 표현했던 것을 떠올린다. 그 편집자는 그 책의 엄마였던 셈이다. 자신 외에 남에게 믿고 맡길 수가 없을 정도로 애정이 깊어서 지나치게 과잉보호를 한 것이다. 아마도 무척이나 강한 책임감으로 그랬을 것이라고 이해한다면 조금은 화나는 일 앞에서도 너그러워질 수 있을 것 같다.

**늘 새로운 모습을 보여야 하는 직업인데, 자신을 갱신하는
법이나 나은 디자인을 보이기 위해 노력하는 것들이 있나?**

주변으로부터 많이 배우려고 노력한다. 그것은 누군가의 작업물이 될 수도
있고, 생각일 수도 있다. 호기심으로 늘 어떤 관심사를 가지려고 노력한다.
사실 꼭 뭔가를 많이 보거나 사 모은다고 해서 다 도움이 되는 건 아니다. 한
번 보고 나면 금세 잊혀지고 마는 것들이 너무나 많기 때문에 그것이 구체적
으로 나에게 어떤 영향을 주는지가 중요하다.
소비자가 아니라 생산자 입장에서 나에게 필요한 것은 뭔가를 표현하고 싶
은 '열정' 그 자체다. 그럼에도 불구하고 한창나이에 두근거리며 저절로 사랑
에 빠지듯 충만한 에너지를 유지하기란 쉽지 않다. 지금 하고자 하는 게 오
히려 고통스럽고 재미없게 느껴질 때도 있다. 이럴 땐 조금 떨어져서 휴식하
거나 나를 깨우는 다른 즐거운 거리를 찾을 필요가 있다. 가령 초심으로 돌
아가 예전에 내가 좋아했던 것들을 다시 해본다든지 생활에 변화를 준다든
지 하는 방법으로 활력을 불러일으키는 게 중요하다.

요즘 나는 디자인에서 한 발짝 떨어져서 옛날 음악들을 자주 듣는다. 신해철
씨 사망 이후로는 통 일이 손에 잡히지 않아 그의 음반부터 시작해서 그 당시

90년대 가요를 한참 만에 다시 듣고 있다. 그리고 어떤 날은 하루종일 요즘 엔 어떤 폰트가 있는지 시장조사를 했다. 영화 〈콘택트〉를 먼저 보고 〈인터 스텔라〉를 본 다음 우주에 관한 다큐멘터리도 몇 편 찾아서 보았고, 아이폰 에서 위성지도를 완전히 축소시키면 나타나는 지구의 낮과 밤을 자주 관찰하 는 습관도 생겼다. 그리고 오랜만에 만난 친구가 인도네시아에 있을 때 촬영 했다는 EBS 〈다큐프라임〉 여러 편을 보면서 매우 흐뭇해했고 그중에서 〈천 국의 새〉 편을 정말 재밌게 보기도 했다.

그런데 이게 다 디자인하고 무슨 상관이냐고? 글쎄 특별히 남모르게 이론을 공부하거나 디자인 세미나를 즐겨 듣진 않더라도 어떤 관심사에 푹 빠진다 는 그 자체만으로도 나에겐 의미가 있고 그것이 나를 갱신하는 방법이 될 수 있다고 생각한다. 혹시 아나? 또 어느 날부터 디자인에 관한 것에 푹 빠져 있 을 때도 있을지. 애니메이션 〈아키라〉를 처음 봤을 때 문화적 충격을 받은 뒤로 열 번 이상 보다가, 갑자기 일본어를 공부하고 싶단 생각이 들었던 것 처럼 말이다.

나에게
좋은 디자인의 기준은
'탐구'이다.

작업이 안 될 때 스스로에게 하는 말 한마디
곧 기적이 일어나리라 믿-습-니-다!

나에게는 없는데 다른 디자이너에게는 있는 것 같은 장점
자유로운 발상, 빠른 속도, 풍요롭고 신나는 일상, 넘치는 스테미너.

내가 소화하지 못할 것이라 미리 판단하고 나에게 기회를 주지 않는 책의 장르 혹은 작가가 있다면?
실용서나 아동 분야 책.

4, 5년 뒤 자신이 신인 북디자이너들에게 어떤 롤모델이 되어 있기를 바라는가?
본받을 가치가 있는 사람. 꼭 어떤 사람이 되어야겠다는 욕심은 버리려고 한다.

자주 사용하는 컬러
딱히 없고 그때그때 궁합이 맞는 색이 있다.

좋아하는 판형
크고 두꺼운 책에 대한 로망이 있다.

가장 자주 쓰는 작업 툴
Undo.

선호하는 분야
소설과 인문학.

수집하는 것이 있는가?
명작 영화와 애니메이션, 모형 자동차.

지금껏 들었던 최악의 말 VS 최고의 말
"헐!"
"진짜 디자이너다."

자신만의 강박증이 있다면?
일하다가 조급해지면 마음을 다스리기 위해 청소나 데이터 정리 등 쓸데없는 일로 시간을 허비한다.

작업중 가장 고통스러운 순간은?
시간은 없고 할 일은 많은데 몸까지 아플 때.

**디자이너로서 자신의 단점과 장점을 스스로 평가해
보자**
좌우 대칭 디자인이 너무 많아.
남들은 바보 같다고 하지만 천천히 꿈을 좇아가는 지
혜로운 몽상가야.

작업해보고 싶은 책 혹은 출판사가 있다면?
내 그림책.

언제까지 북디자인을 할 생각인가? 평생 할 건가?
그랬으면 좋겠다.

박
진
범

13년차 북디자이너.

문학동네를 7년 가까이 다니다가 2009년에 뛰쳐나와 프리랜서 독립을 감행해

현재 '공중정원'이라는 이름의 직원 하나 없는 회사를 쓸쓸히(?) 운영하고 있다.

문학, 인문, 경제경영, 자기계발, 건강, 과학 등등 분야를 가리지 않고,

잘하지도 그렇다고 대단히 못하지도 않게 책을 만든다.

2010년부터는 서울북인스티튜트(SBI) 디자인반 강사로 활동하면서

나보다 잘할 만한 후배들에게 쓸데없이 딴죽 걸며 하루하루 살아가고 있다.

■ B컷

■ 「1975」 A컷

김용철 장편소설

느닷없이
타임머신

문학과지성동

■ B컷

■ 「느닷없이 타임머신」 A컷

■ B컷

■ 『밤과 낮 사이』 A컷

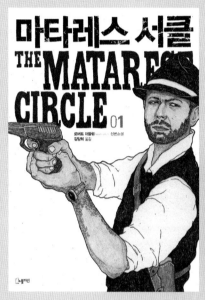

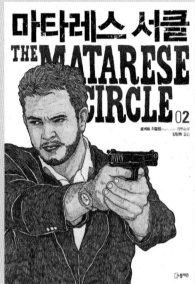

■ B컷

■ 『마타레즈 서클』 A컷

한 기자 1년 4계절 독도 체류기

전충진 지음

독도에
살다

갈라파고스

■ B컷

■ 『독도에 살다』 A컷

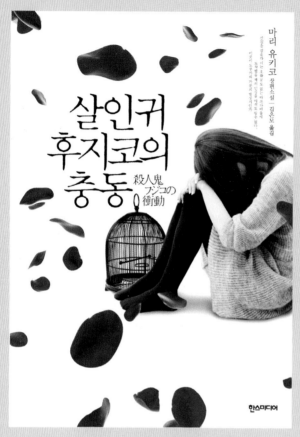

■ B컷

■ 「살인귀 후지코의 충동」 A컷

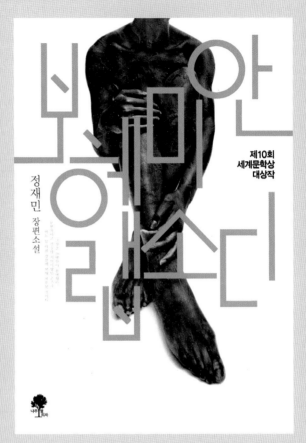

제10회
세계문학상
대상작

정재민

장편소설

■ B컷

■ 『보헤미안 랩소디』 A컷

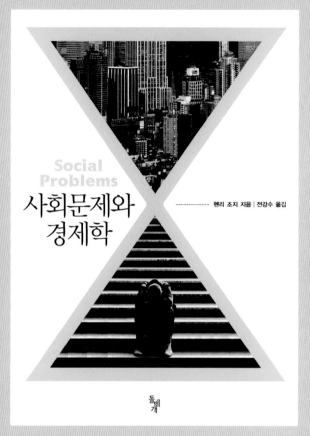

Social
Problems

사회문제와
경제학

------------- 헨리 조지 지음 ┃ 전강수 옮김

돌베
개

■ B컷

■ 『사회문제의 경제학』 A컷

열 번째
인터뷰 특강

은수미
성재승
표창원
홍세화
박래군
윤여준

한겨레출판

■ B컷

■ 『새로고침』 A컷

■ B컷

■ 「밤 10시의 질문」 A컷

■ B컷

■ 『패왕의 가문』 A컷

■ B컷

■ 『종이가 만든 길』 A컷

잉여
사회

남아도는 인생들을 위한 사회학

최태섭 지음

웅진 지식하우스

■ B컷

■ 「잉여사회」 A컷

루이스 보스 · 마크 에드워즈 장편소설

김향규 옮김

캐치
유어
데스

북로드

■ B컷

■ 『캐치 유어 데스』 A컷

위대한
개츠비

F.스콧 피츠제럴드 지음
김석희 옮김

The
Great
Gatsby

지식인하우스

■ B컷

■ 『위대한 개츠비』 A컷

■ B컷

■ 『인생의 맛』 A컷

이 명 랑 연 작 소 설

은행나무

■ B컷

■ 「삼오식당」 A컷

북디자이너가 된 계기는?

대학교 4학년이던 2001년 여름날, 등록금이나 벌어보려고 여기저기 기웃거리다가 현재 북디자인 기획사를 운영하시는 아르떼 안광욱 실장에게 발탁되었다. 처음 면접을 보러 갔을 때, 서가에 차곡차곡 꽂힌 아르떼에서 작업한 수많은 책들을 들춰보며 북디자이너라는 직업을 알게 되었다. 참 만만한 일 같았다. '그깟 책 껍데기 하루에도 댓 개는 디자인할 수 있겠어'라는 생각에 오길 잘했다며 내심 쾌재를 불렀다. 하지만 이런 생각이 무너지는 데는 그리 오랜 시간이 걸리지 않았다.

입사한 날부터 야근이 시작되었고, 디자인하는 것마다 계속 재시안을 잡아야 했다. 반복되는 야근에 체력도 떨어지고 뚜렷한 성과 없이 왔다갔다하는 생활에 점점 지쳐갔다. 나에게 주어진 일 무엇 하나 깔끔하게 해내는 것 없이 계속 실수만 거듭하게 되자 점점 혼란스러움을 느꼈다.

어느 날 출력실에 가서 필름 검판을 하고 오라는 업무가 주어졌다. 그때는 그림 하나하나도 컴퓨터에서 CMYK 판 네 개를 각각 분판해서 출력실에 보내야 했고, 필름이 나오면 핀은 잘 맞는지 글자가 깨진 건 없는지 등을 확인하는 것도 디자이너의 몫이었다. 지금은 인디자인이라는 프로그램을 사용하기 시작하면서 인쇄 방식도 CTP로 변화되어 지금은 검판을 하지 않는 디

자이너들이 참 많아졌다. 간혹 후배들과 이야기하다보면 검판의 중요성이나 검판 과정을 아예 모르는 경우도 종종 있다. 프로그램의 개발로 업무 효율이 향상되면서 일하기 손쉬워졌지만 기본적인 사항을 알고 일하는 것과 모르고 일하는 것은 큰 차이가 있다. 어쨌든 검판을 하러 간 그날, 나름 검판을 한다고 했지만 글자가 깨진 것을 발견하지 못한 채 출력실에 오케이 사인을 보내고 집으로 돌아왔다. 다음날 회사가 발칵 뒤집힌 건 당연한 일. 그동안의 실수에도 항상 너그럽게 조언해주시던 실장님도 이번엔 냉정하게 말씀하셨다. "이 일에 아직 애정이 없는 것 같아. 지금 이 시간부로 밖에 나가 2~3일 정도 바람 쐬고 휴식 취하면서 이 일에 대해 고민을 많이 해봐. 그리고 나서도 정말 하고 싶다면 그때 돌아와서 열심히 했으면 좋겠다."

결론부터 말하자면 회사로 다시 돌아가지 않았다. 그때는 북디자이너로서의 욕심은 손톱만큼도 없었다. 고민도 없고 아쉬움도 없었으니 미련 없이 떠날 수 있었다. 지금은 안실장님과 술자리에서 그 일을 안주 삼아 한바탕 웃을 수 있지만, 돌이켜보면 멋쩍은 웃음만 나온다.

그후 다른 업종을 짧고 가늘게 전전하다가 알고 지내던 출판사 사장님으로부터 같이 일해보지 않겠냐는 제안을 받고 냉큼 입사를 결정했다. 짧은 기간 외도했지만 나도 모르는 사이에 북디자인을 향한 욕심이 커졌고, 책날개에 조그마하게 적혀 있는 디자이너들의 이름에 궁금증도 생겼다. 그간 책을 바라보던 시선도 많이 바뀌었다. 시간만 생기면 서점에 들러 다른 디자이너들

이 만든 책을 꼼꼼히 살폈다. 종이 질감이나 상용하는 컬러, 폰트 등 디자이너마다 개성이 참 다양했다. 나도 나만의 개성을 만들어가고 싶다는 욕망이 꿈틀거리기 시작했다. 하지만 현실은 달랐다. 애초에 원하는 종이를 쓰거나 의도한 후가공은 거의 할 수 없었다. 출판사는 디자인에 대한 욕심에 비해 책을 만드는 데 드는 비용에는 상당히 소심한 입장을 취했다(지금도 많은 디자이너들이 이 부분에서 많이 좌절하고 있을 것이다). 몇몇 편집자나 마케터 또는 디자인을 승인하는 대표들 중에 이른바 표1(앞표지)이 디자인의 끝이라고 여기는 분들이 있다. 손끝에서 느껴지는 종이의 질감, 입체로 변신한 책의 꼴, 후가공을 통한 보다 새로운 느낌의 책을 만들고자 작업해보려 해도 '관리가 어렵다' '돈이 많이 들어간다' '그렇게까지 할 필요가……' 등등 수많은 이유로 묵살되는 경우가 많다. 씁쓸하게도 디자이너의 힘만으로 이 모든 부분을 설득해서 만들어내기는 정말 어렵다.

그래도 어쩌겠는가? 시도는 계속 해봐야지. 처음 1년 동안 종이는 아트지에 유광코팅, 면지는 흰색, 후가공은 없이 작업해야만 했다. 그래도 그 정도로 책이 나오면 다행이었다. 승인이 난 디자인도 출간을 앞두고 후반 작업을 기다리는 동안 갑자기 디자인이나 색이 바뀌는 일도 있었다. 1년 정도 시간이 지났을까? 이래선 도저히 안 되겠다고 생각하고 마음의 결정을 내렸을 무렵, 마침 문학동네에서 디자이너 채용 공고가 났고, 아는 선배를 찾아가 무작정 내가 해보겠다며 도전하여 결국 입사했다. 그렇게 북디자이너의 꿈은 본격적으로 시작되었다.

작업량이 상당히 많은 디자이너다. 그 와중에 일정 수준의 퀄리티를 유지하려면 능률을 올리기 위한 나름의 비결이 있어야만 할 것 같다. 동시에 여러 권을 작업하는 경우가 많을 텐데 작업 시간 배분이나 작업 순서 등 작업을 다루는 자신만의 노하우를 알려달라.

북디자이너가 되어야겠다고 마음먹은 순간부터 참 운이 좋았다. 출판계의 중추로 급부상중인 문학동네에 실력은 부족하고 욕심만 가득했던 내가 입사할 수 있었던 것도, 그곳에서 많은 디자이너들을 만난 것도, 많은 책들이 만들어지는 과정을 지켜볼 수 있었던 것도 모두 커다란 행운이었다.

알다시피 문학동네는 연간 출간되는 책의 종수가 상당한 회사이다. 그에 비해 당시 디자이너의 수는 적었다. 그러니 디자이너 한 명당 배분되는 책은 버거울 정도로 굉장히 많았다. 한 권 한 권 원고를 읽고 작업하는 것은 불가능했고 발주서와 편집자의 의견에 초점을 맞춰 작업해야만 했다. 일거리는 끊임없이 밀려들었고, 나는 손이 빠르지 않은 편이라 늘 작업 속도가 더뎌 출간 날짜에 임박해서야 겨우겨우 작업을 마무리할 수 있었다. 나를 제외한 다른 디자이너들은 작업을 빨리 진행하는데 나만 항상 지지부진했다.

"너는 경력에 비해 너무 아는 게 없는 것 같아."

"그렇게 손이 너무 느려서 언제 이 많은 걸 다 할래?"

"발상 자체가 너무 일차원적인 것 아냐?"

선배들은 날이 선 말을 했고 그 말에 상처받고 좌절해 중간에 포기하고 싶었던 적도 한두 번이 아니었다. 그러나 차차 적응하기 시작하면서, 나쁘게 말하면 잔머리이고 좋게 말하면 노하우라 할 수 있는 나만의 방식이 생겼다.

모든 발주서를 모두 훑어보고 먼저 머릿속에 떠오르는 것부터 순서대로 스케치했다. 모든 책들의 스케치가 어느 정도 완성되면 하루 날을 잡아 필요한 이미지들도 한꺼번에 찾았다. 그 기간이 처음에는 한 달, 그러다가 3주, 2주로 점점 줄어들었다. 스케치와 모아놓은 이미지들로 하는 컴퓨터 작업은 딱 하루 안에 마무리지었다. 스케치가 자세할수록 컴퓨터 작업을 하는 건 오래 걸리지 않는다. 이런 습관이 완전히 익숙해지는 데 족히 4, 5년은 걸린 것 같다.

프리랜서로 독립한 후, 한 달 작업량은 사실 회사에 있을 때보다 좀더 많아졌다. 그럼에도 견딜 수 있는 것은 이러한 습관 덕분인 것 같다. 다섯 권을 디자인하든 열 권을 디자인하든 부담스러움의 정도는 마찬가지이다. 북디자이너가 되고 싶은 친구들 또는 디자인을 하고 있는 동료들로부터 간혹 '디자인을 잘하려면 어떻게 해야 하느냐'라는 질문을 많이 받는다. 사실 방법은 하나밖에 없다. 많이 하는 것. 열 권을 작업해본 디자이너와 백 권을 작업해본 디자이너는 차이가 있다. 또 백 권을 만들어낸 디자이너와 오백 권을 만들어

낸 디자이너도 반드시 차이가 있다. 만들어낸 권수가 많을수록 디자인의 퀄리티도 좋아지며 한 권에 할애하는 시간도 효율적으로 운용할 수 있다. 원론적인 이야기 같지만 사실이다. 방법이 없다. 출판사에서 디자이너를 채용할 때 2년차나 3년차 디자이너 또는 5년차 팀장급 디자이너를 구한다고 공고를 낸다. 3년차이지만 한 달에 서너 권씩 작업해서 백여 권 넘게 작업해본 디자이너가 있는가 하면, 5년차인데 한 달에 한 권씩 만들어 백 권이 채 안 되게 만들어본 디자이너가 있다. 근무한 시간이 디자인의 퀄리티를 높여주는 것이 아니라 결국엔 작업량이 디자인의 퀄리티를 보장해준다고 믿고 있다.

"실장님은 어떻게 그렇게 많이 작업해요?"
"막 해!"
프리랜서를 선언하고 작업 의뢰가 들어오기 시작하면서부터 한 가지 의문이 생겼다. '내가 한 달에 감당할 수 있는 책이 과연 몇 권이나 될까?' 궁금했다. 그때부터 들어오는 일은 일단 다 받기 시작했다. 전엔 다섯 권을 감당할 수 있었다면 열 권으로 늘어날 때까지 일을 받았다. 입에서 단내가 나도록 일만 했던 시간이었고 다시는 경험하고 싶지 않은 일정이었지만 그 이후 비로소 내 본연의 스케줄을 관리할 수 있었다. 한 달에 다섯 권을 작업해본 디자이너에게 네 권은 부담스럽지 않은 권수가 될 것이다. 그러나 두세 권을 작업했던 디자이너들에게 네 권은 부담스러울 수 있는 양이다. 스스로 한계를 경

험해보는 것도 분명 성장할 수 있는 밑거름이 된다.

스케치가 정리된 상황에서 컴퓨터로 작업할 때 제목 위치를 이리저리 움직여보거나 크기를 줄였다 늘였다 하는 고민 따위는 거의 하지 않는다. 그 작업은 이미 스케치 상태에서 정리됐기 때문이다. 나머지 소소한 수정 작업은 언제나 유동적이기 때문에 큰 틀을 해치지 않는 범위 내에서 항상 열어두고 일하는 편이다. 이런 작업 배분이 시간을 크게 단축시키기도 하고 굉장히 효과적인 것 같아서 아직까지 이 방식을 고수하고 있다.

"한 달에 한 권을 만드나 다섯 권을 만드나 회사에서 받는 월급은 같은데 그렇게 미친듯이 할 필요가 있어?"

스스로에게 이런 말을 한다면 그렇게 살면 된다. 군이 잘나간다는 디자이너를 부러워할 필요도 없고 그렇게 되고자 꿈꿀 필요도 없다. 그렇게 디자이너 생활을 하다가 서서히 도태되는 것이다. 돈을 좇는 거라면 이 일은 절대 그대와 맞지 않는다.

강하고 센 디자인이라는 평이 많다. 예전 문학동네 디자이너 시절의 작업들을 보면 그렇지만은 않은데, 최근 작업에는 특히 장르물이 많고 순수문학 디자인도 강렬한 편이다. 디자인이 강한 스타일로 흐르게 된 맥락이 있을 것 같다.

표지에서 줄거리를 구구절절 설명하는 디자인들이 있다. 표지는 원고의 감성을 전달하는 것이지 줄거리를 풀어놓는 것은 아니라고 생각한다. 점 하나를 찍더라도 그 원고가 가진 감성을 잘 설명할 수 있으면 그것만으로도 탄탄한 디자인일 수 있다. 그런데 여백을 그냥 두는 것을 못 참는 사람들이 있다. 그런 부분을 채우기 시작하면 디자인은 어수선해지기 시작한다. 결정적인 하나의 사물과 원고의 감성 간의 긴밀한 유대감을 디자인으로 조정하려고 노력하는 편이다.

씨엘북스에서 출간된 장르문학 표지의 경우, 디자인 시안이 나온 후 호불호가 극명하게 갈렸다. 책을 설명하기 위해 내가 내놓은 소스는 피 묻은 손목, 사람의 잘린 손목이었다. 그거 하나였다. 그때나 지금이나 그런 이미지로 디자인된 표지를 좋아할 만한 출판사는 많지 않을 것이다. 굉장히 무섭다는 반응이었다. 맞다, 무섭다. 하지만 이 책의 감성은 바로 그 손목에 있다. 손목이 설명하는 것은 아버지의 부성애였기 때문이다. 그렇게 설명하니 '그럼 아

초예기과 레이프 형사 시리즈 02

혼다 데쓰야

장편소설 · 안성현 옮김

소울케이지

ルジ
ウイ
ソケ

■ 『소울케이지』 A컷

버지의 모습이나 부성애를 느낄 수 있는 추상적 이미지를 찾아보지 그랬어?'
라는 질문이 돌아왔지만 '책을 가장 잘 설명할 수 있는 걸 두고 왜?'라는 생
각으로 밀어붙였던 기억이 있다. 비록 나의 욕심과 판매에서 오는 차이가 있
었고, 결국 판매 부수가 기대에 못 미쳤던 것이 사실이었지만 그 책은 내 작
업 중 성공한 디자인의 하나로 남아 있다. 좋았던 욕심이라고 하고 싶다. 물
론 이런 경우는 딱 한 번이었다.

어릴 적부터 스릴러물이나 형사물의 영화와 드라마를 무척 좋아했고 지금도
호러물이나 피 튀기는 영화를 많이 본다. 그러다보니 장르문학 작업을 좋아
했고 한창 많이 만들던 때가 있었다. 자연스럽게 장르문학 분야에서 내 이름
을 달고 나온 책들이 많아졌고 많은 편집자나 후배 디자이너들이 그 책들을
보고 디자인이 세다고 한다. 이런 반응도 있다.
"장르문학 분야에 박진범씨 디자인이 많이 깔리고 나서 다른 분들의 장르문
학 표지도 센 것들이 많이 나오던데요?"
장르문학 표지 발주서에서 빠지지 않는 단어들이 있다. '세지 않으면서 강렬
하게, 고급스럽게, 비밀스럽게' 등이다. 그런데 언젠가 한번은 이런 발주서
를 받은 적이 있다. '엄청 강하게!' 하던 짓도 명석을 깔아주면 못한다고 했던
가. 엄청난 부담을 안고 작업한 책이었다. 나름 강렬하게 했다고 생각했는데
마무리 작업할 때 편집자로부터 기대보다 그다지 강하지 않았다는 말을 들

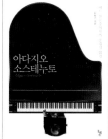

■ 「대성당」 A컷
■ ■ 「아다지오 소스테누토」 A컷

었다. 내 디자인에 대해 강하다, 강렬하다, 세 보인다고 말하는 것은 어찌 보면 다른 디자이너들이 작업을 해보기도 전에 너무 많은 부분을 포기하고 시작해서 그런 건 아닐까, 생각한 적이 있다. '이 이미지는 싫어할 거야' '이런 레이아웃으로는 승인받기 힘들어' '이 서체는 책 만들 때 쓰면 안 돼' 등등 스스로 벽을 만들고 있는 건 아닐까? 내 디자인은 결코 세거나 강하지 않은 것 같다. 그냥 쓰고 싶은 것은 써야 하는, 놓고 싶은 자리에는 놓고 마는 용감함이 있을 뿐이다.

웃을지도 모르지만, 사실 난 곱고 분위기 있는 예쁜 표지를 더 좋아한다. 예를 들어 문학동네 시절 작업한 『산다화』나 『우리도 행복할 수 있을까』 『아다지오 소스테누토』 『열병』 『대성당』 등이 그런 분위기로 작업하려고 의도한 책들이다.

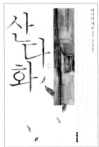 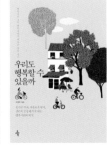

■ 『산다화』 A컷
■ ■ 『우리도 행복할 수 있을까』 A컷

**스타일이 뚜렷한 디자이너이기에 본인의 스타일을 보여주면
어렵지 않게 시안이 결정되는 장점이 있을 것 같다.
하지만 때로는 다른 스타일이 더 잘 맞는 책이라는 판단이
들 때도 있을 것이고, 색다른 스타일을 향한 디자이너 본인의
욕구와 충돌할 수도 있을 것 같다. 그런 작업의 예가 있다면
소개해달라. 어떻게 조율하고 설득했는가.**

믿을지 모르겠지만 스타일을 만들지 않으려고 노력하는 편이다. 그래서 내
스타일의 장점을 정작 나는 잘 모른다. 그런 평가는 남들 몫이다. 디자인적
으로 디테일이 굉장히 살아 있거나 엄청난 공이 들어간 디자인에 감탄하기
바쁘고 감히 그런 걸 할 엄두도 못 낸다. 내 경우 조금 어설프더라도 조금 완
성도가 떨어지더라도 조금 시대와 맞지 않더라도, 완벽함을 추구했을 때보
다 새로움을 추구했을 때 더 환호한다. 새로움을 추구하는 나 스스로를 다독
이며 응원하는 디자이너다.

오히려 이런 부분에서 충돌이 더 많다. 프리랜서를 선언하고 얼마 지나지 않
았을 때 굉장히 공들여 작업한 책이 있었다. 그때는 일거리도 많지 않았고
책 만드는 일에 대한 갈증이 상당히 심했던 때라 밤낮없이 고민하고 몰두했
던 책이었다. 작가의 인지도도 상당했고 전작이 많이 팔린 상태라 부담도 컸

다. 본문 디자인을 어느 정도 마무리짓고 표지를 디자인하면서 조금 다르게 해보자는 욕심이 생겨서 전작의 모던하고 진중해 보이는 분위기를 버리고 좀더 가볍고 밝게 보이도록 작업했다. 시안을 여러 개 제시했는데 얼마 후 편집자가 내가 준 시안들을 가위로 오리고 A4용지에 붙여서 직접 꾸민 걸 들고 와서는 이렇게 작업해달라고 요구했다. 내가 제시한 시안이 그동안의 디자인과 너무 다르다는 게 이유인 건 알겠는데 무례하고 개념 없는 행동에 화가 치밀어올랐고 책에 대한 모든 애정이 순간 싹 사라져버렸다.

이견을 좁히지 못하고 몇 차례나 싸웠다. 내가 제시한 디자인으로 책이 나온 후 디자인이 별로라는 평가가 나온다면 작업 비용을 몽땅 내놓겠다는 말까지 해봤지만 허사였고, 끝내 그들이 요구하는 시안으로 마무리할 수밖에 없었다. 지금이라면 일을 엎어버렸겠지만 그때는 중간에 일을 접을 용기가 없었다. 그 책은 잘 팔렸다.

얼마 후 편집자가 전화를 걸어와서 자랑스럽게 말했다.

"실장님, 저희 이번 책 벌써 2만 부나 팔렸어요."

"그러게요. 표지만 좋았더라면 벌써 5만 부는 나갔을 텐데요……."

물론 대부분의 편집자는 디자이너의 의견을 충분히 들어주고 요소 하나 바꾸는 것을 제안할 때도 굉장히 조심스러워한다. 하지만 간혹 설득이 안 되는 분들도 있다. 이들의 대부분은 본인들이 미적 감각이 굉장히 뛰어나다고 생

각한다. 그런 분들을 만나면 방법이 없다. 져주거나 피하거나 둘 중 하나다. 여러 사람의 요구를 몽땅 디자이너에게 전달해 그때그때 수정을 요구하고, 디자이너의 생각이나 의견은 무시하고 나서 만들어진 책의 판매량이 기대에 부흥하지 못할 때엔 디자이너에게 책임을 떠넘긴다? 디자이너를 찾아 의뢰하는 것도 디자이너에게 콘셉트를 전달하는 것도 또 그 콘셉트에 맞는 디자인을 찾아서 결정하는 것도 출판사의 몫이겠지만 그분들에게 감히 청하오니, 책임을 묻고 싶거든 디자인에서만큼은 담당 디자이너를 주인공으로 만들어달라. 그러면 디자이너도 멋진 주인공이 되기 위해 몇 배 더 노력할 것이다.

'히메카와 레이코 형사' 시리즈에 대해 소개해달라. 박진범
디자이너의 이름을 확실히 기억하게 된 디자인 중 하나였다고
생각하는데, 레디메이드 이미지를 구입해서 쓴 것이 아니라
직접 콜라주한 작업이라고 들었다. 이렇게 콜라주를 통해
새로운 이미지를 만들어낸 작업들이 많이 보인다. 발상에서
완성에 이르기까지 구체적인 작업 과정을 듣고 싶다.

이 시리즈는 총 5권을 작업했는데 모두 사진 여러 개를 합성해 만들어낸 것
은 아니다. 5권 중 4권만 많게는 열 개의 이미지, 적게는 서너 개의 이미지를
합성해 하나의 형태로 보이게 작업했다. 앞에서도 말했지만 이런 작업을 하
기 위해서는 스케치가 완벽해야 한다. 여기서 완벽이라 함은 스케치의 정교함
을 이야기하는 것이 아니라 제목 서체는 물론, 타이포가 자리잡아야 하는 위
치, 크기 등 레이아웃 구성과 그것을 뒷받침할 이미지를 구현하기 위해 필요
한 소스들이 정해져 있어야 한다는 것이다. 이렇게 되면 내가 필요로 하는 이
미지는 무엇인지, 어떻게 표현해야 하는지, 어떤 포인트를 주어야 하는지도
따라서 결정된다. 그 설계대로 컴퓨터 작업만 하면 끝난다. 개인적으로 이런
작업을 굉장히 좋아하는 편이다. 하지만 작업중 에너지의 소모는 대단하다.
사실 콜라주 기법을 사용한 것을 보자면 이 시리즈는 양반인 격이다. 작업이

가장 어려웠던 책을 꼽자면 북로드에서 출간한 넬레 노이하우스의 『깊은 상처』 『사악한 늑대』가 있다. 특히 『깊은 상처』의 경우, 사용된 이미지만 대략 20컷 정도이다. 전작을 다른 디자이너가 진행해서 레이아웃에 관해서는 크게 어려운 점은 없었지만 이미지 구현은 정말이지 머리가 서너 차례 폭발을 일으킬 것 같은 정도였다. 양을 사랑하지만 그 이면에는 또다른 모습을 갖고 있는 소녀를 표현해야만 했고 사건의 무대가 되는 배경도 굉장히 정교해야 했으며 그 주변 인물이나 상황도 잘 표현되었으면 하고 바랐다. 상상과 가장 흡사한 모습의 소녀와 그 소녀의 내면을 표현하기 위해 사실적으로 묘사한 양보다는 이질적인 모습을 가진 장난감 양으로 정하고, 소녀의 한 손에는 칼자루를 쥐여주었다. 이를 위해 소녀의 팔 동작 또한 손봤다. 여기까지 완성된 이후에는 설명서대로 배경을 만들어주기만 하면 됐다. 소녀의 머리, 몸, 각각의 팔, 장난감 양, 칼 등 여섯 개의 이미지로 내가 생각했던 단 하나뿐인 소녀를 표현할 수 있었다.

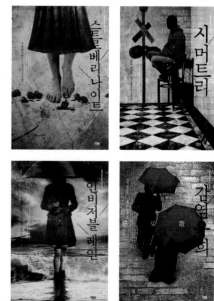

■ '히메카와 레이코 형사' 시리즈 A컷

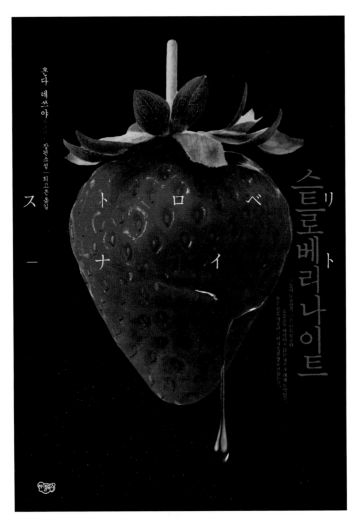

■ B컷

이미지를 구현하는 작업에서 핵심은 정교한 합성 작업은 물론 리얼리티가 있어야 한다는 것이다. 각각 다른 조건, 이를테면 시간, 날씨, 장소에서 만들어진 이미지들이 한날한시 같은 장소에서 같은 빛을 받아 만들어진 것 같이 느껴질 만큼의 리얼리티. 이 과정에서 오랜 시간 동안 이런저런 시행착오를 겪은 디자이너만의 노하우를 발휘할 수 있다.

재미있는 것은 이렇게 작업을 했을 때 재시안 요구를 받은 적은 단 한 차례도 없었다. 디자이너의 노력이 인정받는 순간이 아닌가 싶다.

■ 「깊은 상처」 A컷
■ ■ 「사악한 늑대」 A컷

이미지를 구입하여 사용하는 데 있어서의 문제점과 한계점은
어떤 것들이 있는가? 어떤 식으로 극복해야 하는가?

똑같은 이미지가 여러 책에서 사용되는 경우가 있다. 이미지를 판매하는 쪽
도 도덕적이어야 하고 쓰는 사람도 도덕적이어야 하는 문제이다. 다른 책에
이미 쓰인 이미지라는 것을 알고 쓰는 사람도 분명히 있고, 어차피 지불하고
쓰면 서로 얘기할 것 없다고 생각을 하는 사람도 분명히 있다. 서로 챙겨야
한다. 서로 챙기고 서로 조심하면 어려울 것은 없다.
개인적으로 게티나 토픽 같은 이미지 사이트를 이용하여 이미지를 찾는다.
하지만 이미지를 발췌해서 바로 쓰는 편은 아니고 그 이미지를 가지고 스케
치했던 대로 합성하거나 변형하는 것을 좋아한다. 그러면 다른 사람과 같은
이미지를 사용하더라도 나만의 새로운 이미지를 창출해낼 수 있다. 많은 디
자이너들이 같은 이미지 사이트를 이용하고 사용하는 데 한계를 깰 수 있는
방법이 되어주기도 한다.

**A컷을 돋보이게 하기 위해 들러리용 B컷을 의도적으로
만들어본 경험이 있는가. 들러리용 B컷에 대한 생각을
들려달라.**

들러리용 B컷은 기억이 다 나지 않을 정도로 많이 있다. 정말 많았었다. 인하우스 디자이너 시절에는 편집자나 마케터 또는 최종 결정자를 현혹하기 위해 B컷을 만들었다. 우스운 건 B컷이랍시고 만들었는데 그 녀석이 떡하니 책의 얼굴이 된다는 사실이다. 힘들게 디자인해놓고 이보다 당황스러운 경우는 없다. 이름을 지우고 싶은 책이 한두 권이 아니다. 그러나 프리랜서로 독립한 이후에는 B컷을 만드는 작업은 하지 않는다. 한 권에 대한 시안은 보통 열 개 전후로 잡는 편이다. 하나의 아이디어로 레이아웃을 바꾸며 여러 개를 만드는 것이 아니라 열 개의 아이디어를 각각 구현한다. 그리고 완성도가 떨어져 보이거나 책의 감성을 드러내지 못한 시안들을 걷어낸다. 그렇게 되면 보통은 두세 개가 남는다. 그것들은 무엇이 표지로 당첨되든 후회하지 않을 것들이어야 한다. 열심히 한 것처럼 보이려고 B컷 몇 개를 넣어두면 나중에 반드시 후회할 일이 생기는 경험을 수차례 해봤기 때문에 그런 짓은 그만두었다. 클라이언트가 B컷을 골랐는데 디자이너가 "아니 왜 그걸…… 다른 걸로 고르시면 안 될까요?"라고 말하는 건 웃기지 않은가.

나는 시안을 평균 세 개 정도 제시하는 편이다. 간혹 예닐곱 개, 또는 달랑 하나만 제시하는 경우도 있었다. 예닐곱 개의 시안을 내는 경우는 책의 콘셉 트를 파악하지 못해서 여러 개 중 아무거나 걸리라는 심보도 있었다. 한 개 를 제시하는 경우는 '정말 이거다'라는 확신이 들 때만 내놓는다. 재미있게도 예닐곱 개를 받은 분들은 쉽게 결정하지 못하고 재시안이나 수정을 요구하는 경우가 꽤 있었고, 한 개만 받은 분들이 그것으로 최종 결정한 경우는 현재까 지는 백 퍼센트였다. 다만 시안을 한 개만 제시하는 경우는 정말 흔치 않다. 솔직히 요즘 클라이언트들은 눈치가 빠르다. B컷을 섞어 시안을 보내놓으면 이내 B컷을 알아차린다. 들키면 아니라고 발뺌하겠지만 속으론 많이 민망하 지 않겠는가?

표지를 디자인하다보면 치밀한 계획에 따라 공들여 완성하는 경우가 있는가 하면, 우연한 손놀림 몇 번으로 단기간 쉽게 완성되는 시안도 있다. 어쩌다 나온 B컷이 A컷으로 채택되는 경우일 텐데, 예를 들어 작업 과정을 공개해달라.

디자이너마다 작업 방식은 사용하는 작업 툴이나 습관에 따라 많은 차이가 있다. 나 같은 경우는 포토샵으로 커다란 틀을 만들고 쿼크로 나머지를 정리하는데, 그렇기 때문에 이미지와 제목의 위치는 컴퓨터 작업 전에 명확하게 결정짓는 편이다. 그렇지 않으면 계속 쿼크와 포토샵을 오가는 수고를 해야 하기 때문에 작업 과정이 무척 번거로워진다. 치밀하다고 할 정도는 아니지만 대부분의 작업은 계획에 의해 움직이고 완성하는 편이다.

물론 우연히 만들어진 경우도 있다. 한스미디어에서 나온 『수차관의 살인』이라는 책을 작업할 때, 앞서 이야기한 방식대로 시안을 여러 개 구성했는데 보고 있노라니 점점 마음에 들지 않았다. 그냥 보내기는 아쉬워서 컴퓨터로 끄적거리다 수차 모양을 하나 만들어 세 개를 나란히 늘어놓다보니 어딘가 그럴듯해 보여서 그걸로 시안을 완성시켰다. 그리고 출판사에는 그렇게 만든 시안 하나만 보냈는데 그날 바로 결정됐다. 담당 편집자도 하나의 시안이 무얼 의미하는지 알고 있었던 것이다. 아무튼 그렇게 완성된 시안으로 전에

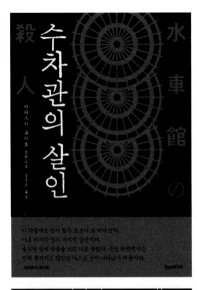

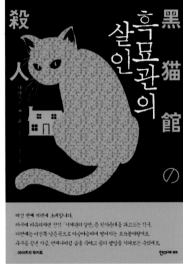

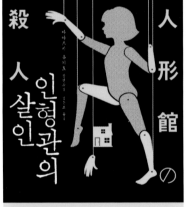

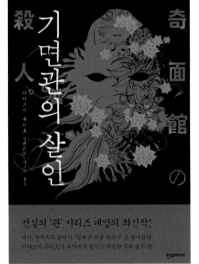

■ '관' 시리즈 A컷

나온 책들까지 모두 리디자인하는 과정에서 아야츠지 유키토의 '관(棺)' 시리 즈가 탄생하게 되었고, 후에 일본 저작권사에서도 "디자인이 훌륭하다"고 했 다는 이야기를 편집자에게 전해 들었다.

온라인 서점에서 섬네일로 본 표지와 실물 표지의 느낌이
달라서 당황했던 경험이 누구나 한 번쯤 있을 것이다.
섬네일이 실물의 완성도를 떨어뜨린다는 당혹감일 텐데
신입 디자이너들이 안고 있는 고민 중 하나이기도 하다.
온라인 서점 전성시대에 북디자인에 입문한 후배들에게
조언을 부탁한다.

모니터나 스마트폰을 통해 보는 색감과 실물의 색감은 엄밀히 말하자면 사
실 다른 것이 맞다. 이 부분은 인정을 해야 편하다. 모니터는 기본적으로 우
리에게 RGB 방식으로 색을 구현해내고 우리가 실물을 만들 때에는 CMYK
방식으로 표현된다. 메커니즘이 다른데 색이 같을 수는 없다. 모니터로 보는
형광 계열 컬러도 실제로는 표현할 수 없는 경우가 많다. 별색으로 인쇄되는
컬러 또한 모니터에서 표현할 방법이 없다. 금색이나 은색의 경우 일단 모니
터에서 브라운 계열이나 그레이 계열의 컬러로 체크만 해놓을 뿐이다. 기술
적으로도 해결이 안 되는 부분은 어쩔 수 없지만 그렇다고 손놓고 있을 수만
은 없는 일이다. 나 같은 경우에는 모니터 색상과 밝기 등을 출력소에서 드
럼스캔을 전문으로 하는 기술자에게 부탁드려서 맞춰두었다. 물론 차이는
있겠지만 뜨악할 정도의 커다란 오차를 발견하는 경우는 그리 많지 않다.

그간 작업한 책들도 나에게는 교과서이다. 구현하고자 하는 컬러는 이미 인쇄되어 나와 있는 책들로 확인하고 사용한다. 예를 들어 주황 계열의 색을 찾는다고 하면, 기존에 작업한 책 중 마음에 드는 주황색이 인쇄되어 있는 것의 데이터를 검색한다. 포토샵에서 배율을 확인한 후 그 배율 그대로 사용하면 큰 실수는 거의 없는 편이다. 인쇄 전에 교정쇄로 보는 샘플도 잘 믿지 못하는 편이다. 가이드라인은 될 수 있겠지만 똑같이 나올 것이라는 생각은 버리자. 기계도, 인쇄를 담당하는 기장도, 잉크의 질도 다르다. 본인이 원하는 결과를 얻기 위해서는 디자이너가 최대한 부지런해야 하는 수밖에 없다.

온라인 구매가 책 시장의 70퍼센트를 차지한다는 이야기를 들은 적이 있다. 그만큼 근래에는 온라인에서 구현되는 디자인이 많이 중요해진 것 같다. 그래서인지 제목은 크게 쓰고, 이미지는 많이 사용하지 않으면서 어떤 하나에 포인트를 주는 디자인들이 넘쳐나고 있다. 특히 경제경영 분야나 자기계발 분야에서는 이런 디자인이 교과서 같은 형식이 된 지 오래다.
무시할 수는 없지만 이 부분에 대해서는 조금 둔감한 편이다. 아직도 온라인 독자보다는 오프라인 독자를 상대하고 있다고 생각한다. 책은 서점에 직접 가서 종이 냄새를 맡으며 손끝으로 촉감을 느끼고 시각적으로 바라보고 구매하는 게 좋다고 생각한다. 온라인으로 책을 보면 종이의 질감과 재질, 두께를 느낄 수가 없고, 후가공을 느낄 수가 없다. 우리는 표지 종이를 고르는

것 하나에도 샘플을 수도 없이 만져보고 들여다보며 몇 시간씩 고민을 한다. 좋은 종이를 쓰고 질감을 위해 코팅을 하지 않았으면 좋겠다고 의견을 내는 일이 무의미한 일이 되고 있는 것은 아닐까 안타까운 마음이다.

솔직히 말해서 온라인에서 디자인을 잘 보이게 하려고 노력한 적은 거의 없다. 디자인을 잡아놓고 모니터에서 작게 보는 정도로 일을 마무리한다. 오히려 화면을 보고 심드렁했는데 실물을 보고 놀란 책이 더 많은 걸 보면 아직난 오프라인 디자이너인 것 같다.

정말 힘들었을 때가 있나? 그때 무엇이 스쳤나?

회사에서 오래 일을 하다보니 '사장님'의 성향을 어느 정도 알게 되었다. 내가 아무리 좋아서 만들어도 회사에서 싫어하는 것이라면 책의 얼굴이 될 수 없다. 초반에는 이런 부분에 대해 나의 의견을 주장해보았지만 곧 컨펌이 되지 않는다는 것을 알았다. 결국 회사에 맞는 디자인을 하는 방법을 배웠다. 나쁜 것만은 아니었다. 4, 5년차가 되면서 확실히 나의 디자인이 성장하고 있다는 것을 느꼈다. 그러나 6년차가 되면서 그런 느낌을 받지 못한 것은 문제가 되었다. 흥미는 떨어지는데 일은 계속해야 하니까, 컨펌이 될 만한 것을 찾아 만들었다. 그러니 회사에 있는 스무 명의 디자이너들이 쓰는 서체, 레이아웃, 색감이 똑같아지는 것이었다. 어떻게 다 다른 디자이너들이 작업하는데 표지가 똑같을 수가 있는가. 이대로 가다간 내가 망가지겠다는 불안감에 뛰쳐나왔다.

이직을 할 생각으로 퇴사했지만 여건이 마땅치 않았다. 책을 많이 만드는 출판사엔 이미 잘하는 디자이너가 자리잡고 앉아서 나올 생각을 하지 않았고, 나를 불러주는 출판사는 책을 한 달에 한두 권 출간하는 곳이 대부분이어서 책에 대한 나의 갈증을 풀어줄 수 있는 곳은 아니었다. 정말이지 나는 이제 책을 만들지 못하는가보다 싶은 때였다. 그런데 무슨 연인지, 출판계를 떠나

려던 차에 놀러갔던 출판사에서 좋은 사장님을 만났다. 그분이 독립할 수 있는 여건을 마련해주었고 5, 6개월 지나고 나서야 할 수 있는 일이 들어오기 시작했다. 그렇게 나는 여전히 책을 만들고 있다.

그리고 나를 시작으로 누군가가 좋은 책들을 만들며 좋은 퀄리티의 북디자인을 해주면 좋겠다는 바람이 스쳤다. 무턱대고 '공중정원'이라는 이름을 만들었고, 이 이름의 계보를 이어나갈 생각으로 조금씩 준비중이다.

**아무래도 외서 작업이 많다보니 해외 컨펌에 관해서도
할말이 많을 것 같다.**

일본의 경우, 대부분 1~2주 혹은 한 달 이상 걸려 컨펌을 해준다. 1월 말에
출간 일정이 잡히면 디자이너의 일정은 1월 초가 되어버린다. 해외 컨펌에
시간이 따로 필요하니까 일정이 단축되는 것이다. 디자인은 한 달 전에 끝났
는데 해외 컨펌이 되지 않는다면 세월아 네월아 기다리다가 일이 엉키게 되
는 것이다. 본문의 열까지 점검하는 경우도 있다. 만약 중요한 문단의 열이
좋지 않으면 그것을 위해 판형을 바꿔버린다.
디자인에도 민족성이라는 것이 반영되고 민족마다 감성이 다른 것이기 마련
인데, 자기네 나라 감성이 묻어나지 않는다며 컨펌을 내주지 않으면 곤란한
것 아닌가.

표지에 섣불리 사용하면 안 되는 것이 있는가?

디자인 소스로 절대 사용하면 안 되는 것은 없다고 생각한다. 사용하면 유치해지는 이미지가 있다고 예전엔 믿었으나 이미지가 유치한 것이 아니라 내가 그 이미지를 요리할 줄 아는 능력이 없었다는 것을 인정해야 했다. 그런 이미지로 기가 막히게 표지를 디자인해내는 사람을 봤을 때, 내 눈이 얼마나 멍청했는지를 깨닫는 날들이 있었다. 세상에 사용하면 안 될 이미지는 없다. 이미지를 요리할 능력이 없을 뿐.

**SBI에서 열성적으로 후배들을 가르치고 있다. 재능 있는
후배들은 어떻게 어떤 방식으로 눈에 들어오는가?**

6개월 가르쳐서 재능이 있다 없다를 판가름하기는 어렵다. 엄청난 재능이 있
는 친구도 사실 별로 없다. 6개월 동안 얼마나 잘 배워서 나가느냐보다 책은
어떤 식으로 만들어지고, 디자인 발상은 어떻게 시작하는 것인지 알아가는
것이 중요하다. 광장에서 왔다갔다하는 친구들을 북디자인의 길로 들어가는
초입에 데리고 가주는 정도이다. 그 문에 들어서고 꼭대기에 오르기까지는
각자의 몫이 된다.

최후에 남는 사람은 월등하게 뛰어나거나 잘한다고 칭찬받았던 친구가 아니
다. 꾸준하게 열심히 하는 친구들이 나중에는 디자인 잘한다, 감각 있다는
평가를 받는다.

그들에게 어떤 조언을 주면 힘을 얻곤 하는가.
또 어떻게 그들의 가능성에 관여하고 싶은가.

알려주다보면 내가 그 사람의 것에 손을 댈 때가 있다. 내가 경력이 더 있기 때문에 "아, 그렇게 하니까 많이 좋아지네요"라고 말은 할 수 있겠지만 100점 이라는 것은 절대 아니다. 더 좋은 방법이 분명히 있지만 내 능력으로는 이렇 게 수정하면 네가 만든 것과 조금은 다른 느낌이라는 정도이다. 많은 후배들 이 내가 손봐준 디자인에 다시 손을 대지 못한다. 개중에 몇 명은 손을 대서 완전히 다른 디자인을 가지고 온다. 자신이 한 것이 아니니까 다시 해보았다 고 하는데, 우리는 그런 사람들을 찾는 거다. 자신만의 정답을 찾으려고 고 민을 하는 사람.

그렇다고 "네가 더 열심히 했구나" 하며 칭찬하지 않는다. 조언도 칭찬도 하 다보면 상투적이고 결론적인 얘기만 늘어놓게 된다. 누구나 다 알지만 평상 시에 까먹는 것들일 뿐이다. 더 해보면 는다는 말을 자주 한다.

가끔 반성하게 되는 것은 있다. 초반 발상은 아무것도 없는 상태에서 시작해 야 하는데 나도 이 바닥에 오래 젖어 있었던지라 어느 정도 밑그림이 그려진 상태에서 발상을 시작한다. 처음 배우는 사람들이 한 주제로도 다양한 그림

을 그릴 줄 아는 것을 보고 깨달았다. '이건 안 돼' '저건 안 돼' 많은 것들을
쳐낸 상태에서 발상을 시작하고 있음을 반성한다.

이 친구들의 가능성에 관여하고 싶은 방법은 딱 하나다. 그 환경을 만들어주
는 것. 책을 많이 만들고 좋은 책들을 만드는 출판사를 찾아서 환경을 조성
해주고 싶고, 그들이 책을 만드는 사람과 소통하면서 제대로 된 책을 만들기
를 바란다. 그 이외의 것은 각자가 하기에 달린 것이다.

믿을지 모르겠지만
스타일을 만들지 않으려고
노력하는 편이다.

작업이 안 될 때 스스로에게 하는 말 한마디
그날 일은 그냥 접는다. 계속 의자에 앉아 있는 스타일은 아니다.

나에게는 없는데 다른 디자이너에게는 있는 것 같은 장점
레이아웃이 탄탄하고 요소들이 여러 개 들어가야 하는 작업.

최근에 어느 편집자 혹은 출판사 대표에게 했던 욕
'70년대 리어카에서 파는 표지'라는 욕을 들어본 적은 있어도 내가 욕을 한 적은 없다.

내가 소화하지 못할 것이라 미리 판단하고 나에게 기회를 주지 않는 책의 장르 혹은 작가가 있다면?
부드러운 에세이나 여성의 감성이 묻어나는 소설.

4, 5년 뒤 자신이 신인 북디자이너들에게 어떤 롤모델이 되어 있기를 바라는가?
유명해진 후배 디자이너가 어떤 디자인을 좋아하냐는 질문에 내 이름을 이야기해준다면 나는 정말 잘 살았다는 생각이 들 것 같다.

디자인이 안 될 때 누구의 무엇을 슬쩍 뒤져본 적이 있는가?
장 미셸 바스키아의 화보집.
정말 괜찮다.

자주 사용하는 컬러
검정, 빨강, 금색, 은색, 파랑. 근래에는 001M 박.

좋아하는 판형
사륙판 양장.

가장 자주 쓰는 작업 툴
쿼크 3.3, 포토샵 6.0.

선호하는 분야
장르문학, 인문학.

수집하는 것이 있는가?
없다. 경제적인 여유만 생긴다면 이 세상 모든 슈퍼
카를 수집하겠다는 공상만 계속하고 있다.

지금껏 들었던 최악의 말 VS 최고의 말
"이런 개XX! 이걸 디자인이라고 해온 거야? 내가 발
로 해도 이것보다는 잘하겠다."
"이 분야에서는 선생님이 독보적이신 것 같아요."

자신만의 강박증이 있다면?
그다지 없다. 민감성 디자이너는 아니다.

작업중 가장 고통스러운 순간은?
누구나 그렇겠지만 마감 날이 다가오는데도 머릿속
이 하얗고 아무것도 떠오르지 않을 때. 징그럽게 고
통스럽다.

작업해보고 싶은 책 혹은 출판사가 있다면?
전집 디자인.

언제까지 북디자인을 할 생각인가? 평생 할 건가?
평생 할 생각은 절대 없다. 지금부터 딱 30년만 하고
그만둘 생각이다.

송
윤
형

건국대학교 산업디자인과를 졸업한 후

글씨미디어, 작가정신, 문학동네를 거쳐 현재 프리랜서 북디자이너로 일하고 있다.

마감과 육아에 쫓기며 하루하루를 정신없이 보내던 몇 해 전 어느 날이었다.

식당에 들어섰는데 한겨울인데도 불구하고 마당 한가득 화초들이 있었다.

계산을 하며 주인에게 "어쩜 이리도 예쁘게 화초를 키우세요?" 하고 물었더니,

뭘 그런 당연한 걸 묻느냐는 표정으로 "예뻐하니깐"이라는 무뚝뚝한 대답이 돌아왔다.

그 말을 듣는 순간 디자이너로서, 엄마로서, 여자로서 내 앞에 길게 줄지어 있던

수많은 질문에 대한 답을 찾은 듯한 기분이 들었다.

그후로 삶의 모든 일에 있어 그 당연하고도 소중한 마음가짐을 언제나 잊지 않으려고 한다.

내 마음이 닿으면 누군가의 마음에도 누군가의 눈에도 예쁘고 빛나 보일 테니.

박완서 소설

가나긴
하루

문학동네

■ B컷

■ 「기나긴 하루」 A컷

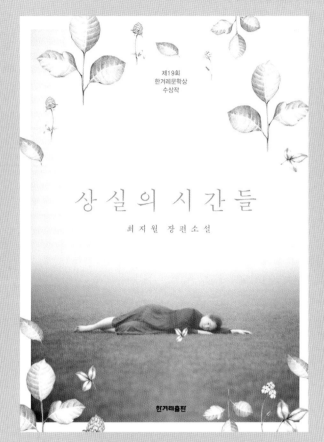

제19회
한겨레문학상
수상작

상실의 시간들

최 지 월 장 편 소 설

한겨레출판

■ B컷

■ 『상실의 시간들』 A컷

박범신 장편소설

소금

한겨레출판

■ B컷

■ 「소금」 A컷

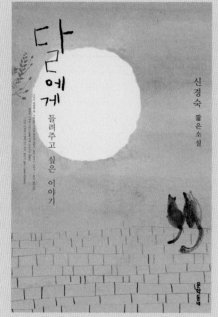

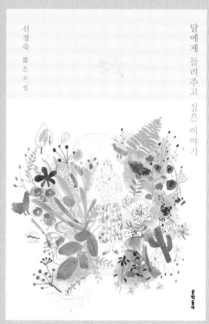

■ B컷

■ 『달에게 들려주고 싶은 이야기』 A컷

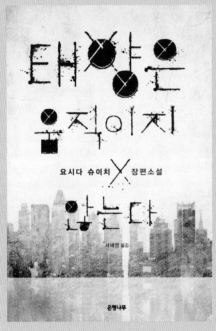

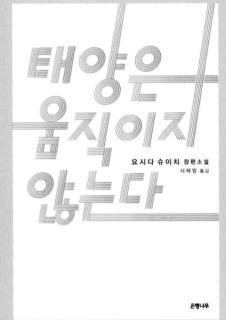

■ B컷

■ 『태양은 움직이지 않는다』 A컷

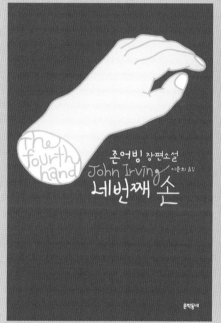

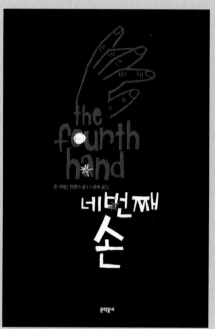

■ B컷

■ 「네번째 손」 A컷

■ B컷

■ 『김유정 문학상 수상작 작품집』 A컷

■ B컷

■ 「내 이름은 술래」 A컷

■ B컷

■ 「덴동어미전」 A컷

사랑하는
사람과
함께
듣고싶은
이야기

정혜윤 지음

마술
라디오

한겨레출판

마술

사랑하는
사람과
함께
듣고싶은
이야기

정혜윤 지음

라디오

한겨레출판

■ B컷

■ 「마술 라디오」 A컷

■ B컷

■ 「카뮈-그르니에 서한집」 A컷

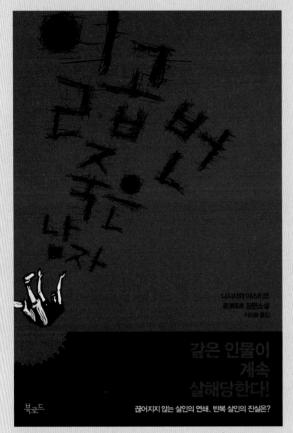

같은 인물이
계속
살해당한다!

끊어지지 않는 살인의 연쇄, 반복 살인의 진실은?

니시자와 야스히코
리篇死후 장편소설
이희윤 옮김

북로드

■ B컷

■ 『일곱 번 죽은 남자』 A컷

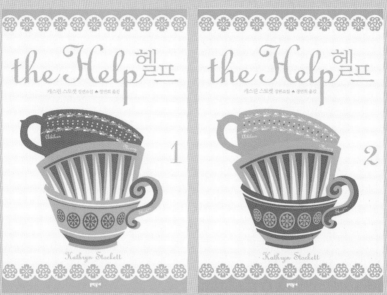

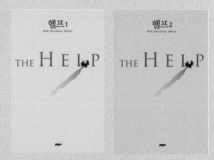

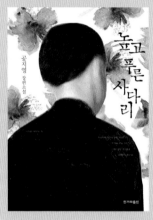
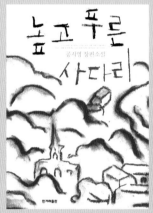
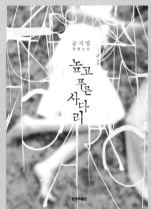

■ B컷

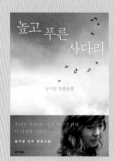

■ 「높고 푸른 사다리」 A컷

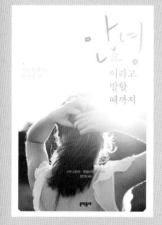

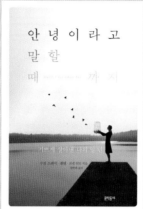

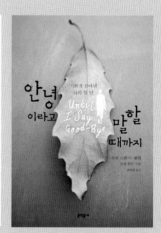

■ B컷

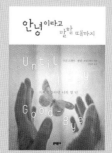

■ 『안녕이라고 말할 때까지』 A컷

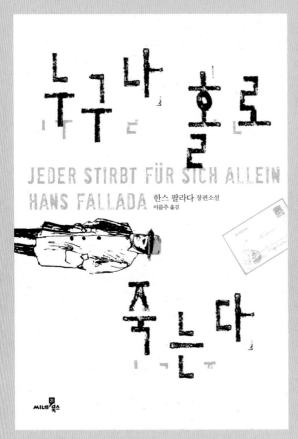

누구나 홀로

JEDER STIRBT FÜR SICH ALLEIN

HANS FALLADA

한스 팔라다 장편소설
이름주 옮김

죽는다

씨네21북스

■ B컷

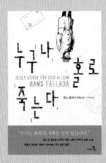

■ 『누구나 홀로 죽는다』 A컷

■ B컷

■ 「너의 세계를 스칠 때」 A컷

북디자이너가 된 계기는?

책을 좋아하는 엄마의 영향이 컸다. 엄마는 지금도 책을 너무도 소중하게 다룬다. 그런 여자를 보며 자랐다.

첫 직장에 다닐 때 폰트연구소로 파견 근무를 나갔다. 출판사에서 주간을 지내다 편집디자이너로 활동하는 독특한 이력을 가진 팀장님의 팀원으로 일했다. 이직을 고민하고 있을 때, 그 팀장님께서 북디자인이 적성에 맞을 것 같다며 '작가정신'을 소개해주셨다. 출판사라는 곳은 어떤 곳일까 고민하던 중 회사 명함을 받았는데, 명함이 기품이 있으면서도 예뻤다. 명함 디자인에 반해 막연하게 디자이너로 가서 잘 지낼 수 있겠다는 생각이 섰다. 지원하는 자기소개서에 부끄럼 많은 내가 호기롭게 '꽃미남에 파묻혀 사는 것보다 책에 둘러싸여 지내는 게 더 좋다'라고 쓴 걸 보면 이 길로 오게 될 운명이었나 보다.

이 자릴 빌려 언제나 내 편이 되어줬던 엄마와 책이라는 좋은 인연을 맺게 해준 강무성 주간께 감사 인사를 드린다.

**베스트셀러 작업이 눈에 많이 띈다. 맨 처음 작업했던
베스트셀러는 어떤 책이었나? 남다른 경험이었을 텐데
어떤 과정들이 있었는지 소개해달라. 베스트셀러 작업이
이후 작업 스타일이나 디자인 이력에 미친 영향도 있을
것 같다.**

로렌 와이스버거 장편소설『악마는 프라다를 입는다』는 처음으로 작업한 대형 베스트셀러다. 트렌디와 유니크를 넘나드는 것을 좋아하는 여성들에게 잘 맞을 책이었다. 막내 디자이너였지만 당시 문학동네 표지 디자인팀에서 유일한 여자였던 덕분에 연이 닿아 작업하게 됐다.

원서는 영화 포스터와 같은 이미지로 빨간색 하이힐을 강조하는 콘셉트로 강렬하고 심플한 느낌이 매력적인 표지였다. 그렇지만 원서 스타일로 가자니 세련되고 똑떨어진 느낌이 국내에서는 부담스럽겠다는 의견이 있어, 일러스트를 발주하는 방향으로 결정이 났다.

미국에서 패션일러스트레이터로 활동중인 한국인 작가를 패션잡지 에디터에게 소개받아 진행했는데, 초반엔 생각만큼 시선을 잡아끄는 안이 나오지 않았다. 일러스트 스타일이나 손 모양새 등 샘플 이미지들을 찾아 일러스트레이터와 의견을 교환한 후에 비로소 좋은 이미지를 뽑을 수 있었다. 일러스

■ 『악마는 프라다를 입는다』 A컷

트를 그려준 작가가 굉장히 열성적으로 피드백해줬던 고마운 기억이 있다. 더욱이 문학동네에서는 이러한 '칙릿' 류의 소설을 출간한 경험이 없었기에, 사장님의 큰 개입 없이 비슷한 또래 여자 동료들과 재미있게 작업했다. 마지막 제작 사양 최종 컨펌 때 면지에 핑크색 동그라미 패턴을 인쇄하겠다고 했더니 사장님께서 '이렇게까지 해야 되겠냐'며 조금 못마땅해하셨다. 그때 지나가던 이사님께서 '여자를 잘 모른다'며 힘을 실어주신 덕분에 마지막 부속 하나까지 만족할 만한 결과물을 만들 수 있었다.

작업을 하면서 한 가지 유난히 힘이 들었던 부분이 있었다면, 형광 핑크와 펄이 섞여 화사하지만 고급스러운 색감을 생각하며 디자인했는데, 원하는 컬러가 샘플용 교정을 보는 동안 제대로 구현이 되지 않았다. 교정 테스트 몇 번을 했는데도 만족스럽지 않았다. 인쇄 일정이 다가와 결국 인쇄 감리 때 기장님을 고생시키는 디자이너가 되고 말았다. 펄의 농도를 높이면 채도가 많이 떨어지고 채도를 높이자니 펄감이 줄고……. 한참이나 참을성 많으신 기장님을 괴롭힌 후에야 원하던 색을 뽑아낼 수 있었다. 오후 6시쯤 감리를 시작했는데, 끝나고 보니 새벽 3시를 훌쩍 넘어가 있었다. 지금 생각해보면 인쇄소에 못할 짓을 했다 싶어 무척이나 민망하고 죄송스럽다. 기계를 몇 시간이나 세워뒀으니 말이다.

여담이지만 책이 제작 과정에서 진행이 너무 원만하게 되는 것보다 작은 사고나 문제점이 생기면 '이 책 대박 나려고 하나보다'라는 말을 하기도 한다. 아마도 긴장을 풀라는 의미에서 나온 말이지 싶다. 수없이 봐도 생기는 오탈자, 모든 사양과 인쇄 일정이 다 결정났는데도 종이 수급이 안 돼서 급하게 디자인을 수정해야 하는 상황, 제작 과정에서 박이 뒤바뀌어 찍히는 사고, 장마철 습기 때문에 종이가 심하게 울어서 문제가 생기는 상황 등등 디자인 외적으로도 책이 제대로 나올 때까지 긴장을 멈출 수 없다. 특히 베스트셀러의 경우 초판 부수로만 적게는 만 부 많게는 십만 부 이상 찍기도 하기 때문에 제대로 완성된 책이 손에 들어오기 전까진 계속 긴장의 연속이다.

책 출간 후 반응이 좋아 200여 종 이상의 광고 홍보물을 작업해야 했다. 가장 생생하게 기억하는 홍보물은 신촌의 한 영화관 전체를 감싸는 대형 현수막이었다. 버스를 타고 그 앞을 오갈 때마다 그 현수막이 어찌나 반가웠는지 모른다. 표지에서 더 나아가 책과 관련된 모든 홍보물을 도맡아 작업하다보니 일의 덩어리가 커졌다. 하는 동안에는 시간이 어떻게 흐르는지도 모를 정도로 정신이 없었는데, 작업 이후에 디자이너로서 내적으로 좀더 단단해진 것을 느꼈다.

이 작업 후 여성 독자가 타깃이거나 디자인에 신경을 많이 써야 하는 타이틀들이 이전보다 적극적으로 내게 맡겨졌다.

김훈 장편소설

公無渡河

공무도하

사랑아, 강을 건너지 마라

문학동네

■ B컷

김훈 장편소설『공무도하』의 경우, 발주 전화를 받은 시점부터 인쇄소에 필름을 넘기는 데까지 내게 주어진 시간은 사흘뿐이었다. 게다가 아이를 낳은 지 한 달 남짓밖에 안 된 터라 집에서 집중력을 발휘하며 밀도 있게 작업하는 일이 쉽지 않았다. 물리적인 시간이 촉박했기에 이 책의 디자인에서 가장 중요한 것을 우선순위에 뒀다. 내가 낸 결론은 '제목과 부제의 느낌에 집중하자'는 것이었다. 간결한 제목이 가진 느낌이 좋아서 무조건 타이포 위주의 디자인을 하기로 콘셉트를 잡고 글씨를 써보았다.

작업자의 입장에서는 푸른 배경에 제목만 있는 시안이 가장 마음에 들었다. 하지만 당시 소설 표지는 '일러스트 위주의 디자인'이 한창 시류를 타고 있었기 때문에, 표지에서 이미지를 배제한다는 것에 대한 불안감이 조금 있었다. 그때 절친인 장경연 작가의 〈푸른 꽃〉이라는 그림이 떠올랐다. 실제 그림은 크기가 굉장히 크고 긴 병풍 그림이니까 띠지로 길게 두르면 좋을 것 같다는 아이디어가 떠올랐다. 그렇게 되면 이미지로 독자들의 시선도 끌고 띠지는 가볍게 벗겨지니, 원래 의도한 콘셉트대로 공허한 느낌까지 살릴 수 있는 좋은 방법이라고 생각했다.『공무도하』작업을 마친 뒤로는 여러 악조건에 대한 부담감에서 이전보다 여유로워졌다.

■ 『공무도하』 A컷

■ B컷

파울로 코엘료 장편소설『브리다』. 베스트셀러가 되어야 하는 타이틀의 운명은 세상으로 나오기 훨씬 전부터 작은 전쟁을 부른다. 내부에서는 투자비용이 늘어나는 만큼 성과가 중요해지기 때문에 관련된 일을 진행하는 모든 사람들이 예민해진다. 표지 또한 마케팅의 중요한 포지셔닝이라는 인식이 생기면서부터는 큰 부담을 안고 작업을 하게 됐다. 이러한 상황에서 시안이 잘 나오지 않을 때 생기는 부담감은 이루 말할 수 없다.

『브리다』이전에 출간된 파울로 코엘료의 책들의 경우, 원서의 표지가 훌륭하면 이미지를 그대로 쓰는 경우가 있었다. 어떤 책은 원서의 분위기를 빌려 디자인을 진행한 적도 있었다. 하지만『브리다』는 외국에서 출간된 지 오래된 타이틀이었다. 그런 만큼 원서 표지가 현재와 맞아떨어지는 정서를 갖추지는 못했다. 원서 표지에서는 조금도 힌트를 얻을 수 없었다.

언제나 그렇듯, 빠듯한 시간과 날 선 분위기에 쫓기니 마음이 조급해졌다. 디자이너가 자신의 눈으로 텍스트를 관통하고 콘셉트를 간결하게 만드는 힘은 이럴 때 꼭 필요한데, 조급한 마음만 앞서 편집자에게 내용 설명만 듣고 작업을 시작해버리고 말았다. 당연히 작업은 전혀 풀리지 않았다. 스스로가 잘하고 있는지 아닌지에 따른 확신이 안 서 갑갑함만 계속되었다. 좀더 쉬운 방법으로 문제를 해결하려다 오히려 더 큰 난관과 마주했다. 결국 시안 마감을 이틀 앞두고『브리다』를 정독했다.

이전에 출간된 코엘료 작가 전작들의 표지는 색채감이 인상적이라 느끼고

■『브리다』A컷

있었다. 타이틀마다 디자인은 각각 다르면서도 오렌지빛, 푸른빛, 붉은빛 등의 강렬한 색채감을 통해 작가 작품만의 어떤 연결고리가 있는 듯했다. 내가 작업하는 이 책에도 어떤 연속성을 주고 싶었는데, 작품의 배경에 내내 숲이 등장해서 그랬는지 내내 초록빛이 연상되어 콘셉트를 잡고 시안을 완성했다. 시안이 잘 풀리지 않을 때에는 직접 텍스트에서 힌트를 찾아야, 설득력 있는 이미지를 제일 빠르게 만들 수 있다는 당연하고도 중요한 사실을 다시금 느끼게 된 소중한 경험이 됐다.

『브리다』 같은 경우 디자인이 마음에 들어 구입했다는 독자평이 많았다. 그리고 코엘료의 에이전시를 통해 전 세계 번역본 중에 가장 아름다운 표지라는 이야기를 듣기도 했다.

**문학과 에세이 등의 표지에 사진을 적극적으로 활용하기
시작한 디자이너 중 한 사람이다. 사진을 활용한 작업 중에서
애착이 가는 작업이 있다면 그 과정을 소개해달라.
사진을 고를 때 본인만의 기준이나 노하우가 궁금하다.**

2000년대 초반에는 출판사에서 사진을 표지 이미지로 쓰는 프로세스가 정착되어 있지 않아 어려운 점이 많았다. 지금은 표지 작업을 할 때 사진을 쓰겠다고 출판사를 설득해야 하는 일이 거의 없지만, 예전엔 그렇지 않았다. 저작권 문제로 추가 비용이 발생하기 때문에 선호하지 않았고, 무엇보다 문학 작품을 다루는 표지에 사진이 들어간 시안을 굉장히 낯설어하는 분위기가 있었다.

당시 대부분의 문학 표지는 타이포그래피로 제목에 리듬감을 살리거나 적당히 추상적인 이미지나 일러스트를 이용한 디자인 스타일들이 주류를 이뤘다. 출판사 입장에서는 독자에게 좀더 친근하게 다가갈 수 있는 이미지 형태를 두고 모험하는 일을 반가워할 수만은 없었을 것이다. 그래서 사진을 사용하고 싶어하는 디자이너에게는 주류 이미지가 가진 장점을 넘어설 만큼의 명확하고 필연적인 이유가 필요했다. 그래서 그 시기에는 사진과 다른 그래픽 요소를 혼합한 형태의 표지를 많이 만들었다. 히라노 게이치로의『센티멘털』이 그 예다.

이미지를 대하는 직업을 가진 사람으로서 사진이라는 장르는 굉장히 매력적이다. 평범한 일상에서 예술적 가치를 발견하는 작업이기 때문이다. 아주 객관적인 장면을 담아내는 것처럼 보이지만 자세히 들여다보고 있으면 작가 내면을 읽을 수 있는 사적인 장르이기도 하다. 그런 만큼 디자이너에게 매력적으로 다가온다. 정지된 한순간, 또는 당장이라도 움직일 것 같은 일시정지의 순간을 계속 마주하고 있는 일은 디자이너를 설레게 한다.

하지만 어떤 사진에 매료되는 것과 책의 콘셉트에 맞는 사진을 찾는 일은 만만한 작업이 아니다. 운이 좋으면 빠른 시간 안에 원하는 것을 찾아낼 수 있지만 그렇지 않은 경우가 대부분이다. 더 적합한 이미지를 찾기 위해 미련을 버리지 못하고 밤을 지새우며 찾고 또 찾는다. 북디자인을 시작한 후부터 지금까지, 사진을 찾는 데 있어 특별한 노하우가 없다. 그저 많은 것을 보고 그중에 최선을 고르는 것이 전부다. 끈기를 갖는 것, 그리고 마음에 드는 사진을 발견했을 때 책의 콘셉트와 잘 부합하는지, 혹시 나의 개인적인 취향이 너무 많이 반영된 것은 아닌지 끊임없이 질문할 것.

■ 『센티멘털』 A컷

특별히 애착이 가는 작업을 몇 가지 꼽아달라.

신경숙 작가의 장편소설『리진』이 기억에 남는다. 지금은 당시 같이 지냈던 선배들과 모여 추억처럼 종종 이야기하지만 당시엔 안 풀려도 너무 안 풀리던, 문학동네 미술부의 공동 숙제 같은 책이었다.

문학동네에서는 중요한 도서로 손꼽히는 원고의 표지가 시원하게 구체화되지 않으면, 거의 모든 디자이너가 함께 시안 작업을 한다. 내가 기억하는 지점은 아마도 그 처음이었을 거다.

매일 오후 4시에 시안을 두 개 이상 들고 회의실로 올라가야 했다. 보통 오전엔 급한 업무를 마무리지어놓고 점심시간쯤 되면 그때부터 시안을 만들 수 있는 시간이 주어졌다. 매일매일 대입 실기시험을 치르는 기분이었다. 며칠 동안 시안 릴레이가 이어졌다. 많은 디자이너가 힘들어했다. 누구 한 명이 길고 무거운 숨을 쉬면 여기저기서 연달아 비슷한 한숨이 터져나왔다.

그럼에도 불구하고 매일 오후 4시가 되면 회의실에 수없이 많은, 저마다 다르게 해석한『리진』이 모였다. 그 시안들을 구경하는 건 정말 진귀한 경험이었다. 사진으로 담아놨으면 좋았을 것이라는 아쉬움이 있을 정도로.

컨펌이 나지 않은 시안 릴레이 막바지엔 다들 탈진해서 소파에 엉덩이를 붙이고 다닥다닥 앉아 한참을 축 늘어져 있기도 했고, 회사 옥상 자갈밭에서

■『리진』A컷

한숨을 쉬며 돌탑도 쌓고, 어느 날은 파주의 이름 모를 강둑에 나란히 앉아 흐르는 물을 말없이 보다 온 적도 있었다.

그전까지만 해도 모두가 미술부의 팀원으로 있으면서도, 각자 타이틀을 맡아 처음부터 끝까지 진행하기에 동료애라거나 동질감 혹은 공감 같은 것들을 나눌 기회가 적었다. 그런데 단체로 시안 작업을 하면서 특별한 연대감 같은 게 생겼던 것 같다. 이때 서로 위로하며 그 시기를 잘 견뎠다. 지나고 나니 평생 기억할 수 있을 정도로 의미 있는 추억이 생겼다.

이런저런 시안들이 고배를 들었다. 그러다 작업 방향을 바꾸기로 마음을 고쳐먹었다. 다 비워내는 시안을 잡기로 한 것. 리진이 무희라는 점을 모티브로 삼아 춤사위 같은 선의 느낌을 살려서 시안 작업을 했다. 그리고 결국 컨펌이 났다.

시안 릴레이에 마침표를 찍을 수 있었다는 경험도 특별했지만, 눈에 보이지 않는 작품 속의 특별한 감성을 끄집어내는 작업을 할 수 있게 된 첫 경험이라 의미가 깊은 작업이다. 이후로 문학 작품을 접근하는 방법이 좀더 성숙해진 계기가 되어주었다.

문학동네 세계문학전집은 앞으로의 확장성을 염두에 두고 디자인을 해야 했다. 앞으로 몇 년 동안 계속될지, 몇백 권의 책이 더 나올지 아무도 장담할 수 없었다. 그렇기 때문에 어느 누가 디자인을 하더라도, 오랜 시간이 흘러

도, 이 시리즈만의 아이덴티티가 계속 살아 있게 이끄는 디자인을 만들어야 했다. 특히나 문학동네는 세계문학전집 후발주자였기 때문에 디자인에 차별성을 주는 것은 전략적으로도 중요했다.

기획 단계에서 편집부와 같이 이야기한 콘셉트는 이랬다. 심플하게 크로스를 이용하고 박으로 타이포만 넣어 화려하면서도 단단한 느낌을 주는 70~80년대 옛날 전집을 연상하게 만드는 것. 덧붙여, 양장 스타일을 부활시키면 어떻겠느냐는 의견이 있었다.

기존에 나온 여러 회사의 문학전집에는 사진과 명화가 메인 이미지인 경우가 많기 때문에 이미지를 이용한 디자인은 피하려고 모두가 치열하게 의견을 내놓았다. 하지만 '이거다!' 싶은 해결책이 속시원히 나오지 않았다.

매번 그림을 발주하는 것은 어떻겠느냐는 의견에 처음에는 다들 흥미를 보였다. 하지만 상당한 투자가 필요할 뿐만 아니라, 세계문학전집을 론칭하기 위해 10~20권 정도를 동시에 출간할 예정이었기 때문에, 일을 진행하는 데 위험 요소가 될 만한 것들은 아쉽더라도 배제해야 했다.

디자인 소스의 접근성이 좋은 범위 내에서 다시 의견을 모았다. 마케팅팀에서는 한 권을 보더라도 단행본 느낌을 잃지 않았으면 좋겠다고 강력하게 의견을 주었다. 문학동네 편집위원의 의견 또한 참고해야 했다.

낯설지 않으면서도 신선한 매력을 책에 싣기 위해 이미지를 사용함에 있어서도 사람들의 시선을 잡아끄는 사진이나 그림으로 주목성을 높여보고자 했다.

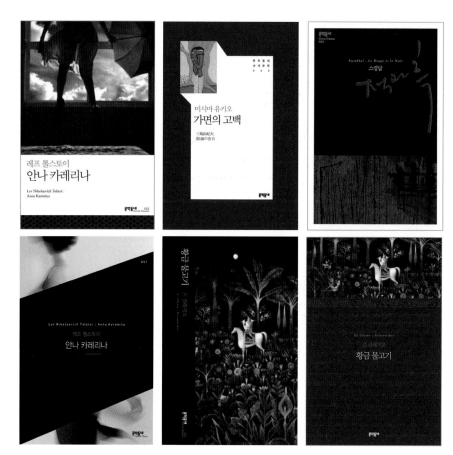

■ B컷

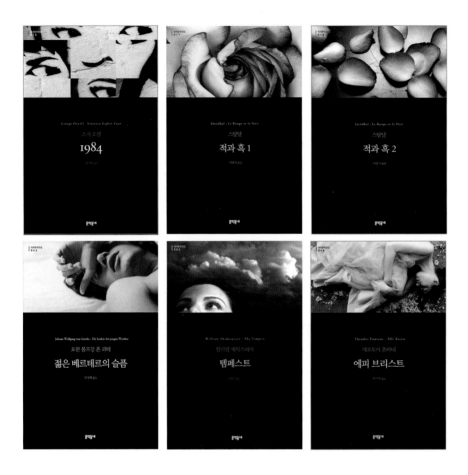

■ '문학동네 세계문학전집' A컷

시리즈 각 권마다 작가명과 원제를 패턴으로 만들어 표지와 속표지에 넣었다. 표지 재킷을 벗기면 타이포 패턴으로 만든 심플한 속표지를 만날 수 있게 해서 책의 물성에 재미를 넣으려고 노력했다. 화려한 겉표지, 심플한 속표지, 양장과 무선. 독자 개개인의 취향에 따라 선택해서 책을 바라볼 수 있도록 여러 장치를 해두고 각각의 장점을 최대한 살렸다.

세계문학전집은 회사의 대표성을 띨 수 있는 하나의 라인이었기 때문에, 디자이너 개인의 취향이나 성향을 많이 반영하기보다는 여러 의견을 수용해야 했다. 그만큼 디자이너로서는 작업에 제약이 생기는 것도 사실이었다. 눈에 확 띄는 시도를 하지 못한 건 아쉽지만, 그만큼 대중적이고 시간이 흘러 시리즈가 많이 쌓여도 많은 의미를 아우를 수 있는 포맷을 만들었다고 생각한다. 어느덧 100권이 훌쩍 넘었다. 앞으로 세계문학전집의 디자인을 이어갈 후배들에게 잘 부탁한다는 말을 전하고 싶다.

은희경 산문집 『생각의 일요일들』은 작업 초기 단계에서 시안이 두 번쯤 되돌아왔다. 은희경 작가는 표지가 예쁘지 않았으면 좋겠다고 하셨다. 고민이 많았다. 트위터에 짤막한 글들을 모아놓은, 가볍게 읽는 에세이라고 막연히 생각해서 그저 예쁘장하게 디자인하면 된다고만 생각하고 있었는데 완전히 빗나간 구상이었다.

은희경 작가의 글은 짧은 문장으로 되어 있었지만 결코 가볍지 않았다. 특히

나 작가의 첫 산문집이다보니 자칫 가벼운 느낌으로 포장되는 것에 대한 우려가 있으셨던 것 같다.

본문에 들어갈 사진을 고를 때도 쓸쓸하고 고독한 사진을 우선 골라야 했다. 사진작가의 포트폴리오에는 예쁜 사진이 많았으나 오히려 쓸쓸한 느낌의 것을 솎아 책에 싣는 일이란 참으로 낯선 경험이었다. 디자이너로서 그동안 너무 고운 이미지에 익숙해져 있던 나를 발견할 수 있었다. 무조건 눈에 띄기 위한 디자인을 지향했던 것은 아닌지 다시 생각해보게 되는 소중한 시간이었다. 표지 디자인 포맷이 결정된 후, 시안을 위해 아주 많은 사진을 고르고 또 골라냈다. 평소에 그냥 마음에 들어서 모아놓았던 사진들, 그동안 여행 다니며 직접 찍은 사진들, 이병률 대표가 제공해준 여러 사진들을 디자인 포맷에 올려보고 고르고 골랐다. 이것도 좋고 저것도 좋고, 의견이 분분히 나뉘기도 하고 좁혀지기도 하기를 반복했다가 결국 누군가의 간식이었던 볶은 콩알을 이용해 콩알투표를 진행하였다. 그 결과 몇 개로 좁혀졌고, 작가로부터 최종 컨펌을 받았다.

디자인 진행 과정에 있어 전반적으로 편집부에서 중심을 잘 잡아주었다. 만족스러운 결과물을 낼 수 있었던 데에는 함께 일한 출판사의 영향이 크다. 달 출판사의 책이기 때문에 가능한 디자인이었다.

이 책을 하면서 느낀 점이 있다면 디자이너도 어느 순간 자기도 모르게 타성에 젖는다는 사실이다. 작가는 자기 글에 대한 애정이 디자이너보다 분명 몇

■ 『생각의 일요일들』 A컷

곱절은 더 클 것이다. 그들의 생각을 완벽하게 내 손으로 구현하지는 못하더라도 최대한의 접점을 찾아 좋은 꼴을 만들어가는 것이 우리의 일이다. 종종 중견 작가들과 일을 하면 고되다는 느낌을 받으면서도 얻는 것들이 하나둘씩 생긴다. 협업이 아닌 나 혼자만의 작업이었다면 미처 고려하지 못했을 일들, 놓쳤던 것들이 하나씩 살아나 다시 깨우치게 됐다.

서경식 교수의 에세이 『디아스포라의 눈』의 발주서에는 『생각의 일요일들』 같은 콘셉트가 마음에 든다는 편집자 의견이 있었다. 처음엔 그 의견을 외면하려고 애를 썼다. 굳이 다른 방향으로 시안 작업을 했으나 결국 상단에 사진이 들어가는 디자인으로 결정이 났다.

프리랜서로 나와 진행하는 첫 타이틀이었는데, 전에 했던 작업을 복제하는 듯한 디자인을 해야 한다는 상황에 처음엔 마음이 편치 못했다. 하지만 사진이 말해주는 외로움, 고뇌 등의 여러 가지 감정이 『디아스포라의 눈』이라는 제목과 잘 섞여 한참을 들여다보게 하는 힘이 있는 표지라고 생각한다. 내가 정말 좋아하는, 몇 안 되는 표지 중 하나다.

■ 『디아스포라의 눈』 A컷

**영문 서체나 옛 한글 활자의 획을 이용해 타이틀을 만든
표지 작업이 종종 눈에 띈다. 집자에 관심을 갖게 된 계기가
있는가? 원고 성격에 따라 글자 소스 선택도 다를 것 같은데,
구체적으로 어떤 과정을 거치는지 설명해달라.**

헬무트 슈미트가 이런 말을 했다. "타이포그래피는 들려야 한다. 느껴져야 한다. 체험되어야 한다." 이 말을 몇 년 동안 책상 앞에 붙여놓았던 시절이 있다. 타이포만으로 이런 결과를 얻는다면 책이 가진 메시지를 가장 효과적으로 전하는, 가장 매력적인 수단이 된다. 그러니 북디자이너로서 타이포그래피에 욕심을 내지 않을 수가 없었다.

내 작업에서 가장 큰 비중을 차지하는 건 문학 분야다. 그러다보니 어느 순간부터는 기존 서체로 작품에 실린 여러 감정을 표지에 담는 데 한계가 있었다. 그렇다고 매번 작품에 맞춰 캘리그래피를 쓸 능력이 되지는 않았다. 욕심을 내서 완성도를 높이려면 글자를 직접 만드는 수밖에 없었다.

후배 디자이너들이 어떻게 글자의 모양을 만드느냐고 종종 질문을 해온다. 미안한 말이지만 특별한 요령이 없다. 끈기 있게 만들고 다듬고 또 다듬으면 된다. 글의 내용과 느낌에 맞는 스타일을 스케치하거나 구체적으로 형태가 떠오르지 않을 때에는 여러 매체에서 자료를 조사한 뒤 콘셉트를 잡고 질감

소스를 만들거나 모은 후에 포토샵에서 한 획씩 조합해서 만든다. 형태가 어색하면 다듬고 또 다듬는다.

지금 와서 생각해보니 아마도 첫 직장에서 폰트연구소로 파견 근무를 한 것이 한글의 구조적 특징을 이해하고 익히는 데 큰 도움이 된 것 같다. 쓸모없는 시간은 곁코 없다.

편집자와 의견이 엇갈려 난항을 겪은 경험이 있나?
베스트셀러의 경우 사공이 많기에 더 힘들었을 것 같은데,
어떤 점에서 부딪혔고 어떻게 해결했는지 들려달라.

편집자와는 발주서를 보고 의견 교환을 한 후 작업을 시작하기 때문에 의견이 엇갈리는 경우는 거의 없다. 그보다는 대표나 마케터, 혹은 작가와 의견이 충돌하거나 엇나가는 경우가 종종 있다.

책에 좋은 영향을 미칠 수 있는 의견들이라면 나의 성향과 맞지 않더라도 책을 만들어가는 한 사람으로서 좀더 넓은 품을 갖고 수용하는 게 옳다고 생각한다. 여러 의견들을 잘 다듬어 '나'라는 디자이너를 통해 좋은 결과물을 내어놓는 게 디자이너의 역할 아닐까.

나 역시 언젠가 그동안 열심히 작업한 시안이 버려지는 데 대한 억울함과 속상함에 휩싸여 감정 조절이 어렵곤 했다. 하지만 북디자이너로 사는 이상 이것 역시 극복해야 할 하나의 과제다.

일을 하면 할수록 느끼는 것은 정답은 어디에도 없다는 사실이다. 디자이너마다 가지고 있는 성향이야 다르겠지만, 나 같은 경우는 다른 의견이 나왔을 때 그들이 말하는 대로도 작업해보고 역시 아니다 싶으면 더 나은 안을 역으로 보여주는 편이다. 그러면 거의 대부분 나의 의견을 받아들인다. 논리와 경

힘을 앞세워 싸우고 서로 감정을 소모하는 것보다 그 편이 훨씬 좋은 결과를 가져온다. 이런 과정에서 '나'라는 한계를 넘으며 발전하는 것 같기도 하다.

진행하는 타이틀이 크면 클수록 관련된 모든 사람들이 예민해져 서로의 입장과 의견을 쏟아내기 때문에, 그 분위기에 휩쓸리지 않고 자신만의 페이스를 유지하는 것이 가장 중요하다. 같이 예민해지면 수없이 많은 의견을 정리하고 진행하는 과정에서 스스로 올바른 판단을 내리지 못한다. 심신이 지쳐 빨리 마무리하고 싶은 마음에 힘있는 사람의 의견대로 영혼 없이 따라갔다간 결국 중심을 놓치게 된다. 그런 경우 돌이켜보면 결과물들이 아쉬움이 많이 남았다. 어느 상황이든지 자신의 페이스를 잃지 않는 것이 제일 중요하다.

한 권의 책 디자인이 나오기까지 상당한 수의 시안을 작업한다고 알려진 출판사에서 일했다. B컷은 B컷일 뿐이라는 말이 있긴 하지만, 워낙 많은 수의 시안이다보니 아까운 B컷도 있었을 것 같다. 아깝게 떨어진 B컷을 다른 책의 시안으로 재활용해본 경험이 있나? 혹은 아까운 B컷을 편집자의 제안으로 다른 책의 A컷으로 활용한 적이 있나?

B컷을 잘 모아두지 않는 편이다. 의도적으로 버리는 건 아니다. 데이터를 정리할 때에 최종 원고만 남겨두는데, 나머지는 의도하지 않았는데도 어딘가로 사라진다. 예전에 했던 어떤 것들을 찾으려고 기를 써도 찾아지지가 않을 때, 내가 시안을 버린 게 아니라 선택받지 못한 시안들이 날 떠난 것 같은 기분이 들곤 한다.

시안을 진행하며 인상 깊었던 사진과 그림을 가끔 따로 모아두기도 한다. 하지만 이전 시안에서 사용했던 재료들로 새 타이틀의 시안을 작업하는 일은 거의 하지 않는다. 누가 곁에서 굳이 말하지 않아도 디자이너로서 스스로 잘 지켜내고 싶은 게 몇 가지 있는데, 그중 하나가 자기복제를 멀리해야 한다는 다짐이다.

그런데 가끔 의도치 않게 B컷이 제목을 바꿔 다른 책의 A컷이 되어 출간될

때가 있다. 시안을 본 편집자가 "이 시안은 다음에 나올 타이틀에 맞을 것 같아요" 하며 찜해두는 경우다. 이런 경우가 신기하게도 종종 있었다.

예를 들면, 무라카미 하루키의『1Q84』는 문학동네 세계문학전집 포맷 시안을 발전시켜 완성된 디자인이고, 신경숙 작가의 산문집『아름다운 그늘』은 같은 작가의 소설집『모르는 여인들』의 시안이었다가 예쁘게 재탄생했다. 그저 언젠가 컴퓨터 하드의 휴지통으로 버려졌을 시안들이 의미 있는 책들의 얼굴로 다시 살아난다는 것은 정말 고마운 일이다. 버려질 아이들에게 애정을 가지고 다시 봐주신 분들께 새삼 고맙다.

■「아름다운 그늘」A컷

결혼하고 가정을 꾸린 후, 특히 출산 후 육아 문제로
여성 북디자이너가 정점에서 업계를 떠나는 경우가 많다.
꾸준히 일하기 위해 어떤 방법이 있나. 본인은 어떤 노력을
기울여왔는지 후배들에게 조언 부탁한다.

결혼하고 아이를 낳는 시기가 공교롭게도 일을 함에 있어 가장 왕성하게 활동하고 좋은 성과를 내야 하는 시기와 겹친다. 무엇보다 북디자인 진행 시스템이 협업을 활발히 할 수 있는 분야가 아니기 때문에 가정을 챙기면서 하기엔 부담감이 큰 편이다. 여러 이유들이 아쉽게 일을 내려놓게 만드는 것 같다.

나 역시 매일매일 엄마로서, 디자이너로서 뒤처지지 않으려고 아등바등한다. 북디자이너들뿐만 아니라 우리나라의 모든 워킹맘의 공통된 고민일 것이다. 일터에서나 가정에서나 힘을 백 퍼센트 쏟을 수 없기 때문에 언제나 마음이 쓰리고 아리다.

몇 년 동안 버둥거리다가 깨달았다. 그 고달픔에서 벗어나려면 내 욕심을 덜어내는 것이 방법이라는 것. 어차피 한 가지 일에 몰두하더라도 마음처럼 욕심처럼 완벽한 것을 이루기는 어렵다. 두 가지를 행동으로 옮기고 있을 때는 완벽하기가 더 어려워질 것이다. 내가 가진 에너지에는 한계가 있기 때문에 내 스스로 기준을 낮추는 것이 좀더 현실적이라는 생각이 들었다. 실제로 그

렇게 조금씩 내려놓은 순간 마음이 한결 편해졌다.

육아에 있어 가장 중요한 점은 같이 있는 시간의 양이 아니라 함께 있는 시간 동안 아이와 어떤 관계로 지내느냐이다. 일을 하고 안 하고의 문제가 아니라 엄마의 심리가 아이에게 큰 영향을 미친다는 걸 몸소 체험했다. 엄마가 예민하면 아이도 같이 예민해지고 엄마가 슬프면 아이도 슬프다. 아이를 낳고 잠시 쉬는 기간에 약간의 우울증이 왔다가 복직을 하면서 많이 좋아진 나로선 일을 하는 편이 나와 아이 모두에게 긍정적일 거란 판단이 섰다.

사람마다 가치관이 다르듯 정답은 없다. 어느 쪽에 우선순위를 둬야 한다는 말 역시 개인의 가치관에 따라 달라질 것이다. 그렇지만 어떠한 결정이든 나를 위해 했다면 그것에 따른 희생은 유연하게 감당해야 한다고 생각한다.

일하는 엄마의 길을 선택했다면 어떤 상황에서도 일을 손에서 놓지 않는 것이 중요하다. 다행히도 북디자인은 혼자서 진행할 수 있다는 장점이 가장 큰 매력인 직업이어서 육아 상황에 맞춰서 활동이 가능해 참 다행이라 생각하고 있다. 누구든지 하고자 하는 의지만 갖는다면 가능한 범위 내에서 잘 꾸려나갈 수 있으리라 본다.

세계문학전집 포맷 디자인을 한창 하고 있었을 때 배 속에서 놀던 아이가 어느덧 일곱 살이 되었다. 이렇게 시간은 흐른다. "서두르지 말기! 멈추지 않기!" 모든 워킹맘들에게 건투를 빈다.

**북디자인의 트렌드를 정리해달라. 어떤 시기를 거쳐
지금까지 왔을까.**

내가 북디자이너로 일하면서 겪은 트렌드는 가장 많이 작업해본 문학 위주
로 이야기해볼 수 있을 것 같다.

90년대 중후반 대학을 다니면서부터 본격적인 소비자가 되어 문학 코너에
관심을 가지고 보곤 했다. 당시 묵직한 대하소설이 문학 시장에서 독자들에
게 사랑받았다. 그리고 문학과지성사, 창작과비평사(지금의 창비), 열림원,
민음사 등의 중대형 출판사들이 내놓는 국내문학선집 또는 세계문학전집 같
은 시리즈물의 표지들이 대중과 책을 좋아하는 사람들에게 골고루 사랑받는
중간 다리 역할을 했다. 그런 분위기에 맞춰서 출판계 전반적으로 남성적이
고 무게감 있는 표지가 많았다. 그러다 2000년대 초반에 문학동네에서 젊은
작가들의 작품이 주목받으면서 리듬감 있고 발랄한 디자인들이 등장하기 시
작했다. 여기까지가 내가 독자로서 기억하는 문학 분야의 디자인 흐름이다.

전공이 디자인이었던 탓인지 책이 예쁘다 싶으면 날개 안쪽에 디자이너 크
레딧을 확인하는 버릇이 있었는데, 당시 기억으로는 북디자인 스튜디오의
작업이 더 신선하게 다가왔던 것 같다. 책날개를 보면 자주 I&I, 아르떼, 디
자인 붐 등의 회사명이 자리잡고 있었다.

2000년대 초반 북디자인을 시작하면서 좀더 애정을 갖고 여러 표지들을 살펴보게 됐다. 그때는 디자이너가 한 명의 미술작가처럼 표지 작업을 주도해서 이끌던 시기였다. 지금 와서 생각해보면 이때가 북디자이너에게 있어서 황금기였던 것 같다. 감각 있는 디자이너의 작업물과 일반 작업물과의 격차가 심했던 터라 어느 정도 실력을 인정받은 디자이너에게 있어서는 상당한 자율성도 보장되어 있었고 위상 역시 높았다. 이때부터 디자인 스튜디오보다는 개성이 뚜렷한 몇몇 디자이너 개인의 이름이 많이 노출되었다. 출간되는 책들도 점점 다양화되던 시점이기도 했다. 그래서 타이포그래피, 그래픽 이미지 등 한쪽에 치우치지 않고 여러 스타일이 공존할 수 있었던 시대였다.

그런데 2000년대 중반부터 북디자인이 어느 한쪽 트렌드로 쏠리는 기이한 현상이 생겨났다. 일본 소설들이 국내 독자들에게 크게 사랑받으면서 베스트셀러권에 진입하자, 그동안 일본 소설 표지에서 주로 쓰이던 일러스트 작업이 여러 분야로 번져나간 것이다. 문학 쪽 표지는 으레 일러스트를 이용해 만드는 게 절차인 시대였다. 나 같은 경우도 이 시기에 표지 발주서를 받으면 내용과 스타일이 맞을 만한 일러스트 포트폴리오를 살펴보며 일러스트 작가를 찾고 후작업을 진행하는 데 시간을 할애했다. 그러다보니 아무래도 디자이너의 개성은 축소되었던 시기가 아니었나 싶다. 그리고 온라인 서점들의 매출 증가로 인해 작은 화면에서도 표지가 잘 보일 수 있게끔 큼직한 제목을 선호하기 시작한 시기이기도 하다. 물론 이 부분은 지금도 유효하지만 말이다.

그다음으로 캘리그래피를 사용한 디자인들이 많아지기 시작했다. 감성적인 부분을 절제하며 살릴 수 있다는 장점과 온라인 마케팅 시장이 커진 탓에 큰 제목을 활용한 디자인을 사측에서 선호했다. 그리고 2000년대 후반부터는 캘리그래피 작가들도 많이 양성되어 있던 상황이라 이전에 비해 작가 접근성이 좋아졌던 점도 한몫했을 것이다. 그 이후엔 감성에세이나 여행에세이가 유행하면서 사진이 그 바통을 이어받았다.

지금은 몇몇 트렌드를 거치면서 책의 콘셉트에 맞게 장점을 살릴 수 있는 소스를 선택해 사용, 이전 10년처럼 무조건적인 쏠림 현상은 어느 정도 완화되었다고 본다.

북디자인 트렌드는 어떻게 보면 그 시기의 출판 트렌드가 무엇이냐에 따라 전체적인 디자인 트렌드에도 큰 영향을 미친다. 이미 판매량이 검증된 주제를 다룬 책들이 연일 나오다보면 디자인 역시 비슷하게 해야 경쟁에서 '안전'하다는 판단이 있기 때문이다. 되려 이질적인 것으로 승부하려다가 그 분야의 독자 취향에 반대되는 커버를 만들게 되어 경쟁에서 밀려나기도 하고, 비슷하게 만든다는 게 결국 모방에 그치고 마는 경우도 많다. 그래서 북디자인이 몇몇 스타일에 쏠리지 않고 각양각색이라는 단어에 맞게 다양하게 존재하려면, 출판물의 성격이 다양해지는 것이 먼저 수반돼야 한다. 결국 시장의 문제가 곧 디자인에도 영향을 미친다고 볼 수 있겠다.

근래 들어와서는 베스트셀러를 노리는 출판 시장 이외의 다른 면으로 눈을 돌리면 재미있는 작업을 시도한 표지들을 많이 만날 수 있다. 인문서가 자기 계발과 교양 분야와 접목되면서 재미있는 제목과 콘셉트로 독자들에게 다가가려는 시도가 많아졌고, 셀럽들의 개성과 메시지가 반영된 책 혹은 조금은 '덕후' 냄새를 풍기는 취미, 실용, 예술 분야의 책들이 시장에서 존재감을 드러내면서 디자이너들의 개성이 눈에 띈다. 독자로서, 디자이너로서 동시에 즐거운 순간이다.

시장이 위기라고 한다. 요즘 들어 시장 변화를 좀더 크게 체감한다. 다양성으로 돌파구를 찾아 모두가 상생하는 시장으로 변화할지, 아니면 분야와 출간 종수는 축소되고 판매량에 기대어 성장하는 시장이 형성될지 궁금하다. 그 흐름에 따라 북디자인의 트렌드도 바뀌기 때문이다. 만약 지금같이 시장이 계속 축소된다면, 책이든 디자이너든 영혼이 깃든 진짜만이 살아남는 시대가 올 것 같다. 분발해야겠다.

문학계 대작가의 경우, 관여도가 궁금하다.

책은 읽어보지 않았어도 이름을 들어본 문호들이 누구나 있을 것이다. 그 정
도로 유명한 분들이 글을 쓰고 책을 만든 평생의 경험을 따지자면 내가 디자
이너로서 쌓은 경험은 그에 비할 바가 못 된다.

여러 작가들의 작품을 작업하며 느낀 점은, 디자이너로서 갖는 자존심 때문
에 작가의 의견을 간과하고 쉽게 넘어갔다가는 큰일난다는 것이다. 그분들
보다 디자인적으로 시류는 내가 더 잘 안다고 생각할 수는 있지만, 정작 대
중의 가슴을 웃고 울리는 역할을 하는 사람은 디자이너 이전에 작가다. 팬층
이 두터운 작가들의 경우, 그 작가의 취향이 고스란히 팬들의 취향과 맞닿아
있기도 하다. 그러니 그분들의 의견을 모두 다 반영하지는 않더라도 귀담아
들으며 내가 좀더 좋은 방향으로 이끌어나갈 수 있게 늘 고민해야 한다. 디
자이너가 채워나가야 할 숙제라고 생각한다.

작가의 개입이 시작되었을 때 내가 가장 신경쓰는 것은 내가 이 작업에서 중
심을 잘 잡고 있는지의 여부다. 디자인 실무를 해야 하는 사람이 여러 가지
의견이나 관계상의 위치 때문에 중심을 잡을 수 없게 되면, 디자인의 완성도
는 떨어지고 만다. 중요한 타이틀임에도 불구하고 만족스러운 표지를 내지
못한 적도 몇 번 있었다. 그렇지만 몇몇 경험들은 돌이켜보면 평소에 생각해

보지 못한 부분들을 그 개입을 통해 알 수 있었다. 그래서 내게 소중한 경험이 더 생긴 것이라고 생각하게 됐다. 작품에 대한 열정의 연장선상에 디자인 개입이 있는 것 아닐까.

작가의 디자인 의견을 들을 때는 그분이 머릿속에 떠올리고 있는 이미지가 무엇인지 계속 생각하면서 완전히 이해해야 한다. 예를 들어 '모던하게'라는 말의 기준과 감성은 서로 다르기 때문에 그런 요청을 들었을 때는 내가 생각하는 구체적인 이미지를 제시해서 확인해야 한다. 이런 요령을 몰랐던 때는 같은 단어 안에서도 생각의 차이가 커서 애먹은 적이 여러 번 있었다.

일반적으로 남성 작가보다 여성 작가들이 디자인에 관심이 훨씬 더 크다. 작업한 표지 중 디자인에 적극적이었던 유일한 남성 작가는 황석영 선생님이다. 적지 않은 연세에도 불구하고 열정이 대단하신 분이라 생각한다. 신경숙 작가의 경우는 앞서『리진』의 에피소드를 얘기했듯이, '적당히'가 없으신 분이다. 그렇지만 책이 나오고 나면 항상 일을 진행했던 모든 사람들에게 고생했다며 고마움을 표현해주신다. 매번 일 끝자락이 좋은 기억으로 마무리되는 건 그 치열함과 더불어 따뜻함을 느낄 수 있기 때문인 것 같다.

간혹 표지 디자인 작업을 하다 은근히 애를 먹는 순간이 있는데 바로 저자 프로필 사진이나 띠지 사진 작업을 할 때다. 어떤 작가는 표지 디자인에 대해서는 관여도가 낮은 반면, 프로필 면과 띠지에 실리는 얼굴 사진에는 상당히 예민하다. 최소 대여섯 번을 갈아끼우는 건 기본이다. 디자이너의 눈으로

보았을 때 작품과 어우러지는 좋은 분위기의 사진이 전체적으로 아름답다고 생각하는데, 서로의 미의 기준에 차이가 크다는 걸 그때마다 느낀다.

회사를 나와 외주 작업을 진행하다보니 같은 작가라도 출판사와 담당 편집자에 따라 다른 성향을 보인다는 것을 알게 됐다. 그래서 프리랜서로 일하면서부터는 특정 작가의 성향에 대해 쉽게 이야기하지 않게 됐다. 내가 받은 인상이 다른 곳에서는 해당되지 않을 때가 있다는 걸 알았기 때문이다. 덕분에 책 자체에 집중하는 힘은 커진 것 같다.

지금은 외부에 나와서 작업을 하기 때문에 내가 그분들을 직접 겪을 일이 거의 없어 부담은 덜하지만 작가의 목소리를 바로 들을 수 없다는 점이 한편으론 아쉽기도 하다.

송윤형의 디자인은 티가 난다는 소리를 듣는다.
어떤 특징 때문에 그렇다고 보는가.
그리고 그것은 디자이너에게 어떤 영향을 미치나.

티가 나지 않는 것 같아서 고민이 많았는데 이런 질문을 받다니 기쁘다. 개인적으로는 장식이 과하면서 '나 디자인했으니 여기 좀 봐줘'라고 말하는 것처럼 존재감을 뽐내려고 드는 작업물을 좋아하지 않는다. 오히려 덤덤하고 소박한 게 좋다. 꾸민 티가 되도록 나지 않게 정성을 들여서 '오래 보아야 사랑스러운' 디자인을 좋아하고 선호한다.

육아 문제 때문에 회사를 그만두고 프리랜서를 시작했다. 독립하고 초기 2년 동안은 마음고생을 많이 했다. 회사에 소속이 되어 있을 때는 회사와 직원들과의 사이에 신뢰가 있었기 때문에 어느 정도 자율성이 보장됐다. 반면 프리랜서 초반엔 '클라이언트'와의 관계에서 빨리 어필을 하고 싶은 조급한 마음 때문에 '한 방'이 있는 디자인을 보여줘야 한다는 강박이 생겨서 오히려 작업하는 일 자체가 힘겨웠고, 위축되어 있었다. 그러다보니 그동안의 내 작업을 좋아해서 내게 작업을 의뢰한 클라이언트들을 실망시킨 적도 있다. '어떻게든 튀어보자' 혹은 '그냥 내 스타일대로 하자'의 갈등으로 중심을 잡기가 어려웠다. 결국 그렇게 작업한 시안은 채택되지 않았다. 소위 말하는 '있어

보이는' 시안이 컨펌이 나서 세상에 책으로 나왔더라도 그 책에 정이 가지는 않는다. 디자인은 나의 내면을 반영하는 작업이기 때문에 그렇다. 나 스스로 나의 강점을 외면해버린 것은 자연스레 멀리하는 것 같다.

처음 출판사에서 일을 한 지 얼마 되지 않았을 때에는 그저 '디자인이란 이런 거야'라는 함의를 담아 단순하고 모던한 시안들을 만들었다. 어깨의 힘을 빼는 데 많은 시행착오를 겪었다. 그러던 어느 날 사장님이 나를 앉혀놓고 이런 이야기를 해주셨다.

"디자인 회사를 다녀서 그런지 책에 대한 이해, 더불어 시장에 대한 이해가 없구나. 너무 앞서가면 안 돼. 반걸음만 앞서가야 해. 한 발짝이 아니야. 반 발짝이야. 그거면 돼. 한 발짝은 별것 아닌 듯하지만 굉장히 위험한 차이를 가져와. 그건 낯선 것이거든. 책은 보수적인 매체야. 잊으면 안 돼."

'과유불급'이란 말을 가슴에 넣을 수 있게 한 결정적인 말씀이었다. 내가 디자이너로서 살아가는 데 관련된 욕심을 걷어내고, 책을 디자인의 주인공으로 올려놓으라는 조언이었다. 보여주기 위한 디자인은 개인적인 욕심이라는 뜻이기도 하다. 아직까지도 종종 되뇌는 말이다.

**어떤 재능, 어떤 감성이 책을 디자인하는 데 중요한 몫을
할 거라 생각하는가.**

디자이너마다 가치관과 색깔이 다르지만, 결국 책을 어떤 마음으로 책을 대
하느냐가 가장 중요하다.

만약, '내 인생에 영향을 준 책이 있나?'에 대한 질문에 단 한 권이라도 책 제
목을 댈 수 있는 사람이라면, 이렇게 생각해보면 좋을 것 같다. 디자인은 매
일 하는 일이다. 디자이너로 살아가는 이상, 그건 늘 하는 보통 일이다. 그런
데 내가 해놓은 일에 다른 사람이 영향을 받는다면 그건 나의 일 이상의 것
이 된다. '책이 사람을 만든다'는 출판계의 흔한 슬로건이라든가, '책이 내 삶
에 영향을 끼쳐서 책을 좋아하게 됐고 출판사까지 오게 됐다'고 말하는 많은
사람들의 이야기는 사장님 듣기 좋으라고 하는 말이 아니라고 믿는다. 나 역
시 책을 좋아하게 되면서 삶의 많은 부분들에 영향을 받았다.

출판사에서 일하는 사람 모두의 일은 그 책을 읽는 누군가의 삶에 영향을 끼
친다. 그렇다면 기왕이면 좋은 에너지를 주는 사람이면 좋겠다. 업무 스트
레스와 관계에서 오는 여러 가지 일들 때문에 항상 좋은 마음으로 일할 수는
없겠지만, 이 땅 어딘가에 내가 디자인한 책을 손에 쥐고 자기만의 시간을
보내는 사람이 있을 거라는 상상을 구체적으로 하면, 자연스럽게 일에 애정

과 책임감이 더 많이 생겨날 것이다.

책을 성스러운 매체라고 생각하라는 뜻이 아니다. 북디자이너로서 스킬을 따지기 이전에 책을 대하는 태도부터 점검할 것을 권하고 싶어서 하는 말이다. 그러다보면 나는 책을 어떻게 대하고 있는지, 그 태도 아래에는 어떤 감성이 있는지, 내가 좋아하는 책은 무엇인지, 작업할 때 가장 반가운 도서 분야는 무엇인지, 내가 디자이너로서 가진 장점은 무엇인지 등을 순차적으로 생각하게 될 것이다. 많이 보고, 많이 생각하는 것은 물론 기본이 될 것이고.

나는 물 같은 디자이너가 되는 게 꿈이다. 디자이너로서 하나의 재능과 감각을 갖춰야 한다면, 융통성 있게 나의 형태를 바꿀 수 있는 재능을 갖추고 싶다. 그리고 나만의 것을 잃지 않되 어떤 책이든 원고의 개성에 딱 맞는 디자인을 내놓을 수 있는 감각을 갖고 싶다.

책은 작가가 누구인지, 어느 회사에서 출판되는지, 누가 디자인을 책임지며, 담당 편집자는 또 누구인지에 따라 운명이 달라진다. 똑같은 원고라도 저 요소들 중 하나만 달라져도 콘셉트가 완전히 바뀌는 게 책이다.

그런데 여기에 주의할 점이 있다. 어느 정도 일에 익숙해지고 개성 있는 작업을 할 수 있게 되는 연차가 되면 어떤 책을 하든 반복적인 디자인을 내놓게 되는 순간이 온다. 슬럼프라면 스스로 극복할 의지가 생기겠지만, 자만에 꽉 차 있는 순간에는 답이 없다. 스스로 자기 안에 갇히는 것이다. 내가 '물 같은 디자이너'가 되는 것이 꿈인 이유는 여기에 있다. 바람이 휙 불면 그 바

람결대로, 폭풍이 오면 파도가 치는 결대로 디자인을 해야 한다.

나만의 개성이 없어서 고민인 디자이너들을 위해 한마디를 덧붙여보자면, 당신이 하는 모든 작업에는 당신의 성향이 들어가 있다. 당신의 취향, 성향, 성격, 장점과 단점이 모두 모여서 책의 디자인이 된다. 그러니 어떤 공식을 세우듯 자신만의 색깔을 만드는 데에 조급해하지 않길 바란다. 그런 고민 대신에 어떻게 하면 원고의 콘셉트를 간결하게 시각화할지를 고민하는 게 더 유익하다. 아무리 감추려고 해도 비집고 나오는 게 자신의 개성이니까.

서두르지 말기!
멈추지 않기!

작업이 안 될 때 스스로에게 하는 말 한마디
뭐라도 되겠지.

나에게는 없는데 다른 디자이너에게는 있는 것 같은 장점들
카리스마.

독자들은 무엇에 움직이고 반응할 것 같은가?
감성.

최근에 어느 편집자 혹은 출판사 대표에게 했던 욕
다시는 연락하지 마세요.

내가 소화하지 못할 것이라 미리 판단하고 나에게 기회를 주지 않는 책의 장르 혹은 작가가 있다면?
인문서와 어린이책.

4, 5년 뒤 자신이 신인 북디자이너들에게 어떤 롤모델이 되어 있기를 바라는가?
꾸준한 사람.

자주 사용하는 컬러
흰색, 그리고 중간 채도의 컬러.

좋아하는 판형
사륙판. 혹은 그보다 작은. 들었을 때 한 손에 착 감기는 느낌을 사랑한다.

가장 자주 쓰는 작업 툴
인디자인, 포토샵, 일러스트레이터.

선호하는 분야
나에게 긍정적인 영향을 끼칠 수 있는 메시지가 담겨 있다면 어떤 분야든.

수집하는 것이 있는가?

책. 그리고 딱히 쓸모없는 것들. 그런데 신기하게도 언젠가 쓸모 있을 때가 온다. 마치 책처럼.

지금껏 들었던 최악의 말 VS 최고의 말

어떠한 험한 말보다 가장 고통스러운 것은 침묵.
"앞으로를 기대해보겠다."

자신만의 강박증이 있다면?

불안하고 초조할수록 산만해진다. 무척.

작업중 가장 고통스러운 순간은?

마감할 일은 쌓였는데 아이가 아플 때.

작업해보고 싶은 책 혹은 출판사가 있다면?

서로 신뢰하는 사람과 즐겁게 작업할 수 있다면 어떤 책이든 어떤 출판사든 상관없다.

언제까지 북디자인을 할 생각인가? 평생 할 건가?

현재로선 심신이 건강할 때까지.
그렇지만 생각은 상황에 따라 바뀌기 마련이더라.
열린 결말을 좋아한다.

엄
혜
리

'북디자이너'라고 불리고 싶은 북디자이너.

■ B컷

■ 『집 잃은 개』 A컷

■ B컷

■『불온한 신화 읽기』A컷

■ B컷

■ 『자백의 대가』 A컷

■ B컷

■ '사이언스 갤러리' 시리즈 A컷

■ B컷

■ 『팡토마스』 A컷

■ B컷

■ 「완전연애」 A컷

■ B컷

■ 『켄 로치』 A컷

■ B컷

■ 『불황 10년』 A컷

■ B컷

■ 『행복해서 행복한 사람들』 A컷

■ B컷

■ 『나는 알몸으로 춤을 추는 여자였다』 A컷

■ B컷

■ 「노래는 누가 듣는가」 A컷

■ B컷

■ 『악어들의 노란 눈』A컷

- B컷

- 「꼼짝도 하기 싫은 사람들을 위한 요가」 A컷

■ B컷

■ 「철학의 교과서」 A컷

■ B컷

■ 「모나리자를 사랑한 프로이트」 A컷

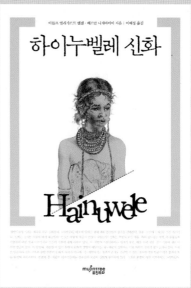

■ B컷

■ 「하이누웰레 신화」 A컷

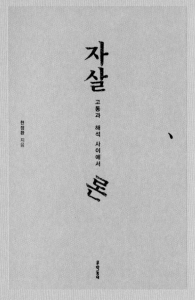

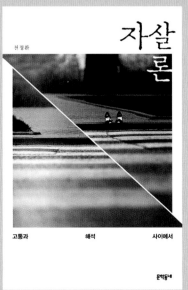

■ B컷

■ 「자살론」 A컷

■ B컷

■ 『마음은 그렇게 작동하지 않는다』 A컷

■ B컷

■ 『자코메티가 사랑한 마지막 모델』 A컷

■ B컷

■ 『슈라네 집 고소한 이야기』 A컷

■ B컷

■ 「책, 못 읽는 남자」 A컷

세상을 바꾼 책에 대한 소문과 진실

책의 정신

독서운동이라는 말은 참 이상하다. 독서란 너무나 즐겁고 행복한 일이다. 그런데 그 즐거움을 운동을 통해 설득할 수 있다고 생각하다니, 독서가 바디오나 게임에 비해서 덜 재미있는 것이어서 그렇다고 말하는 사람도 있다. 그러나 그런가? 만일 무인도에 아주 재미있고 두꺼운 책 한 권과 바디오 한 편 게임 하나를 가지고 갈다니 하다. 오랜 시간이 지나면 아마도 책을 보고 있을 것이다. 다 외우면서도 그 즐거움은 더하지 못할지 모른다. 스테판 츠바이크의 소설 《체스》가 어느 정도 그런 모습을 보여준다. 단지 《체스》 기보에 지나지 않는 건조한 책

강창래 지음

알마

■ 「책의 정신」 A컷

■ B컷

■ 『가마틀 스타일』 A컷
■■ 『그랑 주떼』 A컷
■■■ 『선화』 A컷

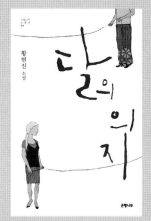

■ B컷

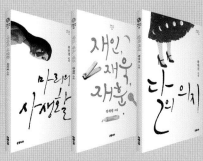

■ 『마리의 사생활』 A컷
■ ■ 『재인, 재욱, 재훈』 A컷
■ ■ ■ 『달의 의지』 A컷

북디자이너를 꿈꾼 지는 오래되었나?

'국민학생'이었을 때부터 '나는 디자이너가 될 거야'라고 막연하게 생각했다.
왜 그런 결심이 섰는지는 지금도 기억이 나지 않는다. 그때 내가 아는 디자
이너라고는 패션디자이너와 헤어디자이너뿐이었는데도 불구하고 꼭 '디자이
너'가 되고 싶었다.

습작 노트가 따로 있었고 혼자 다양한 재료를 사다가 이것저것을 만들어보
는 일을 즐겼다. 그림을 그리고 내 손으로 무엇인가를 만드는 시간이 행복했
다. 주변 환경에서 영향을 받은 적도 없고 누구에게 권유받은 길도 아니었지
만, 내가 대학에 가서 디자인을 전공하겠다고 했을 때 누구도 의아해하지 않
았다. 오히려 뭐 그런 새삼스러운 걸 비장하게 이야기하느냐는 눈으로 모두
가 반응했다. 그만큼 전공으로 디자인을 선택한 건 아주 나다운 선택이었다.
그 이후에 내가 가장 좋아한 분야는 편집디자인이었다.

첫 직장은 편집디자인 에이전시였다. 편집디자인을 시작으로 서체디자인까
지 분야를 넓혀보았는데, 나와 가장 잘 어울리는 분야는 정해져 있는 것 같
았다. 디자이너로서 명확한 지향점을 발견했다는 생각이 든 뒤에는 북디자
인에 대한 호기심이 커져갔다. 이직을 생각할 때쯤 내 상황을 알고 있던 선
배가 "너는 작업의 호흡이 긴 게 잘 어울리는 것 같네" 하며 어린이책 만드는

출판사를 소개시켜줬다. 북디자이너로서의 삶은 그렇게 시작됐다.

디자인을 전공하겠다고 다짐한 스무 살에는 머릿속에 북디자인 하나만 오롯이 박혀 있었던 건 아니다. 나를 즐겁게 만드는 작업은 북디자인 이외에도 몇 가지가 더 있었다. 그러다 막연하게 북디자이너의 세계를 짐작해보기 시작했다. 처음부터 북디자이너를 향한 간절함이 있었던 게 아니었는데도 하면 할수록 책을 만드는 일에 매료됐다. 어린 마음에, 다른 건 몰라도 북디자인만큼은 누구보다 잘하고 싶었다. 큰 욕심을 감당할 만한 포부를 가졌었던 게 아닌가 싶다. 디자인이 무엇인지도 모르면서 무조건 그 일을 갈망하던 십대를 지나, 이십대에 북디자이너로 진짜 삶을 살게 되는 과정에서도 의문과 의심으로 혼란스러웠던 적이 없다. 삶에서 운명의 짝을 만났을 때 느낄 법한 반가움 같은 게 늘 있다.

지금껏 해온 작업량이 상당하고 작업의 종류도 다양하다.
여성적인 느낌의 작업뿐만 아니라 남성적인 작업도 상당수
보인다. 여러 얼굴을 가졌다는 인상을 받는데, 그럴 수
있었던 그간의 이력과 경력이 궁금해진다.

디자인 에이전시들과 서체디자인 회사, 어린이책을 만드는 출판사를 거쳐 종합출판사인 문학동네에서 오랫동안 일했다.

북디자이너로 일하던 초기에는 에이전시에서 일하면서 북디자인 외에도 기업 브로슈어, 영화제와 공연 프로모션, 관공서의 보고서 및 여러 기획사의 홍보용 책자 등 다양한 출판물을 작업했다. 그러다보니 다양한 형태의 출판물들을 빨리 만드는 게 중요했다. 여성스럽게 혹은 남성스럽게, 은은하거나 강렬하게, 아기자기하거나 건조하게 등 성격이 극명하게 다른 작업들을 단시간 내에 해내야 했다. 콘셉트와 목적에 완전히 집중해서 재빠르게 디자인을 해내야 일에 끌려다니지 않고 각 프로젝트에 걸맞게 중심을 잘 잡을 수 있었다. 작업물이 가진 물성에 따라 디자이너로서 발현하는 미감과 센스도 조금씩 달라지는데, 그 경험들이 결국 수많은 원고의 얼굴을 만들어내는 데에 한몫을 단단히 했다.

디자인 에이전시에서 경험을 쌓으면서 즐거운 일이 많았지만, 좀더 책에 집

중해서 일하고 싶었다. 그렇다고 한 분야의 책만 하자니 나의 성향을 모르는 체할 수 없었다. 오랜 고민 끝에 다양한 책을 해보고 싶어서 문학동네에 입사했다. 그야말로 나에게는 꿈과 같은 두번째 길이 새롭게 열린 것이다. 문학, 인문, 자기계발까지 작업하고 싶은 책들이 많았다. 작업할 책들이 많았는데 겁이 나기보다는 새로운 시도를 할 수 있게 되어 반가웠다. '정말 하고 싶은 일을 하기까지 먼길을 돌아왔구나'라고 생각했다.

문학동네에서 출간되는 책들의 독자 스펙트럼은 유아부터 성인까지 넓다. 여기에 국내문학, 해외문학, 에세이, 인문, 경제경영, 자기계발, 실용, 예술 등의 출판 분야가 있다. 자회사, 임프린트 등의 계열사까지 모두 고려하면 한 해에 출간하는 종수는 세 자리다. 디자인 에이전시 저리 가라 할 만큼 작업량이 많은데다가 일이 진행되는 속도도 굉장히 빠르다. 그만큼 다양한 콘텐츠에 맞는 스타일이 빠르게 구현되어야 하는 곳이었다.

조직의 특성상 팀장급은 더 많고 더 다양한 장르의 책을 소화해야 했다. 어느 순간부터는 자정이 넘어 퇴근해서 아침 일찍 출근하는 생활이 어색하지 않았다. 당시의 문학동네는 디자이너들의 새로운 시도를 반기는 브랜드가 많았다. 때마다 다른 색깔의 디자인을 해내야 하는 일은 누군가에게는 고민스러운 일들의 연속이 될 수 있다. 하지만 나의 경우는 그런 변화가 흥미로웠다. 매번 다른 시각과 생각으로 새로운 시도를 한다는 것이 즐거웠고 결과물을 보며 혼자 뿌듯해했다. 나의 디자인에서 색깔이 다양하다고 느끼는 것

은 아마 문학동네에서의 경험이 큰 것 같다. 그만큼 나의 디자인 열정을 다양하게 표출하고 시도하는 데에 부족함 없는 고마운 작업실이었다.

몇 권의 책을 소개하자면 문학동네 시절 초반에 작업한 『너는 모른다』는 여성스러운 느낌이 확연히 드러나는 이미지를 사용하면서도 강렬한 인상을 준다. 많은 시안을 했어야 했던 탓에 고생스러웠지만 그것보다도 더 어려웠던 건 스타킹의 색깔을 결정하는 일이었다. 아직 내가 만나보지 못한 다양한 스타킹의 색깔과 아주 작은 부분까지도 편집자와 모여서 회의했던 날들이 아직도 기억에 남는다. 스타킹 색깔은 내가 가장 처음에 지정했던 색으로 결정이 났다.

『자백의 대가』는 제목과 콘텐츠의 분위기를 고스란히 드러내면서도 혐오감을 주면 안 된다는 출판사의 요청이 있었다. 일단 전체적인 콘셉트를 강하게 잡고 고민 끝에 이미지를 다 드러내지 않으면서 제목자와 레이아웃에 힘을 싣는 방법을 선택했다. 담당 편집자가 만족스러워해서 나도 기뻤던 작업이다.

『행복해서 행복한 사람들』은 작업하는 동안 굉장히 즐거웠다. 함께 일한 시간도 오래됐지만 기본적으로 디자이너에 대한 신뢰가 높아 다양한 작업을 시도하는 데 자유로운 편이었다. 4도에 별색을 쓴 시안과 4도만 쓴 시안을 제시하고 교정을 냈는데, 최종 선택을 하는 지점에서 출판사가 4도에 별색

 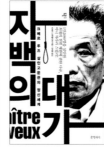

■ 『너는 모른다』 A컷
■ ■ 『자백의 대가』 A컷

2종을 모두 쓰는 방안을 기꺼이 수락해주었다. 제작 사양에 따라 디자인이나 책의 가치가 변하는 건 아니지만 꼭 필요하다 싶을 때는 과감히 밀고 나가야 한다는 생각이다. 그리고 쉽지 않더라도 많은 출판사들이 동참했으면 하는 마음이다.

『라스트 런어웨이』는 역경을 이겨낸 한 여성의 삶을 시대적 배경과 같이 표현해야 했다. 부드러움과 무게감이 동시에 느껴지는 이미지와 제목자에 장식을 더했다. 이미지와 제목자, 그리고 후가공까지 삼박자가 잘 맞아 기분좋았던 작업이었다.

■ 『행복해서 행복한 사람들』 A컷
■ ■ 『라스트 런어웨이』 A컷

출판그룹 문학동네에서 다양한 책을 디자인했다고 했는데
평균 한 달에 몇 권을 디자인했나. 그리고 장르의 비중은 어떠했나.

앞서 말했듯이 다양한 책을 하고 싶은 열망과 집중적인 북디자인을 하고 싶은 열정으로 문학동네에 입사했다. 많은 브랜드를 갖고 있는 출판그룹답게 여러 종의 책이 출간되고 있었으며 해야 할 일도 하고 싶은 일도 많은 동네였다. 그런 환경은 북디자인에 대한 꿈을 다시 한번 자극시키는 흥분제처럼 느껴졌고 나는 그 흥분을 즐길 준비가 되어 있었다.

처음 입사 후 적응 기간을 제외하면 평균 1년에 60~70권 정도의 작업을 했다. 매달 평균적으로 정해진 권수는 없었고 출판사 내부 상황이나 외부적 요인으로 적게는 2권, 많게는 8권 정도를 작업했다. 많은 양이 출간되었을 때는 물론이고 그렇지 않은 달에도 일은 늘 많고 바빴다. 출간 일정이 몰리거나 안 몰리거나 하는 차이가 컸던 것 같다.

문학동네에서 이런 경험은 짧은 시간에 많은 양을 작업한다거나 긴 시간 동안 적은 양을 작업한다고 해서 작업의 퀄리티나 만족도가 떨어지거나 올라간다는 편견을 깨주었다. 일에 몰입하다보면 나도 모르는 초인적인 힘이 나오기도 하고 흔히 말하는 그분이 오시기도 한다. 물론 충분한 시간과 생각으로 집중력을 높이는 경우에 작업의 퀄리티와 만족도가 높은 것이 일반적이

지만 그 여유 속에서 나도 모르게 늘어지는 경우도 있었기 때문이다.

한 권 한 권이 마무리되고 다이어리에 빼곡히 적힌 항목들을 지워나갈 때의 쾌감이란 해본 사람만이 알 수 있다. 작업의 만족도에서 주는 쾌감과는 또다른 힘으로 고된 하루를 보낸 나를 다시 일어서게 했다.

많은 양의 책을 작업한 만큼 종류도 다양했다. 소설과 에세이를 포함한 문학부터 인문 교양, 자기계발서 등. 조금 더 선호하는 분야가 있기는 했지만 그 비중은 균등분할이었던 것 같다. 한쪽에 편중되지 않아 지루할 틈이 없었다. 다행이었다.

문학 이외 대개의 작업들에서 구조적인 단단함이 먼저
느껴진다. 안정감과 신뢰를 주는 구조를 만드는 자신만의
작업 순서가 있을 것 같은데, 특히 작업 초반 과정이 궁금하다.
구체적으로 설명해달라.

단단한 구조는 '여백과 덩어리감을 어떻게 활용할 것인가'에 달려 있다고 생각한다. 강조할 것과 그렇지 않은 것을 구분하고 먼저 기본에 충실한 작업부터 시작한다. 컬러를 최소한으로 사용하고 가장 무난하고 안정적인 레이아웃으로 시작해 구조적 안정감이 느껴지면 그제야 색을 덧입히고 바꾸고 크기를 줄이고 키운다. 그리고 레이아웃 변주를 시작한다.

어떻게 변주할 것인가는 책의 성격과 제목, 작업중인 시안에 맞춰 한번에 떠오르기도 하지만 많은 시행착오 끝에 얻어지기도 한다. 레이아웃 또한 다른 과정과 마찬가지로 얼마나 많은 경험을 쌓았느냐가 중요하다. 많이 생각하고 실행에 옮기다보면 작은 사각형 안에서도 수많은 레이아웃을 만들어낼 수 있게 된다. 단단한 구조를 만드는 데 드는 시간도 짧아진다. 많이, 그리고 제대로 경험을 쌓아간다면 디자인하는 데에 드는 모든 시간들은 경력이 쌓일수록 짧아진다. 애를 먹이는 작업도 물론 여전히 있지만 말이다.

때로는 파격적인 변주들을 시도하기도 하는데, 이때의 핵심은 긴장과 느슨

■ '우리 시대의 명강의' 시리즈 A컷

함, 덩어리와 여백 속에 시각적인 균형감을 계속 유지하는 데에 있다. 곡선 그래프의 최고점과 최하점 안에 평균점이 있는 것처럼.

'우리 시대의 명강의' 시리즈는 구조적인 안정감 속에 긴장감이라는 변주를 접목해 디자인했다. 책의 시리즈명과 내용에서 느껴지는 진중함과 묵직함을 어떻게 표현할 것인가를 가장 먼저 생각했다. 그 이후에 시안 작업에 들어갔다.

시리즈를 작업할 때는 책 한 권 한 권도 중요하지만 이 책들을 모아놓았을 때의 전체적인 모양새도 중요하기 때문에 레이아웃과 컬러, 지질, 후가공, 제본까지 동시에 많은 것들을 생각하면서 작업해야 한다. 수많은 시안 끝에 하나둘씩 정리가 되기 시작했다.

제목은 안정적인 명조체로, 시리즈의 공통적 장식 요소는 최소화하는 방향으로 콘셉트를 잡고 기존의 인문서 시리즈와 차별화한 정체성을 만들어나갔다. 겉표지에서 책의 전체적인 느낌을 살리고 본문에 삽입된 대표 이미지를 속표지에 넣고 색다른 방식으로 보여주면 어떨까 하는 생각이 떠올랐다. 그 특별함을 위해 한참을 고민하던 중, 모퉁이를 사선으로 자르는 방식을 시도했다. 결과적으로 안정감과 긴장감이 조화롭게 표현되면서 구조가 더욱 탄탄해지는 효과를 낳았고 이 시리즈만의 개성 있는 옷을 완성하게 되었다. 돌아보면 두고두고 마음에 드는 책이다.

한 가지 에피소드라면 속표지에 들어가는 제목에 은박을 하느냐 먹박을 하느냐를 한참 고민했던 일이다. 결국 두 방법을 모두 구현해보았다. 제작 사양과 후가공까지 출판사의 든든한 지원이 있어서 디자이너로서 감사했다.

『전쟁은 속임수다』도 애착이 많이 가는 책이다. 칼싸움을 하는 두 사람의 이미지가 대조를 이루고 있는 만큼 전체적인 구조도 이에 맞추면 통일감을 주어 더 강한 힘을 보여줄 수 있을 것 같았다. 이미지를 하단에 배치해 안정감을 주고 제목을 세로쓰기로 양끝에 배치했더니 이미지가 제목을 떠받드는 모양이 됐다. 덕분에 구조적으로도 재미있고 제목과 이미지 둘 다 강조되는 효과를 얻었다. 그 밖에 큰 덩어리 사이사이 작은 요소들을 짜임새 있게 넣어 작은 재미를 주기도 했다. 위에서 말한 것처럼 여백의 운용이 구조적인 레이아웃과 직결되는 것을 잘 보여주는 작업이었는데, 스스로도 너무 마음에 들어 신이 나서 작업했던 기억이 있다.

출판사도 나도 마음에 드는 작업이었으나 마지막 제작 사양에서 한판 붙는 일이 있었다. 나는 죽어도 표지 종이로 마분지를 써야 한다고 주장했고, 출판사에서는 제작비 절감 문제로 절대 안 된다고 이야기하는 상황이 발생한 것이다. 막판에 극적인 타결이 있었다. 초판만 마분지로 가는 것!

같은 출판사의 『집 잃은 개』는 질감이 느껴지는 색깔 종이를 사용하고 띠지를 높게 두르는 것으로 큰 구조를 먼저 세우고 작은 요소들을 차례로 정리해 나갔다. 띠지 위의 하얀 여백에는 개의 이미지만 넣음으로써 방점을 찍어주

는 역할을 하도록 하고 다른 요소들은 깔끔하고 튀지 않게 정리했다. 특이한 구조의 책은 아니지만 제본 장식과 이미지와 타이포의 운용에 따라 어떤 다양한 구조가 나올 수 있는지, 면 분할과 오브젝트 위치 하나가 얼마나 중요한지 보여주는 작업이었다.

『켄 로치』는 영화감독 켄 로치의 영화 성향이 표지에 잘 나타났으면 한다는 출판사의 요청이 있었다. '좌파 영화의 십자군'이라 불리는 켄 로치인 만큼 역동적인 레이아웃을 생각했다. 표1이 시작되는 왼쪽 부분에 영문 이름의 각도를 틀고 그 위에 켄 로치의 사진을 얹으니 덩어리감이 생겼다. 오른쪽 상단에 제목을 넣었고, 보조적인 이미지로 켄 로치의 사진을 작게 또 한번 넣었다. 두 덩어리의 이미지가 사선의 흐름과 통일감을 만들면서도 역동적이고 재미있는 시안이 나왔다. 크고 작음, 가로와 세로가 서로 부딪히지 않고 보완적인 역할을 하는 레이아웃이 완성됐다.

■ 『집 잃은 개』 A컷
■ ■ 『켄 로치』 A컷

안정감과 구조적인 단단함은 어떻게 익혔는지 궁금하다.

안정감과 신뢰를 주는 구조적인 단단함은 단번에 나오지 않는 것 같다. 미술 서적에 나오는 기본적인 구조를 아는 것도 중요하지만 매번 주어지는 요소와 환경이 다르므로 나 스스로 유연하게 대처할 수 있는 방법을 계속 생각해야 한다. 이론과 실제에는 차이가 있기 때문에 시각적으로 가장 좋은 결과를 얻기 위해 많이 보고, 많이 생각하고, 많이 경험하려고 한다. 수없이 그래왔고 지금도 현재진행형이다. 작은 사각형 안에 그렇게 다양한 레이아웃이 존재한다는 사실이 참 재미있다. 해도 해도 끝이 없다.

때때로 북디자이너는 원맨쇼를 해야 한다. 그래픽뿐만
아니라 캘리그래피를 스스로 해결한 작업이 많고 그중에는
아마추어처럼 느껴지지 않는 것도 상당수이다.
특별히 손글씨에 관심이 있거나 따로 배운 적이 있었던 건가.
캘리그래피는 작업 도구에 따라 각각 다른 고유한 느낌이
나오는데 주로 쓰는 도구와 샘플 작업을 소개해달라.

서체디자인 회사에 근무한 경험으로 다른 디자이너들보다 활자에 훨씬 가까
이 있었다. 신서체를 만들기 전 자료 조사를 하는 과정에서 캘리그래피를 처
음 접했다. 거리의 간판부터 책의 제목, TV 프로그램의 타이틀, 영화 타이
틀, 다양한 패키지 등 붓글씨로 된 제목자들이 많았다. 그때는 그것이 캘리
그래피인지 몰랐고 그런 분야가 있는지도 몰랐다. 몇 년 후 디자인 에이전시
에서 근무하면서 캘리그래피라는 단어를 접하고 나서야 예전의 그 자료들이
캘리그래피였다는 것을 알게 되었다.

그러던 중 내게 캘리그래피를 재료로 작업할 수 있는 기회가 생겼다. 당시
디자인 에이전시 대표가 캘리그래퍼 강병인 선생과 친밀한 관계였고 선생이
작업한 캘리그래피로 작업할 수 있는 행운을 얻은 것이다. 선생의 작업을 접
하는 순간 캘리그래피의 매력에 푹 빠질 수밖에 없었다. 기존 서체에서 찾아
볼 수 없는 아날로그적인 감성과 힘이 느껴졌고 그런 캘리그래피가 들어간

디자인이라면 독자들의 감성을 건드리기에 충분하다는 생각이 들었다.

인연이 닿아 강병인 선생의 캘리그래피 강의를 듣기 시작했다. 수업은 일주일에 한 번뿐이었지만 바쁜 회사 일정 때문에 그조차 쉬운 일이 아니어서 밤새워 과제를 한 기억도 있다. 기본 과정을 수료하니 캘리그래피의 먹과 화선지, 붓이 친근하게 느껴졌고 더 잘 쓰고 싶었다. 또다시 전문가 과정을 배웠다. 단기 학습으로 전문가가 될 수는 없기 때문에 내가 할 수 있는 수준을 가늠하며 책 표지에 넣을 캘리그래피를 직접 쓰기 시작했다. 수업중 캘리그래피와 북디자인을 동시에 다루는 시간이 있었는데 캘리그래피의 감성을 디자인과 어떻게 접목시켜야 하는지에 대한 가르침은 두고두고 큰 도움이 되었다. 처음으로 내가 쓴 캘리그래피로 작업한 시안이 컨펌이 나고 출간된 책을 손에 쥐었을 때는 정말 짜릿했다. 내가 디자인한 책이 출간되는 것과는 또다른 기분이었다.

작업할 때는 우선 이 책이 캘리그래피와 어울리는가를 생각하고, 필요하다고 판단되면 책의 내용과 작가의 문체, 내가 구상한 디자인을 고려하여 작업도구와 스타일을 정한다. 나는 붓을 기본으로 두고 연필, 펜, 나뭇가지, 젓가락, 숟가락, 면봉, 빨대 등 쓸 수 있는 건 모두 도구로 활용한다. 종이는 화선지, 판화지, 휴지, 골판지, 키친타월 등 다양한 것들 중에 그때그때에 맞추어 가장 좋은 재료를 고르려고 노력한다. 도구가 달라지면 글씨의 느낌도 달라지기 때문에 더 재미있는 글씨가 나오기도 하고, 가끔은 머리를 식히거나 책의 핵심을 다시 생각해보는 계기가 되기도 한다.

캘리그래피에 대한 이야기를 듣고 있으니, 서체를 굉장히 좋아하는 디자이너라는 생각이 든다. 본인의 캘리그래피로 작업한 책들을 알려달라. 본인이 생각하는 캘리그래피의 매력이 무엇인지도 궁금하다.

『허기의 간주곡』은 이미지를 먼저 잡고 시작한 디자인으로 이미지와 캘리그 래피에 통일감을 주고 싶어 끝이 거친 나뭇가지로 작업했다. 캘리그래피 작 업 후 시안에 얹기 전에는 내 의도가 글자의 완성도를 떨어뜨리지 않을까 걱 정했는데 실제로 얹으니 이미지와 잘 어우러지면서 디자인을 더욱 돋보이게 했다.

『사부님은 갈수록 유머러스해진다』는 길거리에서 주워온 손가락만한 막대기 로 제목과 내용에 맞춰 캘리그래피를 썼다. 제목과 책 내용을 고려해 일부러 자음과 모음에 변형을 많이 주려고 했고, 못 쓴 듯하면서도 완성도 있는 캘 리그래피를 위해 노력했던 기억이 있다.

『화차』는 일반 폰트로 된 시안들도 있었는데 최종에서는 캘리그래피가 선택 됐다. 책의 내용과 표지의 이미지로 봤을 때 붓으로 흘려 쓴 캘리그래피가 어울린다고 생각했고 편집자와도 의견이 잘 맞았다. 오랜만에 잡은 붓이었 는데 다행히 결과물이 잘 나온 작업이다.

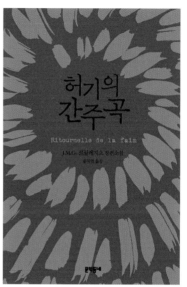

■ B컷

■ 「허기의 간주곡」 A컷

『선화』는 '은행나무 노벨라' 시리즈 중 한 권이다. 제목 때문인지 붓으로 쓰기에는 올드해 보일 수 있겠다는 생각이 들었다. 여러 도구로 써본 후에야 지금의 캘리그래피가 어울린다고 판단했다. 그 결과 가녀리면서도 거칠게 쓴 글자의 이미지가 내용과 잘 맞았고 크게 넣음으로써 임팩트가 생겼다. 마음에 드는 작업이었다.

캘리그래피도 디자인과 비슷하다는 생각이 든다. 획과 획 사이의 공간 너비, 크고 작음, 굵고 얇음, 길고 짧음이 디자인을 할 때 시각적으로 좋은 레이아웃을 만드는 과정과 크게 다르지 않다. 캘리그래피의 기본은 붓글씨다. 전문적으로 서예를 배우지 않아도 글씨를 쓸 수는 있지만 전통 서예의 단단한 글자 구조와 서예 도구의 물성을 알아야 완성도 높고 다양한 글씨를 쓸 수 있어 기본을 익힌 다음 다양한 도구로 시도해보는 것이 중요하다.

캘리그래피는 도구의 굵기와 각도, 써내려가는 힘과 속도, 재질에 따라 변화무쌍한 효과를 내기 때문에 책의 느낌과 맞는 도구, 글자 스타일을 찾기 위해 이것저것 시도해보는 것이 좋은 훈련이 됐다. 내가 좋아하는 나만의 재료들이 생기고 하찮은 나뭇가지 하나도 소중한 디자인 도구가 되는 것은 과정 중의 즐거움이었다.

간혹 손글씨가 갖고 있는 힘 때문에 무조건 캘리그래피로 하자는 의뢰가 들어올 때도 있다. 캘리그래피 자체의 매력이 그만큼 크다는 뜻이라고 생각한다. 그래서 의뢰를 받을 때마다 책의 성격과 디자인에 알맞은지를 충분히 생각해보고 판단하려 노력하고 있다.

■ 『사부님은 갈수록 유머러스해진다』 A컷
■ ■ 『화차』 A컷
■ ■ ■ 『선화』 A컷

**발주서와 원고를 받아보고 단번에 책의 모양새가 머릿속에
번쩍 떠오른 경험이 있는가. 있다면 어떤 책이었는지 궁금하다.
어떤 이유에서였는지, 결과물이 그대로 구현되었는지
설명해달라.**

발주서를 받고 아이디어가 매번 번쩍 떠오른다면 이보다 신나는 일이 또 있을까? 솔직히 말하자면 나의 경우에는 그리 많지 않은 편이다. 그래도 하나 꼽자면 『보통의 존재』가 그랬다. 신기하게도 『보통의 존재』는 원고를 읽기도 전에 발주서의 제목과 저자의 이름을 보자마자 '아, 보통의 존재!' 하며 머릿속에 큰 그림이 바로 그려졌다. 사람들에게 보통의 존재는 누구일까 생각해 보니 지금 내 옆에 있는 누군가. 내 가족, 친구, 동료가 쉽게 떠올랐다. 그래서 직관적으로 생각했다. 일상생활에서 의자는 흔하디흔한 물건이다. 직장, 학교, 집에서 지하철과 버스에서도 항상 접하는 물건이다. 수많은 사람들이 매일 각기 다른 의자에서 업무를 보고 잠시 휴식을 청하고 책을 읽고 상념에 빠지고 누군가와 대화를 하기도 한다. 옆에 흔히 있는 의자는 '나' '너' '우리'라는 보통의 존재를 담고 있다는 생각이 순식간에 스쳐간 것이다.

이런 콘셉트가 떠오르자 그 자리에서 바로 제작 사양까지가 단번에 떠올랐다. 간결하고 미니멀한 디자인이기 때문에 따뜻한 색의 종이를 쓰고 싶었고

장정 또한 한 번 더 감싸주는, 무선에 커버를 씌우는 방식을 취하기로 했다. 곧장 종이 자료 조사에 들어갔다. 두성 엔젤클로스라는 종이를 선택해 유광 먹박으로만 가자는 의견을 제시했다. 달 출판사에서도 흔쾌히 수락했다. 제 작부에 후가공 샘플을 의뢰했고 일은 잘 진행되어가는 듯했다. 그런데 문제 가 발생했다. 요철이 큰 엔젤클로스 종이의 특성과 미니멀하게 작업한 내 디 자인의 특성상 유광먹박이 깔끔하게 떨어지지 않고 뭉개지는 현상이 나타난 것이다. 오랜 상의 끝에 무광먹박과 실크 인쇄 후가공 샘플을 다시 냈다. 무 광먹박이 유광먹박보다 덜 번진다는 사실을 그때 알았다. 처음에 구상했던 것이 제작 과정에서 완벽하게 구현되지는 못했지만, 전체적인 모양새와 느 낌을 전달하는 것이 중요했기 때문에 무광먹박으로 진행하기로 했다.

책이 출간되었고 만족스러운 결과물이 나왔다. 책의 판매도 좋았다. 물론 저 자의 힘이 컸지만 저자와 내용과 디자인의 합이 잘 맞아 시너지 효과를 냈었 다고 나는 생각한다. 처음 생각했던 나의 디자인과 콘셉트가 그대로 결과물 로 이어져 좋은 결과까지 얻었으니 두고두고 기억에 남을 책이다.

『보통의 존재』가 성공하면서 그후로 엔젤클로스라는 종이가 많이 쓰이기 시 작했다. 미니멀하고 간결한 디자인이 성행했다. 내 디자인의 모작도 볼 수 있었다. 그때 내 기쁨의 크기는 나만 알 것이다. 북디자인 업계에서 동시다 발적으로 일어난 현상이라고 생각할 수도 있지만, 적어도 내 입장에서는 기 분이 좋을 수밖에.

■ 『보통의 존재』 A컷

보통의 존재

이석원 산문집

**스테디셀러를 리디자인한 경험이 있는가. 있다면 예전 책과
어떤 식으로 차별을 주었는지 설명해달라.**

김훈 선생의 『칼의 노래』『현의 노래』가 있다. 워낙 유명한 작가의 스테디셀러였기 때문에 처음에는 약간의 부담을 느꼈다. 기왕 좋은 타이틀이 내게 왔으니 정말 열심히 잘해내자는 욕심을 부렸다.

작가의 기존 이미지를 크게 벗어나지 않으면서도 책의 텍스트, 시대적 배경을 잘 나타내야 하는 건 기본이고 기존의 책과는 확실히 차별화된 디자인이 필요했다. 기존의 책은 농도가 짙고 어두운 유화 그림이 깔려 있어서 무겁고 진중한 느낌이 매우 강했다.

새롭게 개정 출간되는 만큼 색다른 방식으로 접근했다. 일단 그림 이미지를 쓰지 않는 방향으로 시작해서 작가와 텍스트의 무게감을 살려내는 데 집중했다. 정리하자면 작가와 이 글이 갖고 있는 기존의 클래식한 무게감을 유지하되 요즘 시대에 맞는 세련되고 모던한 분위기를 잘 녹여내는 작업에 집중했다. 구체적인 이미지를 쓰지 않는 것이 최우선이었다. 한국적이고 가볍거나 과하지 않은 느낌으로 이 커다란 이야기를 담아내는 것이 포인트였다. 잘못 접근하면 흔한 디자인으로 보일 수 있으니 책의 장정이나 제본, 후가공까지 책이 완성되어 실물로 나왔을 때의 모습을 끊임없이 머릿속에 그리며 작업했다.

최소한의 요소로 작품 느낌을 살리려면 종이와 후가공, 특히 어떤 종이를 쓸 것인가의 선택도 중요했다. 편집부와 제작부의 도움으로 다양한 종이에 여러 후가공을 시도해볼 수 있었다. 샘플 발주를 한 내가 헷갈릴 정도로 그 수가 많았다. 나 이외에 많은 디자이너들도 그렇겠지만 고심 끝에 발주한 샘플을 기다리는 시간은 설레고 궁금하고, 결과물을 받은 순간은 꼭 선물을 받은 것처럼 흥분된다. 그때의 경험이 좋아 지금도 그 샘플들을 간직하고 있다.

최종적으로 선택한 종이는 한국적인 결이 있는 종이였지만 마음에 드는 색이 없어서 인쇄에서 색을 입히기로 결정했다. 결 때문에 인쇄가 잘되지 않아 두 번 인쇄를 하고 그 위에 바니시 코팅을 하는 복잡한 과정을 거쳤다.

『칼의 노래』『현의 노래』는 세트이지만 각각 색깔과 후가공의 종류를 달리함으로써 각 작품이 담은 의미와 분위기가 독자들에게 잘 전달될 수 있도록 노력했다. 따로이면서도 두 권이 모였을 때 더 큰 힘이 생기는 디자인이 되도록 만들면서 나도 성장한 기분이었다.

'김용택의 섬진강 이야기' 시리즈는 여기저기 흩어져 있는 책들을 모아서 세트로 리디자인하는 작업이었다. 엄밀히 말하자면 스테디셀러는 아닐지 모르나, 대중적으로 잘 알려진 작가였고 여덟 권을 동시에 진행하는 작업이었다. 기존 책들에는 그 시대의 정서가 반영되어 있어서인지, 요즘 우리가 추구하는 스타일과는 조금 거리가 있어 보였다. 리디자인을 하는 이유도 거기에 있었다. '한국적'이라는 추상적인 말에 이런저런 설명을 덧붙이는 것이 조심스

■ 『칼의 노래』 A컷
■ ■ 『현의 노래』 A컷

■ '김용택의 섬진강 이야기' 시리즈 A컷

■ B컷

럽지만, 분명한 것은 '한국적' 정서를 디자인으로 구현하는 방식이 지금과 다르다는 것이 느껴졌다는 것이다. 편집자들이 90년대 초반에 출간된 책들만 보아도 문장과 언어 자체가 다르다고 이야기하는 것을 들은 적이 있는데, 북디자인도 예외는 없는 것 같다. 글이 갖고 있는 따뜻함을 잘 살려 기존 책들보다 더 풍부한 감성을 전달하고 동시에 세대를 아우르는 디자인을 하자는 것이 나의 디자인 콘셉트였다.

이 시리즈는 캘리그래피가 알맞겠다는 생각에 캘리그래피를 제목이자 메인 이미지로 만들자고 결정했다. 다른 이미지는 필요 없었다. 캘리그래피는 한국적인 정서가 가장 잘 드러나는 디자인 소재이면서 감성 또한 충만하기 때문이다. 총 여덟 권의 책을 리디자인해야 했기 때문에 존경하는 강병인 선생께 제목자 캘리그래피를 의뢰했고 각 권의 정서에 맞는 글씨를 써주셨다.

캘리그래피 제목자만으로도 감성은 충분히 전달되었지만 효과를 배가시키기 위해서는 종이 선택이 중요했다. 따뜻함이 느껴지면서 한국적인 종이를 발견했지만 단가가 너무 비쌌다. 그런데 다행히도 사용 허락이 떨어졌다. 종이의 색도 각 권의 느낌에 맞게 다르게 갔다. 겉표지에 구체적인 이미지가 들어가지 않는 대신 무선 커버 안의 속표지에는 각 권의 본문 사진을 넣어 섬진강 이야기를 좀더 드러내는 재미를 주었다. 이렇게 해서 여덟 권의 힘있는 시리즈가 완성되었다.

디자인 스튜디오, 인하우스 디자이너를 거쳐 현재 프리랜서 디자이너로 활동중이다. 작업 과정은 물론 결과물의 완성도나 스타일 면에서도 각각의 차이가 있을 것 같은데 구체적으로 비교해달라.

디자인 스튜디오와 인하우스 디자이너, 프리랜서로서 하는 작업은 모두 책 디자인이다. 하지만 질문처럼 작업 과정이나 결과물의 완성도, 스타일이 사뭇 다르다.

디자인 스튜디오는 클라이언트와 스튜디오 간의 작업, 즉 회사 대 회사로 일하기 때문에 인하우스 디자이너보다 책에 대한 커뮤니케이션이 자유롭지 못하다. 하지만 회사 내부에서는 그 어느 조직보다도 소통이 많고 자유로운 분위기다. 각자 맡은 일에 대한 정보와 디자인 자료를 공유할 뿐만 아니라, 서로 밀어주고 당겨주는 협업이 당연시돼 빠른 시간 안에 많은 일을 할 수 있다. 소통이 쉽기에 어떤 면에서 완성도는 더 높을 수 있다.

클라이언트와의 신뢰도는 개인보다는 그동안 디자인 스튜디오가 쌓아온 신뢰도라고 볼 수 있다. 디자인 스타일은 아트디렉팅을 하는 디자인 스튜디오 대표의 색이 묻어나는 경우도 있고 개인의 스타일이 도드라지는 경우도 있다. 작은 조직이라고 해서 모든 디자인이 아트디렉터에 의해서 결정되는 것은 아

니다. 개인의 스타일을 존중하며 일하는 것이 결국 다양한 결과물을 만들어내기 때문이다. 비슷한 맥락에서 대체로 클라이언트의 요구에도 유연한 편이다. 인하우스 디자이너는 클라이언트가 아닌 같은 회사 소속의 편집자와 일대일로 일하게 되므로 책에 대한 커뮤니케이션이 훨씬 자유롭고 잦다. 궁금한 점은 언제든지 상의할 수 있고 그러면서 자연스럽게 친분이 쌓이게 되는 경우가 많아서 편집자와 디자이너의 긴밀한 파트너십이 생기고 작업에 대한 집중도가 높아진다.

전반적으로 출판사의 디자인팀은 디자인 스튜디오보다 일하는 과정이나 관계 면에서 개인의 성향이 많이 반영된다. 조금 과장해서 말하자면 개개인이 알아서 일하는 회사도 있고 디자인 스튜디오처럼 책의 정보, 일정, 디자인 자료까지 모두 공유하는 회사도 있다. 물론 회사마다 차이는 있다. 그렇지만 어디서든 작업만큼은 개인의 손에서 시작되어 마무리되고 책임지게 되며 부서의 장은 개인의 스타일을 존중하는 경우가 많다.

그렇기 때문에 책의 완성도는 개인의 역량에 좌우된다고 생각한다. 자연스럽게 결과물에 디자이너 각자의 스타일이 도드라지고 보기만 해도 누가 디자인을 했는지 알 수 있는 경우도 많지만, 출판사 대표의 스타일에 맞춰야 하는 애석한 경우도 종종 있다.

프리랜서 디자이너는 1인 기업인 '나'와 클라이언트가 만나서 작업한다. 디자인 스튜디오와 인하우스 디자이너를 합쳐놓은 것이 형태가 프리랜서인 것

같다. 내가 디자인 스튜디오이면서 소속 디자이너인 셈이다.

담당 편집자와의 파트너십에 따라 인하우스 디자이너처럼 긴밀한 커뮤니케이션이 이뤄지기도 하고 정반대인 경우도 있다. 파트너십이 좋은 편집자와는 꼭 인하우스 디자이너로 일하는 것처럼 책에 대한 소통도 깊어지고 개인적으로 친분도 쌓이지만, 그렇지 못한 경우에는 일도 힘들어지고 집중도도 떨어진다. 어떤 조직이든 마찬가지지만 프리랜서 디자이너에게 클라이언트와 쌓는 신뢰는 매우 중요하다. 프리랜서 디자이너도 사람이기에 나를 신뢰하고 배려해주는 클라이언트와의 작업에 손길 한 번이라도 더 가는 게 인지상정이다.

프리랜서로 혼자 일하다보면 접할 수 있는 정보가 적어 항상 눈과 귀를 열어두어야 하고, 제작 사양부터 단가, 제작 과정, 인쇄까지 전반적으로 혼자 아울러야 한다는 점이 쉽지 않지만 한편으론 그 점이 매력이기도 하다. 오롯이 혼자 책임져야 하기 때문에 결과물의 과정과 퀄리티에 더욱 민감하게 집중하면서 조직에 속했을 때보다 나만의 스타일을 더 보여줄 수 있다.

물론 클라이언트의 스타일에 맞춰야 하는 경우도 있다. 때로는 디자인 스튜디오나 출판사 때보다 더 유연해야 하는 상황이 생기기도 한다. 가장 아쉬운 점이라면 제작 사양 면에서 인하우스 디자이너처럼 자유롭지 못하다는 점과 생활 수다가 줄었다는 것.

**다양한 경력을 거치며 많은 후배 디자이너들과 일해왔다.
작업에 관해 조언해줄 일도 많을 텐데, 북디자인에 이제
막 발을 딛는 후배들에게 꼭 일러주고 싶은 이야기를 해달라.**

먼저 북디자인이라는 직업과 작업에 대해 생각해보기를 바란다. 북디자인은
나무와 같다. 그리고 이 나무의 뿌리는 바로 '원고'이다. 북디자인은 원고를
이미지화해 독자에게 충실히 전달하면서도 보기 좋게 포장하는 작업이다.
뿌리에서 양분을 얻은 나뭇가지와 나뭇잎이 나무를 더 풍성하고 보기 좋게
만들듯이 북디자이너 역시 원고에서 뽑아낸 양분으로 풍성한 가지와 잎사귀
를 책에 선사한다. 그러나 뿌리가 약하면 나무가 병드는 것처럼 원고가 근간
이 되지 못한 디자인은 생명력이 약할 수밖에 없다. 결과적으로 좋은 북디자
인이란 '북디자인의 본질적인 의미에 얼마나 충실한가'가 관건이다. 그리고
좋은 북디자이너는 나무의 뿌리를 더 튼튼하게 하는 디자이너다. 그렇다고 심
미적 요소를 간과해서는 안 된다. 우리는 북디자이너이기 때문이다.
당신은 책을 디자인하는 북디자이너다. 좋은 북디자이너가 되기 위해 많이
생각하고 많이 보고 많이 경험하라! 책을 읽든 전시회를 가든 여행을 가든
무엇이든 근성을 가지고 많이 하라! 직접적인 경험이나 간접적인 경험 모두
'나'라는 사람을 더 단단하고 풍부하게 만든다. 예전에는 한 분야만 파고들면

된다는 생각도 했지만 평면적이면서 동시에 입체적인 성질을 갖고 있는 '책'
을 만드는 우리는 책처럼 평면적이고도 입체적인 사람이 되어야 한다.

모든 일이 그렇듯 경험을 하면서 겹겹이 쌓인 시간들은 그만큼의 가치가 있
다. 지금 곧바로 빛을 발하지 않아도 어느 순간 나만의 무기가 되어 상상하
고 펼치는 데 큰 힘이 될 것이다. 거기에 근성을 더한다면 진정 훌륭한 디자
이너가 될 수 있다. 경험을 통해 얻은 것들을 온전히 나의 것으로 만들기 위
해서는 근성이라는 놈이 꼭 필요하다. 우리가 모두 천재는 아니므로.

출판 시장의 상황이 좋지 않은 요즘, 아무쪼록 나무의 뿌리가 튼튼하게 자리
잡아 풍성한 나뭇가지와 나뭇잎을 만들고 독자에게서 많은 양분을 되받아
무성한 숲을 이루기를 바란다.

아, 한 가지 덧붙이자면 건강해라. 일도 사랑도 놀이도 건강하지 못하면 최
선을 다할 수가 없게 된다. 자기 몸과 마음에 대한 보살핌에 게으르지 말자.

'책'을 만드는 우리는 책처럼 평면적이고도 입체적인 사람이 되어야 한다.

작업이 안 될 때 스스로에게 하는 말 한마디
괜찮다 괜찮다 다 괜찮다. 더 힘든 일도 있었는데 뭐.

나에게는 없는데 다른 디자이너에게는 있는 것 같은 장점
친절하고 조곤조곤하게 말하지만 힘이 실리는 말하기. 책상 정리정돈 능력.

독자들은 무엇에 움직이고 반응할 것 같은가?
어떠한 접근 방식이든 한눈에 들어와야 한다.

내가 소화하지 못할 것이라 미리 판단하고 나에게 기회를 주지 않는 책의 장르 혹은 작가가 있다면?
문학이 고프다.

4, 5년 뒤 자신이 신인 북디자이너들에게 어떤 롤모델이 되어 있기를 바라는가?
하면 된다는 것을 보여주는 선배.

자주 사용하는 컬러
Black, M100+Y100+B10, Y100, Y100+M10~20, 팬톤 orange 021U, 팬톤 purple 등. 요즘은 한쪽에 치우치지 않으려 파스텔 류의 중간톤을 많이 시도하고 있다.

좋아하는 판형
사륙판 양장과 그 변형들.

가장 자주 쓰는 작업 툴
이제 태블릿 없이는 못 살겠다.

선호하는 분야
에세이, 산문, 소설 등을 포함한 문학과 인문 계열. 그 외에 출판사, 편집자와 마음이 잘 맞아 즐겁게 일할 수 있는 책들은 다 좋다.

수집하는 것이 있는가?
뽑기 레고.

지금껏 들었던 최악의 말 VS 최고의 말
"노처녀는 다 죽어야 돼."
"사랑합니다. 디자이너님."

자신만의 강박증이 있다면?
최종 파일에 대한 확인과 확인. 컴퓨터 휴지통의 장기 보관.

작업중 가장 고통스러운 순간은?
좋은 아이디어가 떠올라 작업에 들어갔는데 머릿속의 상상이 제대로 구현되지 않을 때.

디자이너로서 자신의 단점과 장점을 스스로 평가해보자
책상 정리 좀 하시지!
일정을 잘 지키는군!

작업해보고 싶은 책 혹은 출판사가 있다면?
탐나는 책들과 출판사가 너무 많아 열거하기 힘들다.

언제까지 북디자인을 할 생각인가? 평생 할 건가?
스스로 내 작업이 부끄럽지 않다고 느낄 때까지. 평생? 죽기 직전까지는 못할 것 같다. 또다른 삶도 있을 테니.

이
경
란

가을과 겨울이 공존하는 계절에 태어났다.

2008년에 계원조형예술대학 출판디자인과를 졸업하고,

그해 여름 문학동네에 입사했다.

5년간 북디자이너로 일하다가 2013년에 독립했다.

하루하루 크고 작은 일에 감사하며 살아가고 있다.

욕심도 많고 궁금한 것도 많지만, 한순간에 모든 것을 놓아버릴 줄 아는 삶을 꿈꾼다.

■ B컷

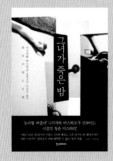

■ 「그녀가 죽은 밤」 A컷

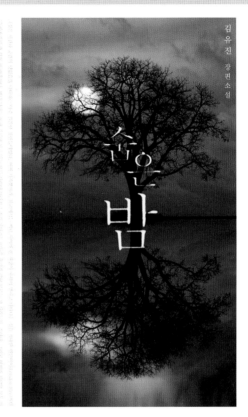

김유진 장편소설

숨은
밤

문학동네

■ B컷

■ 『숨은 밤』 A컷

■ B컷

■ 『해협의 빛』 A컷

■ B컷

■ 『아아 광주여, 우리나라의 십자가여』A컷

■ B컷

■ 『킹을 찾아라』 A컷

■ B컷

■ 「여름, 비지테이션 거리에서」 A컷

THE THING ABOUT LIFE IS THAT ONE DAY YOU'LL BE DEAD

우리는 언젠가 죽는다

데이비드 실즈 지음 | 김명남 옮김

문학동네

■ B컷

■ 「우리는 언젠가 죽는다」 A컷

이상은, London Voice

북노마드

■ B컷

■ 「이상은, London Voice」 A컷

■ B컷

■ 『얼굴 없는 나체들』 A컷

■ B컷

■ '스스키노 탐정' 시리즈 A컷

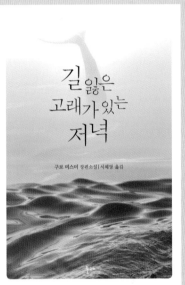

■ B컷

■ 『한심한 나는 하늘을 보았다』 A컷
■ ■ 『길 잃은 고래가 있는 저녁』 A컷

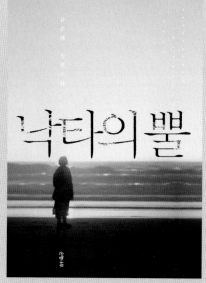

■ B컷

■ 『낙타의 뿔』 A컷

■ B컷

■ 『감시의 시대』 A컷

■ B컷

■ 「한 페이지에 죽음 하나」 A컷

당연하고
사소한 것들의 철학

마르틴 부르크하르트 지음 | 김희상 옮김

Eine Kleine
Gesschichte der
groBem Gedamken

■ B컷

■ 「당연하고 사소한 것들의 철학」 A컷

■ B컷

■ 『자연을 사랑한 화가 밀레』 A컷

■ B컷

■ 「질문의 책」A컷

어렸을 때부터 북디자이너가 되고 싶었는가?

중학생 때는 앨범 재킷 디자인하는 일을 하고 싶었다. 그 시절에 좋아했던 아티스트의 앨범 재킷에는 언제나 독특한 시도가 담긴 디자인이 많았다. 음악뿐 아니라 재킷에도 자신만의 색깔을 집어넣으며 다양한 시도로 대중들과 소통하려는 그 열정을 보면서 '나도 새로운 것을 꿈꾸고 만들어내는 디자이너가 되고 싶다'고 생각했다. 지금 생각해보면 무형의 감상들을 시각적인 결과물로 끌어내는 작업에 매료됐던 것 같다.

그렇게 중학교 때부터 막연하게 디자인이 하고 싶었는데 다른 친구들처럼 곧바로 대학에 가지는 않았다. 대신 아르바이트를 하면서 이십대 초반을 보냈다. 불안한 것투성이에 방황도 많이 했던 시기였다. 그때는 시간이 허공으로 날아가는 것 같은 기분이었는데, 지금은 오히려 그때의 경험들이 지금의 삶에 큰 재산이 되어 야금야금 기억을 꺼내 쓰게 된다. 낯선 사람을 만나는 데에 두려움이 없고 먼저 편하게 다가서는 성격이 된 건, 그때 많은 사람들과 만나고 부딪히는 일들을 했기 때문이다.

대부분의 사람들과는 조금 다르게 이십대를 시작했지만 앨범 재킷 디자인에 대한 욕심이 없어져서 그랬던 건 아니었다. 그러다 우연한 기회에 한국에 출

판디자인과가 있다는 것을 알았다. 책과 음악을 모두 좋아했기 때문에 북디자인과 재킷 디자인이 크게 다르지 않다고 생각했다. 두 매체의 닮은 점을 떠올리며 1년 동안 입시를 준비했다. 2005년에 스물다섯 살이었는데, 그때 수시 입학으로 대학에 합격했다. 인생이 새로 열린 기분이었다. 뒤늦게 시작한 공부였지만 하고 싶은 일이 뚜렷했기 때문에 몰입하는 순간이 고되지 않았다. 대학에서는 아티스트 북, 판화, 사진 등을 배우며 학교에서 제공하는 다양한 지원을 마음껏 누렸다. 런던 아트페어, 코엑스 북아트페어, 메일아트 공모전 등 아티스트 북으로 여러 가지 행사에 참여하기도 했다. 덕분에 책에 대한 애정 또한 더욱 깊어져갔다.

대학을 졸업한 후 가고 싶은 출판사들을 연구하며 포트폴리오를 만들었다. 북디자이너니까 포트폴리오도 책처럼 생겼으면 좋겠다는 생각이 들어서 포트폴리오를 만드는 데 꽤 많은 공을 들였다. 그렇게 몇몇 회사에서 면접을 보자는 메일을 받았고 정말로 북디자이너가 됐다.

지나고 보니 나의 이십대가 통째로 북디자이너로 살아가는 데에 밑거름이 됐다. 작은 경험 하나까지 시시콜콜 다 기억하면서 즐겁게 마음에 넣어두는 이유가 여기에 있는 것 같다.

시원시원하고 심플한 북유럽 스타일 가구가 생각나는 표지
디자인이 많다. 온라인 서점이 비약적으로 발전하고 섬네일
이미지가 중요해지면서 심플한 표지가 대세인 가운데,
유행보다 앞서 심플한 스타일을 작업해온 셈이다.
업계 입문 초반에 이런 표지에 대해 주변 반응은 어땠나.

2006년에 졸업을 앞두고 마지막 학기에 휴학을 했다. 그리고 6개월간 무작
정 살아보자는 생각으로 뉴욕에 갔다. 영어 실력이 부족해서 서점에서든 미
술관에서든 눈에 보이는 모든 이미지들이 함축적인 언어로 다가왔다. 스스로
에게 설명해줄 수 없는 언어 대신, 이미지로 세상과 소통하는 시간을 보냈다.
한국에 돌아오자마자 졸업 작품을 준비했다. 문학 텍스트를 작업해보고 싶
어서 조세희 작가의 『난장이가 쏘아올린 작은 공』을 골랐다. 그때 텍스트의
목소리와 감성을 함축적인 이미지와 타이포로 담아내는 작업에 큰 재미를
느꼈다.
학창 시절에는 다소 복잡한 콜라주 작업을 많이 했다. 회사에 입사한 지 얼
마 되지 않았을 때까지, 그러니까 학교에서 해온 작업 습관이 아직 몸에 많
이 남아 있던 때까지, 그런 식의 작업들을 많이 했다. 여러 시행착오를 겪고
혼자 고민을 많이 해보면서 한 권의 텍스트를 하나의 이미지로 담아내는 작

업에 점점 욕심이 났다.

그 시절 좋아하던 외국 출판사의 북디자인을 보면 심플한 스타일이 많았다. 서점에서 외서들을 보면 텍스트를 모두 이해할 수 없으니 책에 든 글자와 그림들을 통째로 이미지화해서 이해하는 습관을 들였다. 그리고 그 책이 어떤 책인지 추측해보는 데에 재미를 붙였다. 그러다보니 그 책이 담은 진짜 의미와 내가 추측한 것들이 딱 맞아떨어지는 재미도 간간이 맛보곤 했다.

내가 신입 디자이너였을 때, 우리나라 출판계에는 이미지에 텍스트만 장식 없이 넣는 작업을 성의 없는 디자인이라고 여기는 풍토가 있었다. 실제로 몇 날 며칠 걸려 텍스트에 적합하다고 느껴지는 이미지를 찾아 제목과 저자 이름을 넣어 디자인을 완성해도 승인받기가 어렵던 때였다. 서체를 다듬어 사용하거나 장식을 넣어 화려하게 만든 디자인이 잘된 디자인이라는 이야기를 많이 들었다.

그러던 중 프랑스 작가 미셸 우엘벡의 『지도와 영토』를 작업하게 됐다. 작가의 텍스트는 다소 어려웠지만 프랑스 소설 특유의 분위기와 냉소가 담겨 있어서 좋았다. 처음에는 편집자의 이야기를 충분히 듣고 작품에 나오는 공항 장면에 관한 의미를 이해했다. 그리고 그 부분의 텍스트가 완전히 머릿속에 각인이 될 때까지 반복해서 읽었다. 그 순간의 정서를 표지에 담아내고 싶었기 때문이었다.

■ B컷

■ 「지도와 영토」 A컷

그리고 고민 끝에 내가 떠올린 작품 속 공항의 이미지를 찾아 제목을 깔끔하게 얹은 작업물을 만들었다. 편집부 내부에서는 좋은 반응을 얻었는데, 사장님께 승인받지는 못했다. 결국 재시안 작업을 해야 했다.

새로운 시안 작업을 하면서도 계속 사장님을 설득했다. 결국 편집부가 지원을 해주어 우리가 가장 좋다고 생각했던 '그' 시안이 책으로 나오게 됐다. 내 의견을 관철시킨 결과물로 좋은 평을 듣게 된 소중한 경험이었다. 무엇보다 함께 진행했던 편집부에서 책과 잘 맞는 디자인이라는 평을 해주어서 더욱 용기를 얻었다.

또 하나를 꼽자면 『호프만의 허기』다. 『호프만의 허기』는 인간의 채워지지 않는 욕망과 허기를 통한 철학적 사유를 담은 소설이다. 한국 독자들에게는 다소 낯선 느낌이 있을 것 같다. 좋아하는 작가 밀란 쿤데라의 작품이 연상되는, 철학적이고 정치적인 사유가 많은 책이었다. 게다가 절판된 뒤 독자들의 요청으로 재출간되는 책이었던 터라 디자이너로서 좋은 결과물을 내고 싶은 마음이 컸다.

문체와 작품 전체의 흐름에서 느껴지는 건조함과 냉철함, 그리고 주인공의 끝없는 허무와 식욕을 하나의 이미지로 표현하고 싶었다. 처음에는 비어 있는 냉장고를 떠올렸다. 그 이미지를 시작으로 생각이 꼬리에 꼬리를 물면서 머릿속에서 확장됐는데, 엎질러진 액체 이미지가 번뜩 떠올랐다. 그리고 채

워지지 않고 채울 수도 없는 욕망과 지나가버린 시간을 함축할 수 있는 이미지를 구체화하다보니 우유가 엎질러진 이미지를 고르게 됐다. 작품 구성이 다소 복잡한 것을 장점이라고 느꼈기 때문에 그 플롯 하나하나의 매력이 생생하게 독자들에게 전달되게끔 시각적으로 잘 담아내고 싶었다.

이외에도 터져버린 과일, 비어 있는 냉장고, 호프만의 은수저 등으로 시안을 진행했는데 담당 편집자와 편집부 모두 지금의 A컷을 선택했다. 덕분에 사장님의 반대에도 불구하고 책으로 출간될 수 있었다. 개인적으로는 찢어진 통조림이 있는 B컷의 이미지와 레이아웃도 마음에 들었지만, 지금의 A컷 역시 좋아하는 시안이었기에 만족했다. 이 책은 내 작업 중에서 특히 좋은 디자인으로 회자되는 표지이기도 하다. 책의 내용과 느낌을 잘 담았다는 평은 그동안 들어본 칭찬 중에 가장 나를 기쁘게 하는 말이었다.

엘릭시르 출판사의 『레벨 26』은 장르소설이다. 평소에 범죄수사를 소재로 한 미국 드라마를 즐겨 보는데, 마침 장르물 디자인 제안이 들어왔다. 이 책은 범죄자의 최고 등급인 '레벨 26'에 해당하는 살인마에 대한 이야기다. 너무 잔인하고 끔찍해서 텍스트를 끝까지 볼 수 없을 정도였다.

작업을 시작할 무렵, 미국에서 드라마로 각색되어 드라마 트레일러 영상과 책에 관한 자료들을 최대한 많이 찾아볼 수 있었다. 이 범죄자의 특징은 증거를 남기지 않기 위해 라텍스 재질의 특수복을 입는다는 것이었는데, 트레

■ B컷

■ 「호프만의 허기」 A컷

일러를 보면서 좀더 구체적인 형상을 구상할 수 있었다. 하얀색 라텍스 슈트를 입은 잔인한 살인마의 모습을 그림으로 그려보다가 우연히 딱 맞는 느낌의 이미지를 찾게 되어서 약간의 변형을 주었다. 그리고 살인자의 끔찍함을 보여주기 위해 날카로운 칼과 흐르는 피 한 방울을 합성해 넣었다. 독자들에게 깊은 인상을 남길 수 있는 이미지가 탄생해서 만족스러웠다.

그 시절 출판계의 표지 흐름을 생각하면 채택되기 어려운 디자인이었지만, 내 마음에 꼭 드는 작업이어서 편집자에게 넌지시 어필하기도 했다. 출판사 쪽에서도 그 시안을 마음에 들어 한 덕분에 아주 기쁜 마음으로 작업을 마무리할 수 있었다.

훗날 이 책을 번역한 역자는, 그동안 번역한 책들 중 표지가 가장 섬뜩하다는 이야기를 해주어서 나 혼자 뿌듯했던 기억도 있다.

■ 『레벨 26』 A컷

그때는 통과되지 못했으나 지금 꺼내놓으면 환영받을 만한 B컷이 있을 것 같다. 가장 아쉬웠던 B컷과 작업 배경을 소개해달라.

『다뉴브』는 조금은 생소한 인문에세이라는 분야의 책이다. 에세이라고는 하지만 다소 딱딱한 느낌의 글인데, 작가가 다뉴브 강을 따라 여행하면서 인문학적 관점으로 써내려간 글이다. 인문서도 아니고 그렇다고 감성적인 에세이라고 하기에는 애매한 그 중간 어디쯤에 있는 원고이기에 장르에 구애받지 않는 디자인을 해보고 싶었다.

다뉴브 강의 지도를 찾아보고 작가의 행보를 읽는 동안, 심플하게 작가의 여정을 표지에 보여주면 어떨까 생각했다. 바탕에 지도를 그리고 깔끔하게 다뉴브 강만 후가공으로 표시하는 디자인이었는데 너무 딱딱하다는 이유로 재시안 요청을 받았다. 에세이의 성격을 보여줄 수 있도록 사진을 써보자는 편집부의 의견을 참고해 사진과 제목 텍스트를 적절하게 배합해서 만든 표지가 최종 결정을 받았다.

최종으로 결정된 지금의 A컷도 물론 좋지만 요즘의 북디자인 경향을 고려하면 그 시절 채택되지 못한 B컷으로 출간해도 좋을 것 같다는 생각이 든다.

■ B컷

■ 「다뉴브」 A컷

출간 후 아쉬움이 남는 책도 있다. 고종석 선생의 『해피 패밀리』라는 장편소설이다. 이 소설은 현대 사회의 가족 구성원에 대한 근본적인 회의와 위악을 역설적으로 담은 작품이다.

원고를 읽는 내내 공허한 공간인 거실, 영혼 없는 가족들의 관계, 거기에서 오는 비릿함을 떠올렸다. 그래서 최대한 장식 없이 건조하고 차가운 이미지에 작은 포인트만 주는 심플한 시안을 진행했다.

실제 소설에서도 등장하는 생선의 이미지, 아무도 살지 않는 것 같은 텅 빈 거실, 긴장감이 흐르는 계단 등 대부분 비슷한 분위기의 시안이었지만 그중에서도 더 마음을 쓴 것은 생선 이미지의 시안이었다.

그러나 최종 결정은 그 시안이 아닌 지금의 A컷이 채택되었다. 출판사와 작가가 만족했기 때문에 나는 좀더 가벼운 마음으로 작업을 마무리했다.

그런데 책이 출간되고 나서 디자인에 대한 좋지 않은 평가가 SNS에 올라왔다는 사실을 나중에 알았다. SNS상에서 유명인이 표지에 대한 아쉬움을 노골적으로 드러내어 화제가 됐던 것이다. 저자 역시 SNS상에서 유명한 분이었기에 그 글은 더욱 빠르게 퍼져나갔다. 만약 그때의 B컷이 표지로 출간됐다면 그 유명인의 반응은 어땠을지 자못 궁금하기도 하다.

■ B컷

■ 「해피 패밀리」 A컷

북디자인은 편집자와의 협업이 전제된 작업이다.
신뢰가 있으면 쉽게 합의점에 도달하지만 때로는 나이가
어리다는 이유만으로 디자이너의 의견을 관철하기
어렵기도 하다. 일러스트레이터와의 협업 역시 빈번하다.
편집자, 일러스트레이터와 소통하며 작업한 책 중에
가장 인상적이었던 경험을 소개해달라.

인하우스 디자이너였을 때는 체감하지 못했던 부분이 '나이'다. 다른 선배 디자이너들에 비해 독립 시기가 이른 편이고, 목소리와 외모 면에서 제 나이보다 어리게 느껴지기 때문에 프리랜서로서는 불리한 부분이 있기는 하다. 전화 통화만 하다가 실제로 미팅을 하면 생각보다 어려서 놀랐다고 하는 분들도 간혹 있다.

언젠가는 인쇄소의 문제로 색깔이 잘못 나온 적이 있다. 그때 나의 경력과 나이가 문제의 원인으로 거론되는 분위기를 느꼈다. 실제로 그런 요소들이 문제의 원인은 아니었는데도 자연스럽게 분위기가 흘러가는 게 억울해서 더 잘해야겠다는 오기가 생겼다.

또 한번은 출판사 대표에게 내 의견을 강하게 제시했다가 어린 나이에 독립해서 일할 줄 모른다는 훈계를 듣기도 했다. 내 나이와 경력과는 전혀 상관

The univers versus Alex Woods

게빈 익스텐스 장편소설 + 이경아 옮김

책세상

■ B컷

없이 출판사측이 막무가내로 밀어붙여서 문제가 발생한 것이었는데도 어쩐지 모든 원인이 내게 돌아오는 것이 서글펐다.

하지만 나이가 어려서 좋은 점도 많다. 함께 작업하는 편집자들이 또래인 경우에는 정말 함께 일한다는 기분으로 작업할 수 있기 때문에 중간에 어려운 상황들이 생겨도 서로 위로하고 다독이며 함께 헤쳐나간다. 한쪽의 의견을 맞추거나 부탁하는 입장이 아니라, 함께 해결해나가는 파트너십이 자연스럽게 생기는 것이다. 새로운 작업에 대한 거부감이 거의 없는 것도 나이 덕분인 것 같다. 재킷 디자인, 브로슈어, 포스터 등 재미있을 것 같은 일에는 일단 뛰어드는 편이다. 이런 과정에서 새로운 사람을 만나는 건 굉장히 흥미롭다. 최근에는 평소에 눈여겨보았던 그래픽 디자이너이자 일러스트레이터와 함께 협업하여 작업을 진행하게 됐다. 『우주 VS 알렉스 우즈』라는 책이다. 우주에서 날아온 행성을 맞은 소년과 괴짜 할아버지의 꽤 멋지고 감동적인 우정을 다룬 이야기다. 원고를 읽으며 위트 있으면서 그래픽적인 일러스트가 어울릴 것 같다는 느낌이 들었다. 때마침 작업이 마음에 들어서 SNS로 친구가 된 작가가 생각났다. 그 작가의 평소 스타일과는 조금 다르지만 작업 방식을 봤을 때 가능할 것 같다는 판단이 들어서 바로 연락을 취했다.

고맙게도 작가는 흔쾌히 일을 맡아주었다. 원고를 읽고 떠올린 장면을 설명하며 원하는 스타일의 예시를 제안했는데 디자이너의 의도를 금방 파악하고

■ 「우주 VS 알렉스 우즈」 A컷

작업에 돌입했다. 다행히 출판사에서도 디자이너의 판단에 맡기겠다며 믿어주어서 신속하게 작업이 진행됐다. 결과물 또한 굉장히 만족스럽게 나왔다.

출판계는 일러스트 스타일에 대해서도 보수적인 시각을 갖고 있는 편이다. 그래서인지 기존에 책 작업을 해본 작가와 진행하려고 하는 경향이 강하다. 『우주 VS 알렉스 우즈』를 같이 작업한 작가는 북커버 일러스트 경험은 없었지만, 출판계의 작업 방식을 어느 정도 이해하고 있었다. 뿐만 아니라 디자이너의 고충을 이해하고 디자이너의 언어를 금세 알아차리는 사람이었다. 그 덕분에 좋은 결과물을 얻을 수 있었다. 또래여서 더욱 호흡이 잘 맞았던 건 물론이다.

소통이 잘되고 손발도 잘 맞는 신인 작가를 직접 발굴하고 함께 고민해서 새로운 스타일의 표지 일러스트를 만들었다는 뿌듯함을 느낄 수 있었던 작업이었다. 앞으로도 여러 분야의 또래 작가들과 즐거운 협업을 경험할 수 있었으면 좋겠다.

표지를 완성시키는 요소 중 '종이'나 '후가공'은 추가 비용이 들기 때문에 항상 허락되는 선택지가 아니다. 이런 선택지를 마음껏 쓰며 작업해본 경험이 있는가. 디자이너의 상상력을 한껏 발휘할 수 있었던 작업에 대해 종이, 후가공 등을 포함해서 디자인 의도와 과정, 결과물까지 구체적으로 설명해달라.

인하우스 디자이너였던 시절에는 회사가 외주 디자이너들에게만 관대하다고 생각했고 그 부분이 불만이었다. 새로운 시도나 후가공은 외주 디자이너가 하고 싶어하면 가능하고 내부 디자이너가 요청하면 거부하는 것이라고 믿었다. 그런데 독립을 하고 외주 디자이너의 입장이 되어보니, 내가 생각한 것과 달랐다. 오히려 외주 디자이너로서 후가공이 가능한 회사를 만나는 것은 굉장히 드문 일인 것 같다. 여러 가지 후가공에 어느 정도 관대하더라도 나의 디자인 콘셉트와 그 후가공이 꼭 맞아떨어진다는 주장을 관철시키기 위해서는 몇 배의 노력이 필요하다는 것을 체험했다. 독립하고 1년 반이 지나는 동안 후가공을 마음껏 진행할 수 있었던 클라이언트는 딱 두 곳이었다.

『탐정 매뉴얼』은 처음 텍스트를 읽고 영감이 떠오른 부분을 편집자와 이야기했다. 회의를 통해 디자인과 후가공으로 그 모습을 구현해보기로 합의했

■ 『탐정 매뉴얼』 A컷

다. 처음부터 후가공이 빠질 수 없는 콘셉트를 가진 디자인이 된 것이다. 그렇기에 하나하나 당위성을 가지고 작업을 진행해야 했다.

탐정 회사의 건물을 책의 형태로 구현해보겠다는 다소 복잡한 작업이었다. 분명한 콘셉트가 있었으므로 별도의 시안이 없이 바로 건물을 구현하는 작업에 에너지를 쏟았다. 여러 가지 종이에 인쇄 교정과 실크스크린 교정도 해보고 타공까지 해야 하는 작업이기에 오차 범위에 대한 계산도 잘해야 했다. 그 과정에서 편집자는 출판사 내부에서 조율을 하느라 고생했고, 나 역시 찾아오기 힘든 기회를 잘 살리고 싶어서 수많은 선배들에게 조언을 구하고 후가공 교정을 네 번이나 봤다. 몇 번의 시행착오 끝에 처음 의도한 대로 책이 나왔다. 디자인에 대한 외부의 반응도 좋은 편이어서 정말 뿌듯했다.

독립하면서 생긴 작은 습관이 있다면, 가끔 인하우스 디자이너들을 만났을 때 하는 당부가 하나 늘었다는 것이다. 회사에 소속되어 있을 때 여러 종이를 써보고 후가공도 많이 해볼 것을 권하고 있다. 후가공과 종이야말로 경험이 중요하기 때문이다. 예상 가능한 기술과 요령이 늘어날수록 좋은 기회가 찾아왔을 때 잘 사용할 수 있다.

인하우스 디자이너로 근무할 당시 종이와 후가공만으로 그 책의 성격을 보여주기 위한 시도를 한 적이 있다. 달 출판사의 『맛있는 빵집』이라는 에세이가 그것인데, 전국에 유명하고 맛있는 빵집들을 인터뷰한 내용을 담은 책이다.

■ 『맛있는 빵집』 A컷

각 빵집의 역사와 대표 메뉴, 그 빵의 식감과 맛에 대한 묘사가 훌륭해서 한 번도 먹어본 적 없는 빵들을 먹지 않으면 잠이 안 올 것 같은 고통에 시달려야 했다.

글만으로도 충분히 재미가 있었기에 나는 여기에 디자인으로 힘을 보태고 싶었다. 그래서 사람들이 가지고 있는 빵집의 이미지와 빵에 대한 추억이 무엇일지 생각하기 시작했다. 그러다 빵을 감싸는 유산지 느낌이 떠올랐다. 책 표지는 빵의 느낌이 나는 크래프트지를 쓰기로 했다. 책을 감싸는 높은 띠지는 유산지의 느낌에 가까운 종이를 선택했다. 이렇게 책의 꼴 자체를 빵과 그 빵을 감싸는 유산지의 느낌으로 작업해봤다. 거기에 베이커리에서 느껴지는 유럽풍의 패턴을 금별색으로 실크 인쇄를 해서 디테일을 살렸다.

전체적인 디자인은 심플하지만 종이와 후가공으로 책의 성격을 표현한 첫 번째 경험이었다. 새로운 시도를 흥미로워하며 적극적으로 함께 고민해준 편집부와 제작부의 도움이 있었기에 가능한 작업이었다.

요즘은 워낙 여러 가지 화려한 후가공 작업들이 많지만, 그 책이 출간되던 당시에는 그 정도 공정도 상당히 까다롭게 받아들여졌던 것으로 기억한다. 지금도 내 서랍에는 그때의 교정지가 그대로 보관되어 있다. 그러나 아쉽게도 이후 그 종이, 아이스 앤드류는 아직까지 다시 써볼 기회가 없다.

**북디자인 외의 작업들 중에 재미있게 한 작업이 있으면
소개해달라. 가끔 다른 작업을 한다는 것이 디자이너에게
어떤 영향을 주는지, 북디자인과 비교해서 작업 과정의 차이,
장점과 단점에 대해서도 들려달라.**

앞에서 잠깐 언급했지만 어릴 적 나의 꿈은 앨범 재킷 디자이너였다. 북디자이너가 되어서도 그 꿈을 여전히 간직하고 있었기 때문에 사람들에게 종종 이야기하곤 했다. 덕분에 가끔씩 앨범 재킷 디자인 의뢰가 들어오곤 한다.

출판사에 입사한 지 얼마 지나지 않아『당신의 조각들』이라는 단편소설집의 본문 디자인을 담당했다. 소설에 등장하는 배경이 모두 뉴욕이었는데, 뉴욕에서 지냈던 시절의 사진으로도 함께 참여하게 되었다. 그리고 그 인연으로 에픽하이의 북앨범 〈맵 더 소울〉을 작업할 기회가 주어졌다.
앨범을 책의 형식으로 만들겠다는 기획이었는데, 마침 북디자인을 하고 있는 나에게는 아주 좋은 기회였다. 미팅을 갖고 디자인 기획부터 시작해 전체적인 책의 꼴에 대한 의견을 나누었다. 앨범을 만들어가는 과정과 에픽하이의 일상을 팬들과 공유하고 싶다는 아티스트의 바람이 담긴 기획이었다. 그래서 실제로 회의 때마다 간간이 멤버들의 모습을 사진으로 찍어서 함께 수

■ 〈맵 더 소울〉 A컷

록하기도 했다. 책의 형태이지만 재킷의 성격을 띠었기 때문에 디자인에서
도 여러모로 자유로웠다. 서로 전혀 다른 느낌의 페이지를 넣기도 하고 다양
한 구성요소를 총동원해 작업했다.

실제로 책 작업을 할 때는 디자이너가 작가와 직접 소통하는 경우가 드물다.
그런데 앨범 재킷 작업을 할 때에는 디자이너와 아티스트가 직접 소통하는
경우가 많다. 함께 머리를 맞대고 고민하며 문제를 해결하는 과정이 무척 즐
거웠고, 결과물이 나온 후에도 애착이 가는 작업이었다.

여담으로 어느 날 우연히 어떤 음악을 듣고 반해버려서 팬이 되었는데, 뒤늦
게 그 음악인이 〈맵 더 소울〉을 함께 작업했던 MYK(솔튼페이퍼)라는 사실을
알았다. 아직도 그의 음악을 들을 때마다 '그때 한마디라도 더 붙여볼걸……'
하고 뒤늦은 후회를 한다. 더 신기한 건 MYK의 앨범 제작자는 내가 디자인
을 하겠다고 마음먹은 시작점이 되었던 바로 그 주인공이었다는 사실.

한번은 '바드'라는 아이리시 그룹의 앨범을 디자인할 기회가 있었다. 첫 회의
를 하고 샘플 음원을 들었을 때 청량하고 맑은 아일랜드의 바람을 맞고 있는
듯한 기분이 들었다. 아티스트가 아일랜드에 다녀온 사진들과 자료들을 보
내주었는데, 내지에는 아일랜드의 분위기를 보여줄 수 있는 사진을 넣으면
되지만 재킷은 좀 다르게 접근해야겠다고 생각했다.

아일랜드가 우리나라에 많이 알려진 나라는 아니기에 자칫 눈에 띄지 않을 수

■ 〈Road To Road〉 A컷

도 있는 풍경 사진이나 느낌보다는 아일랜드 전통 문양이나 타일이 오히려 강한 인상을 남길 것이라고 생각했다. 그리고 바로 손으로 그린 문양의 타일들을 찾았다. 결국 앨범 재킷과 CD는 타일 문양으로 이국적인 느낌을 주고, 내지에는 어딘지 쓸쓸하면서도 아름다운 아일랜드의 풍경 사진을 담았다. 밴드 측에서도 디자인 콘셉트에 동의해주어 앨범 작업뿐만 아니라 공연 포스터, 티켓까지 일관적인 콘셉트로 작업을 진행했다.

앨범 재킷 디자인은 북디자인과는 또 다르게 신경써야 하는 프로세스가 있다. CD는 따로 제작해야 하기 때문에 일러스트 파일로 따로 만들어서 보내야 한다. 커버도 케이스의 종류와 제작 사양에 맞게 디자이너가 조정해야 한다. 많은 정보가 들어 있어서 이름과 악기를 하나하나 다시 확인해야 하지만 전문 편집자 역할을 하는 사람이 없을 때가 많기 때문에 디자이너의 꼼꼼함이 더욱 필요한 작업이다.

형태가 없는 음악이 가진 느낌과 음악인의 스타일을 담아야 하는 재킷 디자인은 텍스트를 읽고 내용과 정서에 맞춰 작업하는 북디자인에 비해 디자이너 개인의 역량과 경험, 그리고 음악적 감성이 많이 요구되는 분야이다.

그렇기에 디자이너의 감성과 작업 스타일을 담아내기에 더 넓은 가능성을 가진 작업이라고 생각한다.

**사내에서 겪는 여러 가지 문제나 시안에 대한 평가 등
어려움에 봉착했을 때, 적극적이고 구체적인 조언을 해주거나
해결해준 선배 디자이너가 있었나. 있다면 어떤 도움을 받았나.**

디자인 작업 자체에 대해 언급하는 일은 디자이너들끼리도 서로 조심스러워한다. 그만큼 예민한 부분이기 때문에 누군가에게 조언을 하는 일은 쉽지 않다. 그래도 규모가 큰 회사에 다닌 덕분에 선배들의 좋은 작업들을 어깨너머로 많이 볼 수 있는 행운을 누렸다. 또한 여러 명의 편집자와 함께 일하니 편집자와 소통하는 방법부터 책의 성격이나 분위기에 따라 발상을 어떻게 해야 하는지에 대한 조언까지, 일을 진행하는 프로세스에 대한 노하우를 배운 점이 큰 힘이 됐다.

디자인의 기술적인 면을 하나하나 가르쳐주거나 물려줄 수는 없지만 작업 진행과 여러 가지 상황에 대처하는 방법은 경험 없이는 들을 수 없기에 더욱 중요하게 느껴진다. 그리고 그런 조언이라면 경력에 상관없이 언제나 적극적으로 들어야 하는 부분이라고 생각한다.

프리랜서로 독립하고 나서도 여전히 많이 물어보고 조언을 듣는다. 그럴 때마다 먼저 이 길을 걷고 있는 선배들의 조언이 값지고, 그들의 존재가 감사하게 느껴진다.

언젠가 스스로 내 한계를 느끼고 있던 때가 있었다. 그럼에도 불구하고 나만의 틀에서 벗어나지 못하고 허우적대고 있었는데, 객관적인 눈으로 내게 여러 조언을 해주어서 내가 새로운 발상을 할 수 있도록 생각을 잡아준 선배가 기억에 남는다. 결과물에 직접적으로 개입하지 않으면서, 이미지에 대한 자신만의 감성을 끌어내도록 조언해주던 선배 덕분에 스스로의 관점에 자신감이 생기기도 했다.

하지만 어떤 일이든 아쉬운 점이 있다. 북디자인은 프로세스 자체가 폐쇄적이다. 때문에 디자이너 간의 소통이 많지 않다. 또래 디자이너나 선배들과 디자인에 대한 의견을 나누거나 프로세스에 대한 이야기는 종종 했지만, 우리가 만들고 있는 '책'에 대한 생각을 나눌 기회는 많지 않았다. 여러 정서를 담은 텍스트와 책만의 물성에 대한 이야기로 나와 소통하는 사람들은 주로 선배 편집자였다. 종종 책을 좋아하는 친구가 함께하기도 했다.

북디자이너에게 있어서 디자인으로 구현하는 기술만큼이나 중요한 것이 텍스트에 관한 경험과 사유라고 생각한다. 나는 그 부분에서 스스로 부족하다고 느꼈다. 모르는 것들은 사회에 나오면 자연히 배울 거라 기대했지만 현실은 조금 달랐다. 언제나 마감에 쫓기고 책 외에도 광고 작업 등 잡무가 많았다. 오히려 책을 읽는 물리적인 시간은 늘 모자랐고 텍스트의 정서와는 점점 거리가 멀어졌다. 책을 만들며 책과 멀어지는 아이러니. 사정이 그렇다보니

책에 대한 이야기는 많이 나눌 수가 없게 됐다.

최근에 북디자인을 시작한 후배가 생겼다. 그 친구가 북디자인을 하고 싶다고 한 순간부터 항상 어떤 책을 좋아하는지, 무슨 책을 읽는지, 요즘 진행하는 원고는 무엇인지 등의 질문을 많이 하는 편이다.

후배들을 보면 디자인적인 기술은 점점 좋아지고 있다는 인상을 많이 받는다. 하지만 책에 대한 이해는 점점 소홀해지는 것 같아 안타깝다.

텍스트를 해석하는 자기만의 방식과 태도가 결국 디자인 스타일을 만드는 큰 바탕이 된다고 믿는다. 나 역시도 앞으로 더 많이 읽고 고민해야 하는 부분이다. 이 점을 북디자인을 시작하는 학생들과 후배들이 꼭 기억해주면 좋겠다.

미술대학에서 '북디자인 전공'을 한 후 업계로 진출한 지
십여 년이 채 안 됐다. 북디자인 전공자로서 현장에서 느끼는
장점과 아쉬운 점이 있다면 어떤 면이 있는가.
또한 이제 막 북디자인을 전공하고 사회로 나오는 후배들에게
조언을 부탁한다.

대한민국에 출판디자인과가 있다는 사실을 처음 알았을 때의 반가움이 지금
도 생생하다. 내가 좋아하는 분야만 집중해서 공부할 수 있다는 사실에 다른
디자인 대학은 알아보지도 않고 오직 한 군데에만 원서를 넣었다. 입학하기
어려울 것이라는 막연한 부담감에 수시 입학 준비를 무식하게 많이 했다. 수
시 면접을 본 날 학과장님이 그런 나를 알아보고는 그 자리에서 "너는 꼭 뽑
겠다"고 했을 정도였다.
그런데 막상 입학하고 보니 현실은 내가 상상한 것과 달랐다. 내 환상이 얼
마나 컸는지 깨닫는 데는 그리 오래 걸리지 않았다. 그 시절 '출판디자인과'
에는 북디자인이 하고 싶어서가 아니라 그냥 성적에 맞춰 온 학생들이 대부
분이었다. 책 자체에 관심 있는 학생도 많지 않았다. 먼저 졸업한 선배들 중
에서 딱히 출판계에서 디자이너로 일하는 사람도 적었다. 심지어 교수님들
의 출판 경험 역시 내가 상상했던 것보다는 많지 않았다. 2년제라는 이유로

교수님들은 이 학과를 졸업한 학생들이 곧바로 출판사에 취직해서 북디자인을 할 수 있을 것이라고는 생각하지 않았다. 4년제 대학 졸업자가 아니면 출판사에서 뽑지 않는다는 것이 이유였다.

그런 분위기는 학생들에게 많은 영향을 끼쳤다. 다들 전공은 북디자인이었지만, 자기 작업을 하는 와중에도 디자인 회사에 채용 공고는 어떻게 되는지를 알아보았고, 그에 맞는 포트폴리오를 만들었다. 단지 내가 함께 공부하는 사람들보다 북디자인에 열의가 조금 더 있다는 이유로 그들에게 쓴소리를 할 수는 없었지만, 시작도 전에 다른 방향을 보아야 하는 분위기에 나는 되레 서운해지곤 했다.

언젠가 수업 시간에 한 교수님이 학생들에게 이렇게 말했다.

"너희는 졸업하고 출판사에 절대 바로 입사할 수 없어. 졸업하고 편입을 해서 4년제를 나오든지 디자인 회사에서 3~5년은 경험을 쌓든지 해도 출판사에서 뽑아줄까 말까 해."

나는 그 말을 듣고 절망에 가까운 기분이 들었다.

교수님들은 학생들이 작업하는 방향도 실용서 위주가 되길 원했다. 내가 졸업 작품을 준비하면서 『난장이가 쏘아올린 작은 공』을 만들겠다고 했을 때, 교수님들의 반응은 시큰둥했다. 차라리 크게 반대했더라면 열의를 갖고 설득시킬 투지도 있지만, 교수님들은 반대든 찬성이든 어떤 쪽에도 열정적이

지 않았다. 무관심 아닌 무관심에 기운이 짓눌리는 것 같았다. 교수님 한 분만이 내게 적극적으로 잘해볼 것을 응원해주었지만, 역시 북디자인에 관한 구체적인 조언을 얻기는 어려웠다.

교수님들은 지금 당장 눈앞에 디자인적인 기획력이 결과물로 드러나는 작업을 원했던 것이다. 물론 포트폴리오가 그렇게 나와야 학생들의 취업이 수월할 것이라고 생각한 데에는 공감한다. 하지만 나로서는 '출판디자인과'에서 왜 가장 중요한 '책'을 빼고 디자인을 생각해야 하는지 이해할 수 없었다.

물론 그 당시에 내가 열정적으로 좋아했던 문학 작품만이 출판물이라는 것은 아니다. 실용서도 과학서도 신문도 잡지도 종이와 활자를 사용한다면 모두 다 출판물이다.

그런데 내가 공부한 곳에서는 이상하게도 유독 '문학 작품'은 출판물의 대상이 아니었다. 아이러니하게도 그렇게 만들어진 내 졸업 작품은 나를 문학동네에 입사하게 만든 좋은 포트폴리오가 됐다.

아쉬움이 있는 대학생활이었지만, 물리적인 시스템은 어느 디자인 대학보다도 잘 갖춰져 있는 곳이었다. 학생 1인당 아이맥과 G4 한 대씩 사용이 가능했고, 책의 구조에 대한 커리큘럼도 따로 마련되어 있었다. 도서관에서 접할 수 있는 자료의 양 또한 어마어마했다. 2년 동안 함께 또는 따로 각자 책 네 권씩은 쓰고 만드는 경험을 했다. 어떤 친구들은 클레이로 직접 동화책을 만

들기도 했다. 그림을 그려 일러스트북을 만드는 친구들도 있었다. 나는 휴학하는 동안 뉴욕에 다녀온 경험을 토대로 어설프게나마 작은 여행에세이도 만들어봤다. 또한 전자책에 대한 커리큘럼도 있어서 졸업 작품을 전자책으로 작업한 친구들도 있었다.

안타깝게도 내가 학교를 졸업한 뒤 2년 만에 '출판디자인과'는 없어졌다. 인기가 없고 취업률도 낮다는 것이 이유였다. 출판디자인과를 졸업해도 출판사에 가는 학생들은 적었다. 또 출판사에 간다 하더라도 계속 그 업계에 머물며 후배들을 이끌어주는 선배들이 되는 것은 쉽지 않았다. 여러모로 아쉬운 점이 많았다.

가끔 어린 친구들로부터 북디자이너가 되려면 어떻게 해야 하는지 질문하는 메일을 받는다. 그럴 때마다 내가 해주는 조언은 하나다.

"십대, 이십대에는 많이 놀고, 많이 다니고, 많이 사랑하고, 책도 읽을 것!"

허황된 말처럼 들릴지도 모르겠지만 나는 진심을 담아서 그렇게 말한다. 북디자인은 콘텐츠를 다루는 작업인 만큼, 텍스트에 대한 해석 능력과 공감이 중요하다. 그리고 그 공감 능력은 결국 삶에서 온다. 젊음이라는 에너지로 가득차 있을 때의 경험은 언제까지고 나를 따라다닌다. 새로운 것에 겁없이 도전하고 내 삶을 즐기다보면 분명히 좋은 디자인을 할 수 있는 디자이너가 되어 있을 것이다.

좀더 실질적인 조언을 덧붙여본다.

내가 졸업한 학교의 출판과는 없어졌지만 한국출판인협회가 세운 서울북인스티튜트(SBI)에서 운영하는 북디자인 강의 프로그램이 있다. 현업에 종사하는 디자이너들이 직접 강의하기 때문에 대학 강의와 달리 현장에서 이뤄지는 실질적인 북디자인을 배울 수 있다. 나라에서 지원까지 해주는 프로그램이니 책을 만들고 싶은 디자이너들에게는 아주 좋은 경험이 될 것이라고 생각한다.

책이라는 사물에 있어서 디자인의 영역을
어떻게 설명할 수 있을까?

북디자인을 막 시작하는 디자이너들이 쉽게 범하는 실수가 '디자인'에 빠져 '텍스트'를 잊는 것이다. 어쩌면 북디자인은 절대 주인공이 될 수 없는 조연이다. 상황에 따라 엑스트라가 되기도 한다. 특수한 경우를 제외하면 책의 전체 공정 과정에서 스포트라이트를 받기보다는 자연스러운 배경이 되어야 하는 작업을 도맡는다.

그런데 간혹 디자인이 책을 배신하는 경우가 있다. 콘텐츠와 전혀 상반되는 표정과 색감으로 독자들을 실망시키거나 불편하게 만드는 경우가 그렇다. 물론 이러한 경우는 디자이너만의 문제라고 하기는 어렵다.

그래픽 디자인이면서도 동시에 제품 디자인이고, 또 공간 디자인까지 이어지는 작업이 북디자인의 영역이라고 생각한다. 책의 주인공인 글을 방해하지 않으면서 자연스럽게 흘러가도록 도와주는 장치이자, 미적인 요소로서 독자의 눈에 즐거움을 주는 역할. 자신을 전면에 내세우지 않으면서도 자연스럽게 매력을 발산해야 하는 역할. 또한 손에 쥐어지고 손끝에 닿는 무게감과 크기, 질감까지 고려해서 책의 꼴을 완성시키는 어려운 작업이 바로 북디

자인이다.

간혹 전자책이 출현했기 때문에 곧 종이책이 없어지고 말 것이라고 이야기하는 사람들을 만난다. 하지만 나는 독자들이 느끼는 책이라는 물성을 하나의 기계가 대신할 수는 없을 거라고 믿는다.

인쇄물로서의 책을 '읽는다'는 행위에서 오는 공감각은 매력적이다. 손끝으로 책의 구석구석을 만지고, 종이의 냄새를 맡고, 눈으로 글자의 모양을 더듬고, 단어를 이해하고, 이야기를 직관적으로 상상하는 일. 문장 곳곳에서 자신이 직접 체험한 기억을 꺼내 감각을 되살려보는 일을 하게 만드는 것이 독서다. 뿐만 아니라 책 안에서 가슴을 울리는 문장을 만나 감동에 젖기도 한다.

이런 매력은 단말기와 전자책 콘텐츠라는 매체의 합으로 충족될 수 없다. 책을 좋아하는 사람들이 종이책을 손에서 놓을 수 없는 이유가 되기도 한다. 사람의 몸이 아날로그인 이상, 책의 물성은 계속 사랑받을 것이다. 그렇기에 디자이너는 누구보다 예민한 독자가 되어보기도 해야 한다고 생각한다. 물론 수준 있는 독자가 되어보라는 말도 하고 싶다.

이 점에서 빛을 발하는 것이 바로 북디자이너의 연륜인 것 같다. 신인 디자이너가 아무리 뛰어난 감각과 재능을 갖추었다고 하더라도, 오랜 시간 책을 만지고 다듬으며 고민해온 선배들의 연륜에서 나오는 감성을 따라가기 어려

운 이유는 그 선배들만큼 책에 대해 생각할 기회가 적었기 때문일 것이다.

물론, 책이라는 매체와 출판 산업의 분위기가 보수적이기 때문에 그만큼 산업 자체에 적응해야만 하는 이유도 있다. 하지만 무조건 튀거나 화려한 것보다는 책에 자연스레 녹아드는 디자인과 그에 어울리는 물성이 책을 가장 책답게 만든다고 믿는다.

일을 시작한 지 어느 정도 지나면 위기가 찾아오는가?
어떤 식의 위기인가? 그 위기를 어떻게 넘기는 편이 좋은가?

처음 일을 시작했을 때 많은 선배들이 3년에 한 번씩 고비가 찾아온다고 조언해주었다. 그래서 마치 어떤 의식을 기다리듯 3년이 되었을 때 고비가 찾아올 것이라 믿었던 것 같다. 신기하게도 3년이 되었을 때 그런 고비는 내게 오지 않았다. 그 대신 나는 북디자이너로 5년째 살던 해에 위기를 맞았다.

일에서의 위기란 여러 가지를 의미한다. 개인적인 슬럼프일 수도 있고 회사에 대한 실망감일 수도 있다. 내가 하는 일에 대한 애정이 식는 순간일 수도 있다. 스스로 어떤 순간을 위기라고 생각했을 때 그것을 지나오는 방법은 사람마다 다를 것이다.

내게 위기가 찾아온 시기는 작업의 한계를 느꼈을 때가 아니었다. 열정이 느껴지지 않는 순간이었다. 매일 하는 일이고 좋아하는 일이지만 한편으로 북디자인은 나의 생계를 꾸리는 일이기도 했다. 매일 즐거울 수만은 없는 노릇이었다. 하루에도 몇 번씩 누군가를 상대해야 했고, 때로 스스로를 구박하거나 자책하는 일을 해내야 했다. 그러다보니 지치는 건 당연했다.

북디자인이 나를 늘 설레게 만들 수는 없었다. 설렘은 에너지가 많을 때 가

능한 것이기 때문이다. 일이 재미없다고 느끼는 날이 길어지자 나도 대부분의 사람들과 마찬가지로 불안해졌다.

특별한 원인을 찾지 못한 채로 불안에 시달리면서 묵묵히 내 일을 해나가던 어느 날이었다. 나는 내가 듣고 싶어하는 말이 무엇일지 잘 알 만한 친구를 찾아갔다.

어떤 일에서든 스스로 위기라는 생각이 들었다면 이미 충분히 자신의 상태를 파악하고 해결책을 모색하고 있는 중이라고 생각한다. 그 순간 자신에게 정말로 필요한 것이 무엇인지 냉정하게 생각하고 답을 내리는 것은 자신의 몫이다.

슬럼프를 겪는 동안 내게 필요한 것이 따끔한 충고인지 부드러운 위로인지를 제일 먼저 판별해야 했다. 어느 때 일할 맛이 나곤 했는지, 내가 두려워하는 것이 무엇인지를 생각해봤다. 그리고 내가 듣고 싶은 말을 해줄 수 있는 사람을 필요로 한다는 것을 알 수 있었다. 그래서 기꺼이 내 편이 되어줄 사람들을 많이 만났다.

그동안의 일상을 나누고, 요즘의 고민을 토로하며 편하게 이야기를 나누는 동안 한풀 꺾여 있던 일에 대한 열정이 되살아나는 것 같았다. 그러자 스스로를 다독일 수 있는 여유도 같이 생기기 시작했다. 다시 즐겁게 일할 수 있는 힘이 생겨난 것이다.

만약 이 글을 읽는 누군가가 아무 말도 듣고 싶지 않은 무기력한 시간을 보내고 있다면, 완벽하게 혼자 있어볼 것을 추천한다. 시간이 흘러가주기를 기다리면서 그때그때 즉흥적, 충동적으로 하고 싶은 일을 해보는 경험도 디자이너에게는 중요하다. 크리에이티브를 요하는 직업인만큼, 새로운 것들을 담아내기 위해 잠시 마음을 비우는 과정은 꼭 필요하다고 생각한다.

그래서 나는 슬럼프가 왔을 때 정시에 출근해서 야근하는 것이 일상이었음에도 불구하고, 일부러 게으름을 피워보았다. 텅 빈 모니터 앞에서 시간이 얼마만큼 가는지 신경쓰지 않고 멍하게 하루를 보냈다. 물론 그 반대로 엉덩이를 붙이고 앉아 밤을 새보기도 했다. '앉아 있으면 어떻게든 해결이 나겠지'라는 마음으로 모니터 앞에서 밤을 지새다보면 항상 그런 것은 아니었지만 정말 뜻밖의 지점에서 해결이 나는 날도 있었다.

그런 과정을 거치면서 깨달은 게 있다. 위기를 극복하는 비결은 없다는 것이다. 그저 위기가 왔을 때 지금이 위기라는 것을 인지하고 그 시간을 자신만의 방식으로 잘 견디다보면 위기는 지나간다.

무엇이든 자연스러운 모습이 가장 좋은 것 같다. 억지로 그 상황을 벗어나기 위해 애쓰다가 우왕좌왕하는 것보다는 지금 자신의 상태에서 할 수 있는 일들을 조금씩 해나가는 것이 마음을 소진시키지 않는 방법이다.

그렇게 시간을 보내고 나면 좀더 성장한 나를 발견하게 될 것이라고 믿는다.

자연스럽게 전보다 칭찬을 많이 듣기도 하고, 애정 어린 충고를 듣기도 할 것이다. 답답한 마음이 스스로 풀어질 때까지 자신 스스로를 따라다니다보면 어느새 새로운 기분으로 책 만드는 일을 즐겁게 하는 디자이너로 돌아와 있을 것이다. 권태기를 극복하고 좀더 단단한 사랑을 하게 되는 연인처럼 말이다.

텍스트를 해석하는
자기만의 방식과 태도가
결국 디자인 스타일로 귀결된다.

작업이 안 될 때 스스로에게 하는 말 한마디
직관을 믿자.

나에게는 없는데 다른 디자이너에게는 있는 것 같은 장점
구조적인 안정감과 레이아웃.

독자들은 무엇에 움직이고 반응할 것 같은가?
직관.

4, 5년 뒤 자신이 신인 북디자이너들에게 어떤 롤모델이 되어 있기를 바라는가?
에너지가 있는 사람.

자주 사용하는 컬러
black & white.

좋아하는 판형
사륙판 양장.

가장 자주 쓰는 작업 툴
인디자인, 포토샵, 커피, 아이튠즈.

선호하는 분야
문학.

수집하는 것이 있는가?
책. 이미지. 문장들.

지금껏 들었던 최악의 말 VS 최고의 말
"유치원 학예회 하나?"
"경란씨만 할 수 있는 게 생기는 것 같아요."

자신만의 강박증이 있다면?
심플하고 함축적으로 해야 한다.

작업중 가장 고통스러운 순간은?
책의 정서가 와닿지 않을 때.
그분이 오셔야 작업을 시작할 수 있다.

디자이너로서 자신의 단점과 장점을 스스로 평가해보자

가운데 정렬밖에 모르나?

이미지는 잘 찾아.

작업해보고 싶은 책 혹은 출판사가 있다면?

전집류의 문학 작품. 하나의 덩어리를 아우르는 호흡이 긴 작업을 해보고 싶다. 그리고 민음사.

언제까지 북디자인을 할 생각인가? 평생 할 건가?

길게 가는 것이 목표다.

정은경

1975년생. 1998년 이화여자대학교 철학과 졸업,

동대학원 중퇴 후 2000년 밀레니엄의 봄날, 운명처럼 북디자인 시작.

디자인 스튜디오 3년 반, 문학과지성사 8년을 거쳐, 현재 프리랜서로 일한다.

2012년부터 서울북인스티튜트(SBI) 북디자인 전공반에서 강의하며

후배들과 함께 공부하고 있다.

앤드류 마

강주헌 옮김

세계의 역사

A HISTORY OF THE WORLD

은행나무

앤드루
마

A
HISTORY
OF THE
WORLD

세계의
역사

강주헌 옮김

■ B컷

■ B컷

세계의 역사
A History of the World

앤드루 마 지음 ￨ 강주헌 옮김

■ 「세계의 역사」 A컷

Death

죽음

생각
Thought

■ B컷

죽음

● Death

자유의 지음

생각

● Thought

이지의 생각

선택

⊕ Choice

선택의 자유권

■ B컷

■ B컷

■ 『표로 정리하는 한페이지 영문법』 A컷

■ B컷

『교과서에 나오지 않는 발칙한 생각들』 A컷

■ B컷

『탐욕의 울타리』 A컷

BIO'S 001

Deciding for Others:
The Ethics of Surrogate Decision Making

타인을 위한 의사결정:
대리 결정의 윤리학

엘런 뷰캐넌·댄 브로크 지음 | 김평일, 박종원 옮김

BIO'S 004

Deciding for Others:
The Ethics of Surrogate Decision Making

타인을 위한 의사결정:
대리 결정의 윤리학

엘런 뷰캐넌·댄 브로크 지음 | 김평일, 박종원 옮김

BIO'S 024

생명과 윤리

최경석 엮음

타인을 위한
의사결정:
대리 결정의
윤리학

Deciding for Others:
The Ethics of
Surrogate Decision Making

엘런 뷰캐넌·댄 브로크 지음 | 김평일, 박종원 옮김

타인을 위한
의사결정:
대리 결정의
윤리학

Deciding for Others:
The Ethics of
Surrogate Decision Making

엘런 뷰캐넌·댄 브로크 지음 | 김평일, 박종원 옮김

생명과
윤리

최경석 엮음

■ B컷

자율성과
공동체주의

의료윤리의
역사

A short history of medical ethics

■ '비오스 총서' A컷

Deciding for Others:
The Ethics of Surrogate Decision Making

타인을 위한 의사결정:
대리 결정의 윤리학

앨런 뷰캐넌 · 댄 브로크 지음
김현철, 이동형 옮김

Deciding for Others:
The Ethics of Surrogate Decision Making

타인을 위한 의사결정:
대리 결정의 윤리학

앨런 뷰캐넌 · 댄 브로크 지음
김현철, 이동형 옮김

생명과
윤리

최경석 엮음

타인을 위한 의사결정:
대리 결정의 윤리학

Deciding for Others:
The Ethics of Surrogate Decision Making

앨런 뷰캐넌 · 댄 브로크 지음
김현철, 이동형 옮김

타인을 위한 의사결정:
대리 결정의 윤리학

Deciding for Others:
The Ethics of Surrogate Decision Making

앨런 뷰캐넌 · 댄 브로크 지음
김현철, 이동형 옮김

생명과
윤리

최경석 엮음

현대 생명윤리의
쟁점들:
자율성과 몸의 지위

결의론의 남용:
도덕 추론의 역사

생명의 지배영역:
낙태, 안락사 그리고
개인의 자유

Die Schrift:
Hat Schreiben zukunft?

빌렘 플루서 지음
윤종서 옮김

xbooks

■ 「글쓰기에 미래는 있는가」 A컷

■ B컷

■ B컷
■ ■ 『잃어버린 밤을 찾아서』 A컷

크리슈나무르티의
마지막 일기

"존재의
아름다움을
노래하라"

이 시대 위대한 정신적 스승 크리슈나무르티의 마지막 가르침!

■ 『크리슈나무르티의 마지막 일기』 A컷

■ B컷

■ B컷

■ 『길버트 그레이프』 A컷

[일상인문학 02]

영화로 읽는 정신분석

김서영의 치유하는 영화읽기

궁리나무

■ B컷

■ 『영화로 읽는 정신분석』 A컷

■ B컷

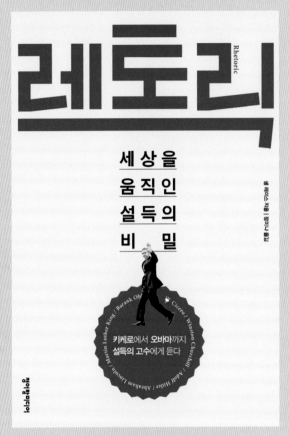

레토릭 _Rhetoric_

세상을
움직인
설득의
비밀

키케로에서 오바마까지
설득의 고수에게 듣다

■ B컷

■ B컷

『영주를 걷다』 A컷

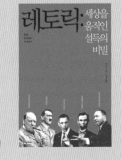

「레토릭」 A컷

당신의
영어는
왜

ff

대한민국에서
영어를
배운다는 것

실패하는가

서울대학교 영어교육과 이병민 교수,
**표류하는 대한민국 영어
그래도 해법은 있다**

■ B컷

**당신의 영어는 왜
실패하는가?**

이병민 지음

대한민국에서
영어를
배운다는 것

**"표류하는 대한민국 영어,
그래도 해법은 있다"**
서울대학교 영어교육과 이병민 교수

■ 『당신의 영어는 왜 실패하는가?』 A컷

xbooks

김미경
권오성
김미라
이정상
데이비드 립스키
김영지
조소영
박지원
임수민
박은경

**자소서를
프로듀스!**

자기소개 —— 처음부터 완전히 다시 쓰기 프로젝트

■ B컷

김미경
권오성
김미라
이정상
데이비드 립스키
김영지
조소영
박지원
임수민
박은경

**자소서를
프로듀스!**

x books

■ 『자소서를 프로듀스!』 A컷

핫존: 에볼라 바이러스 전쟁의 시작

에볼라 바이러스의
정체를 파헤친
논픽션 스릴러

뉴욕타임스
베스트셀러
1위

청어람미디어

리차드 프리스턴 지음
김이박 옮김

THE HOT ZONE

■ B컷

■ 『대한민국 쓰레기 시멘트의 비밀』 A컷 ■ B컷

■ B컷 ■ 『핫존 : 에볼라 바이러스 전쟁의 시작』 A컷

〉소-울.플.래.이.스.〈

Soul Place

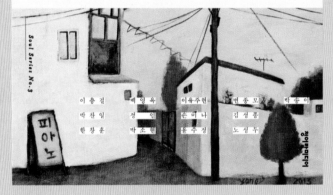

Soul Series No.3

이송걸 배영욱 이유주현 변종모 박승이
박찬일 정　인 손미나 김성종
한창훈 박소현 윤주정 노성두

■ B컷

■ B컷

■ 「소울 플레이스」 A컷

■ 『열대 탐닉』 A컷 　　　　　　　　　　　　　　　　　　　■ B컷

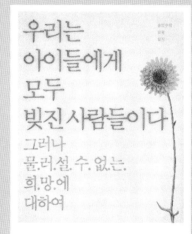

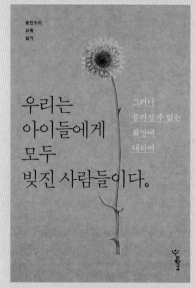

■ B컷　　　　　■ 『우리는 아이들에게 모두 빚진 사람들이다』 A컷

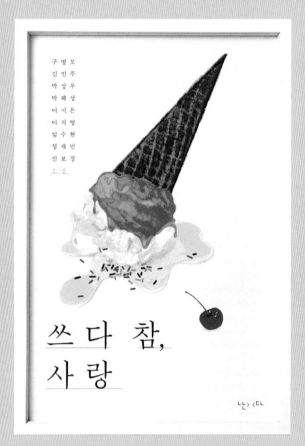

■ B컷

■ B컷
■ ■ 「쓰다 참, 사랑」 A컷

최승호
詩集

허공을 달리는

코뿔소

ㄴㅏㄷ

■ '난다 시방' 시리즈 『허공을 달리는 코뿔소』 A컷

최승호
허공을 달리는 코뿔소

최승호
허공을 달리는 코뿔소
시집

최승호
허공을 달리는 코뿔소

■ B컷

■ B컷

■ 『퐁퐁 달리아』 A컷 변형

■ B컷

■ 『바람의 잔해를 줍다』 A컷

■ 『1987』 A컷

■ B컷

■ 『상상범』 A컷

■ B컷

■ 『공생충』 A컷 변형

■ B컷

■ 『타나토스』 A컷

■ B컷

■ 무라카미 류 셀렉션 『최후의 가족』 A컷

어떤 계기로 북디자이너가 되었는가?

'어릴 때부터 책을 좋아했다'고 말하고 싶지만, 실상은 어두컴컴해질 때까지 바깥에서 노느라 저녁을 거르기 일쑤인 아이였다. 부모님이 국어선생님이라 문학전집부터 사전류까지 집에 책이 많긴 했다. 기억 속 가장 오랜 북디자인도 그래서 전집이다. 날개 없는 무선철 제본의 녹두색 전집과 책마다 케이스가 따로 있는 양장 전집이 있었는데, 녹두색 책이 판형도 아담하고 디자인도 예뻤다. 깨알 같은 글씨의 세로쓰기 전집을 기억하는 이유는, 『나의 투쟁』 『바람과 함께 사라지다』 『비계 덩어리』 같은 책들을 (엄마는 모르셨겠지만) 일부나마 흥미롭게 읽었기 때문이다. 히틀러는 정말 미친놈일까, 영화 포스터의 키스신이 바로 이 대목! 이상한 제목의 이 책은 뭐지? 그러던 아이가 자라 고3이 되고 우연히 쇼펜하우어를 읽게 된 후 철학과를 꿈꾸며 이과에서 문과로 전향했으니, 책이 내 운명의 길잡이였던 셈이다.

철학 전공자가 북디자인을 한다고 하니 어떻게 된 일이냐는 질문을 자주 받는다. 그럴 때마다 이렇게 답한다. '이 일이 내게로 왔다'고. 정말이다. 어느 날 갑자기, 나를 잘 아는 누군가가 제안했다. 책 좋아하고 그림도 잘 그리니 북디자인을 해보라고. 편집 프로그램의 기초 버튼을 암기한 후 곧바로 실무에 투입되어 북디자이너로 산 지 만 14년이다.

**작업한 표지들을 보니 다른 책에서 비슷한 레퍼런스를 찾기
어려운 작업이 많다. 자기 작업 간의 유사성도 적은 편이다.
이름을 안 봐도 누구의 작업인지 알아볼 수 있을 만큼
스타일이 뚜렷한 경우도 많은데, 조금 의외였다.
자기 작업의 특징은 무엇이라고 생각하는가.**

프리랜서로 활동하기 전에는 내 작업에 대한 반응을 접할 기회가 딱히 없었다. 디자인 전공자가 아니다보니 업계에 선후배도 없고 내가 잘하고 있는 건가 궁금해도 물을 곳이 없었다. 5, 6년 차쯤엔 이제 좀 알겠다 싶다가도 또 금세 아직 멀었구나 싶었다. 그런 나로서는 그저 스스로 연구하는 수밖에 없었기에 지난번과 다른 뭔가를 시도해보겠다는 다짐으로 작업을 시작하곤 했다. 돌이켜보면 변변한 무기 하나 없이 출발선에 선 디자이너로서 달리 방법이 있었을까 싶기도 하다.

김형균 디자이너를 처음 만났을 때, 내 작업은 책마다 뭔가 새로운 시도가 보여서 좋았었다는 얘길 들었다. 문학과지성사의 책들은 대부분 광고도 안 하고 대중성과도 거리가 있는데, 이렇게 내 디자인을 '읽어'주는 이를 만날 때면 그것만으로도 충분히 보상받은 기분이 들곤 한다.

'새롭다'는 게 주로 표현 방법에서의 새로움이라, 그렇게 작업하려면 시간이 많이 든다. 독립한 후에도 예전의 자세를 지켜나가려고 애쓰는데 생각만큼 쉽지는 않다. 하지만 이런 시도 없이는 디자인이 그저 '일', '돈벌이'가 돼버려 재미없어지고 지칠 것만 같다.

뚜렷한 고유색이 안 보이는 내 작업에서 특징을 찾으라면, 이렇게 말해볼까. '원고가 다른 만큼 제각각 다른 디자인이 나오고, 그래서 비슷한 게 별로 없다'고. 함께 작업한 편집자들 말이 내가 원고를 깊이 읽는 편이란다. 특히 문학은 세상에 하나뿐인 작품이 주어졌으니 거기서부터 출발할 수밖에 없지 않나 하는 마음이 된다. 다른 책과 비슷해서는 안 된다는 생각 때문인데, 이 경우 다른 레퍼런스를 보는 게 오히려 방해되기도 한다. 오랜 시간 작품 자체에 집중하다보면 구체적인 이미지가 머릿속에 떠오르는데 어쩌면 화가가 그림을 구상하는 과정과 흡사할지도 모르겠다. 그걸 화면에 구현하기까지 안개 속을 걷듯 불확실하고 고되지만, 완성하고 나면 카타르시스가 크고 작가나 출판사의 만족 또한 높은 편이다.

마틴 에이미스의 『누가 개를 들여놓았나』는 상반된 듯 닮은 삼촌과 조카, 두 캐릭터를 통해 영국의 폐부를 도려내 껌처럼 씹어댄 문제작이었다. 소설 속 상황들이 정서적으로 낯설고 원어로 뉘앙스까지 읽어야 제맛인 소설이라 대중성은 없었지만, 『창문 넘어 도망친 100세 노인』이 한창 팔려나갈 때라 출

판사에서는 그 책을 레퍼런스로 제시했다. 요청대로 작업한 시안과 원고에 집중한 시안 둘 다 작업했다. 경합 끝에 원고를 읽고 떠오른 이미지대로 작업한 쪽이 최종 표지로 결정됐다.

저질 사진이 실린 신문만 골라 읽는 반사회적 문제아 삼촌 라이오넬은 로또 당첨으로 하루아침에 언론에 오르내리는 유명인이 된다. 별별 사이코 짓은 다 하지만, 한 여자를 향한 순애보를 간직하고 어머니와 조카를 사랑한다. 반면 잘 배우고 반듯해 보이는 조카 데스는 삼촌 라이오넬의 엄마인 자기 할머니와 근친상간한 비밀을 가졌다. 둘 중 누가 진짜 개자식인가? 라이오넬이 키우는 도사견 두 마리는 소설 속 조카와 삼촌 간의 긴장 상황을 최고조로 이끄는 장치로 중요한 소재다. 또한 교도소를 밥먹듯 들락날락하는 ASBO 라이오넬, 인종도 다양한 여러 남자와 씨 다른 자식을 줄줄 낳은 할머니, 그런 할머니와 붙어먹은 주인공 데스를 의미하기도 한다.

담배를 꼬나물고 손으로 개 모양을 만들어 눈을 가린 반사회적 문제아 라이오넬을 일러스트로 그려 넣었다. 오른팔의 흰 개와 왼팔의 검은 개는 라이오넬과 데스가 속한 가계를 상징한다. 모자의 유니언 잭, 수갑과 개목걸이, 리무진도 각각 의미가 있다. 이것들이 어우러져 '니가 개니, 내가 개니?' 얼굴을 들이밀며 묻고 있는 라이오넬 애즈보를 만들어냈다. 캐릭터를 제1 강조점으로 두고 제목은 세로로 배치해 서로 간섭하지 않도록 했다. 배경은 별색으로 처리해 검정과 별색의 대조로만 마무리했다. 원서의 라이오넬 캐릭터가

■ 『누가 개를 들여놓았나』 A컷

■ B컷

사실적이라면, 내가 그린 라이오넬은 상징적이다. 에이전시와 저자에게 당당하게 보낼 수 있는 표지 디자인이었다고 생각한다.

『선과 모터사이클 관리술』은 여행서라 하기에도 철학서라 하기에도 애매한 책이었다. 우리에겐 익숙하지만 서구 사회에선 낯설고 신선했던 '선' 개념을 여행기 형식으로 담아내 큰 반향을 일으켰던 책으로 몇십 년 만에 정본 완역된 것이었다. 당시, '선'을 제목으로 단 도서가 워낙 많았고 표지들도 평온함, 맑음, 고요함 등의 단어가 연상되는 이미지로 비슷한 분위기를 풍겼다. 하지만 이 책은 맥락이 다르다고 판단했다. 정교하게 들어맞는 너트와 볼트처럼 의미심장함이 배제된 분명한 이미지를 떠올렸다. 아들과 함께하는 횡단 여행이라는 책의 큰 줄기를 초록색 도로표지판에 축약해 틀로 세우고 '선(禪)'과 '술(術)'을 각각 수선화와 공구로 상징화했다. 무엇보다도 서정성을 배제시키려 했다. 저자가 말하는 '질'을 통해 다다르는 '선'이 숲속에 앉아 눈을 감고 명상하는 이미지로 표현돼서는 곤란했기 때문이다. 시안에 대한 확신이 있었지만 중요한 책이니, 갈라진 사막 위에 수선화 한 포기 떠 있는 사진을 넣어서 시안을 하나 더 만들었는데 아뿔싸, 편집자가 그걸 택해서 순간 철렁했다. 우여곡절 끝에 현재의 표지로 결정되었고, 그후론 들러리 시안은 만들지 않았다.

『힌트는 도련님』은 '글쓰기에 대한 글쓰기'가 주제인 메타소설이 대부분인 소설집으로 작가 자신에 대한 소설이기도 한데, 소설과 달리 제목은 콘셉추얼하고 약간 코믹하기도 해서 어떻게 접근해야 할지 고민이 많았다. '힌트'라는 단어를 적극적으로 모티브로 삼아 막 뜯기 시작한 상자 속에 캐릭터의 일

■ 『선과 모터사이클 관리술』 A컷 ■ B컷

■ 「힌트는 도련님」 A컷 겉표지와 속표지 펼침면

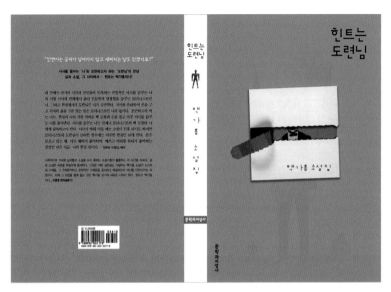

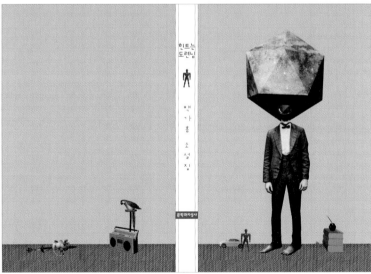

소설집 「힌트는 도련님」에는 '소설 쓰기란 무엇인가'·'(작가로서) 나는 누구인가'에 대한 고민이 가득 담겨 있다.
속표지에 그에 대한 '힌트'를 배치했는데, '세 권의 책', '귀뚜라미', '자동차'처럼 독자들이 작가에 대해 짐작할 만한
정보─작가가 출간한 책의 권수와 제목─도 있는가 하면, 현실에 단단히 뿌리를 내린 소설이야말로 진짜 작품이 아닐까 하는
나의 독후감이, 땅에 닿은 발부터 흑백을 벗어나 컬러가 되는 캐릭터 속에 숨겨져 있기도 하다.

부만 보이게 배치하고, 겉표지를 벗겨내면 비로소 나머지를 볼 수 있도록 했다. 이미지로 '겹'을 만들어 입힌 셈인데 간행물윤리위원회에서 주최하는 '2011 디자인이좋은책'에 선정되기도 했다.

원고에 충실해야 하는 책이긴 한데 너무 깊이 빠져버려서 애먹은 작업도 있다. 파스칼 키냐르의 『심연들』『옛날에 대하여』였는데, 『은밀한 생』을 읽은 후 키냐르에게 푹 빠져 있던 나에게는 신중하고 또 신중할 수밖에 없는 작업이었다. 키냐르의 책에 과도한 디자인은 안 된다는 강박이 내내 나를 짓눌렀는데, 책이 나오고 나서 키냐르 애독자들이 이런 디자인으로 책이 나올 수 있게 해주어 고맙다고 했다는 얘길 편집자로부터 듣고 비로소 안도했었다.

원고를 깊이 읽을 필요가 없거나 오히려 원고와의 거리 두기가 필요한 경우에는 다른 방식으로 접근한다. 출판사에서 처음부터 표지의 분위기를 특정해서 요청하는 경우에는 원고를 읽는 게 작업에 방해가 되기도 한다. 또한 타깃 독자가 좁고 책의 목적이 단순하고 명확한 책—이를테면 문제집이나 실용 워크북—의 경우에는 원고 자체를 깊이 들여다보지 않고 콘셉트와 스타일 위주로 고민하는 편이다.

스타일이나 구도를 먼저 잡고 구체적인 소스를 채워가며 표지를 만들 때는, 일단 개요만 파악한 상태에서 원고를 덮고 시각적 효과를 먼저 결정하고 들어간다. 『표로 정리하는 한 페이지 영문법』은 제목 자체가 곧 책의 콘셉트이

■ 『심연들』 A컷
■ ■ 『옛날에 대하여』 A컷

기 때문에 제목을 부각시키는 쪽으로 방향을 잡고 그 카테고리 안에서 변주한 거였다. 유행하는 레트로 스타일 타이포그래피 시안, 학습물 분위기를 가미해 단순명쾌한 이미지를 곁들인 시안, 학습물 같지 않은 낯설게 하기 방식의 시안을 만들었다. 『울고 있니 너?』를 비롯한 청소년 심리소설 시리즈는 단순한 선과 면으로 제목의 뉘앙스를 이미지화시켰다. 어린이, 청소년 분야는 일러스트를 넣는 게 대세였는데, 심리소설인 만큼 사진을 써보자는 의견이 있어 그렇게 진행하기로 하고 사진을 발주했다. 그런데 입수된 사진이 기대보다 어두워서 고민에 빠졌다. 사진의 어두움을 걷어낼 장치가 필요했는데, 청소년 시리즈인 만큼 정서적으로 적당량의 명랑함이 느껴지도록 컬러 도상을 얹어 균형을 잡았다.

새로운 디자인에 욕심을 내면 그만큼 공이 들고 고생스럽다. 스스로 미련하다는 생각이 들기도 하지만 고생의 열매로 새로운 테크닉을 얻게 되기도 한다. 김숨 소설집 『침대』의 일러스트를 작업할 때만 해도 어도비 일러스트레이터를 거의 다루지 못했는데, 무작정 시작해 결국 완성했고 덕분에 프로그램을 다루는 스킬이 늘었다. 배운 적 없는 캘리그래피에 손을 뻗은 것도 비슷한 맥락이다. 『장국영이 죽었다고?』 제목자를 쓰면서는 '표지가 장난이냐'는 소릴 들을 것만 같아서 시안을 보여줄까 말까 망설였다. 손글씨 도구는 그때그때 적절한 걸 선택하는데, 『새벽의 약속』『하늘의 뿌리』는 태블릿으로,

■ 『표로 정리하는 한 페이지 영문법』 B컷

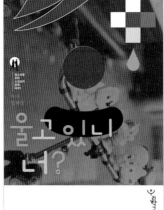

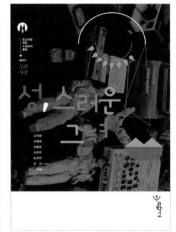

■ '청소년을 위한
 소설심리 클럽'
 시리즈 A컷

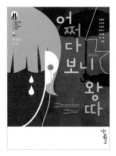

■ B컷

『불안의 꽃』은 플러스펜과 포토샵으로,『모란, 동백』『신의 광대 어거스트』는
붓과 포토샵으로 작업했다.

기존의 틀을 깨거나 디자인 영역을 확장하고 싶은 마음에서 시작된 작업들
도 있다.『달로』『명왕성이 자일리톨에게』는 일러스트 일색의 표지 경향에서
벗어나보고자 사진과 컴퓨터그래픽만으로 디자인했었다.『고독 역시 착각일
것이다』외 몇몇 책은 신진 파인아트 작가의 작품을 발굴해 젊은 소설가의
표지에 쓴다면 누이 좋고 매부 좋은 콜라보가 아닐까 생각했던 작업이다. 지
금은 이런 식의 콜라보레이션이 그다지 새롭지 않지만, 그때만 해도 이미 유
명해진 아티스트의 작품이나 외국 명화를 싣는 경우가 대부분이었다.

어떤 방법으로 접근하든, 디자이너인 내가 즐겁게 작업할 수 있고 결과가 내
맘에 들 때 그게 클라이언트에게도 통하는 디자인이 된다고 믿는다. 한눈에
알아볼 만큼 뚜렷한 색을 내는 디자이너도 있고 팔색조의 디자이너도 있다.
결과적으로는 전자도 후자도 될 수도 있겠으나, 처음부터 둘 중 어느 한 곳
을 지향점으로 두고 작업하진 않는다.

■ 『달로』 A컷

■■ 『고독 역시 착각일 것이다』 A컷
(표지 작품 : 류진우, 〈눈을 부릅뜨다〉, 2010)
독립예술잡지 『보일라』에 실린 작품을 보고
소설 제목과 절묘하게 맞아떨어진다고 생각해 표지화로 넣게 되었다.

■ 「모란, 동백」 A컷

■ 「신의 광대 어거스트」 A컷

■ 「장국영이 죽었다고?」 「새벽의 약속」 「하늘의 뿌리」 「불안의 꽃」 A컷

'마이크로 인문학' 시리즈 작업에 대해 듣고 싶다.
인문서로는 드물게 작은 판형으로 손바닥에 쏙 들어오고 가장자리를
둥글린 것도 눈에 띈다. '스마트폰만큼 작아진 종이책 실험'이라는
언론평이 있었는데, 실제로 스마트폰을 의식하고 작업한 결과인가?
작업 과정을 구체적으로 설명 부탁한다.

언젠가 오랜만에 지하철을 타고 깜짝 놀란 적이 있다. 책을 손에 쥔 사람이
라곤 나 말고 딱 한 명뿐이었던 거다. 설마 싶어 찬찬히 둘러봤지만 나머지
승객들은 고개를 푹 숙이고 휴대폰을 들여다보고 있었다. 사람이 적었던 것
도 아니다. 그날 이후 종종 미래의 책에 대해 생각한다. 종이책은 어떤 형태
로 살아남을까, 과연 사람들이 전자책을 종이책만큼은 살까, 사면 읽을까,
전자책 시대에 북디자이너는 어떤 일을 맡게 될까. 그러던 중에 만난 작업이
'마이크로 인문학' 시리즈이다.
사실 '마이크로 인문학'이라는 시리즈 명을 듣고 곧장 머릿속에 떠오른 것은
'갤럭시 노트'였다. 미팅을 마치고 돌아와 원고를 본 후, 갤럭시 노트, 아마존
킨들, 크레마 터치, 아이패드 미니 등의 디바이스 사이즈를 조사하고 문고판
도 찾아봤다. 작은 판형이 알맞겠다는 확신이 들었고 편집자의 강한 지지에
힘입어 작업은 물 흐르듯 진행됐다.

■ '마이크로 인문학' A컷

■ 면지

그녀에게 가련하고 비극적인 표정은 없다. 가늘고 고운 선이 드러나는 흰 드레스가 여성적인 몸매를 드러내지만, 머리카락 속으로 집어넣은 한쪽 손과 펼쳐져있는 다른 쪽 팔은 누워있기 때문에 그녀가 수동적이면서도 무방비 상태에 있음을 나타낸다. 옷을 입었음에도 불구하고 두드러진 가슴과 정면을 향해 치켜 뜬 눈은 도발적이고 관능적인 요부의 자세이다. 정면을 바라보기 위해 올린 턱은 그녀를 다소곳한 대신 당돌하게 만들어서 가는 선의 몸과 흰 드레스의 순수한 이미지와는 대립적인 구도에 놓인다. 그녀의 눈빛은 보는 사람이 마음 놓고 볼 수

없도록 시선을 막아낸다. 그녀의 눈을 피해야만 그녀가 제대로 보인다.

이런 방식이 오히려 남성 관람객을 끌어들인다. 똑바로 바라보지는 못하고 힐끔거려야 하지만 계속해서 그녀에게로 눈길이 가게끔 만드는 힘이 그녀에게 있다. 만약 열쇠 구멍이나 망원경을 통해서 그녀를 본다면 그녀는 내가 쳐다본다는 사실을 알아차리지 못할 것이다. 관음증은 이렇게 생성된다. 관음자(觀淫者)는 모든 것을 관할하는 신을 눈을 가진 것 같지만, 갑자기 문이 열리거나 그녀가 망원경을 알아차리고 나를 향할 때 나

■ 본문 펼침면 / 표지 펼침면

판형이 작기 때문에 판면에 특히 신경을 써야 했다. 행장이 지나치게 짧으면 시선이 자주 줄바꿈을 해야 하기 때문에 좌우 여백은 최소화하고 대신 위아래 여백을 조금 더 잡았다. 위 여백은 시선이 책 바깥으로 미끄러져 떨어지지 않을 만큼, 아래쪽은 엄지손가락이 책을 눌러 잡았을 때 판면을 가리지 않을 만큼 조금 더 여백을 두었다. 간격 설정도 읽기 좋은 호흡이 되도록 여러 번 읽어보며 조정했다. 책날개와 여분의 면지를 없애 원고에 곧바로 접속하도록 하고, 스마트폰의 둥근 가장자리와 애플리케이션 아이콘의 느낌을 반영해 귀를 둥글렸다.

표지 선정이 흥미로웠는데, 각각 다른 소재를 이용해 다른 시각언어로 '생각' '죽음' 등의 개념을 나타낸 시안이라 출판사 내부 리서치에서 시안들이 골고루 표를 나눠 받았다. 선을 써서 개념을 드러내는 단순하고 상징적인 이미지를 만들어넣은 시안, 인포그래픽을 응용한 시안도 있었는데, 최종으로 선택된 건 타이포그래피로 작업한 표지였다. 개념어가 대부분 한자어라는 점, 서양에서 들어온 개념 설명이라는 점을 접목시켜 3개국 언어로 제목을 만들어 연결시키는 방식으로 작업했다.

'마이크로 인문학'은 원래 대중을 대상으로 했던 특강을 책으로 엮은 기획 시리즈다. 책 한 권에 개념 하나, '손 안의 인문학'이라는 명민한 기획이 있었기에 나올 수 있는 디자인이었다.

철학 전공자라는 점이 책을 디자인하기에는 유리할 수
있을 것 같다. 표지와 더불어 본문 포맷팅과 아트디렉팅을
함께 작업한 책이 많은 것도 이와 무관하지 않을 것 같은데
이런 작업들을 구체적으로 소개해달라. 표지만 작업할 때와
어떤 차이가 있는지 궁금하다.

유리한 점이라면 읽었던 책이나 긴 글을 쓰던 습관이라고 볼 수 있을 것 같
다. 원고를 흥미롭게 읽는 편이고, 그러다보면 머릿속에 책의 전체적인 모습
이 떠오르기 마련이라 표지 작업만 의뢰받은 경우에도 전체를 생각하게 된
다. 미팅하면서 내가 생각한 책의 꼴을 얘기하게 되고 그 결과로 편집자가
판형이나 판면을 바꾸기도 한다. 제목을 바꾼 일도 있었다. 『우리의 노동은
왜 우울한가』는 원래 '노동 중독'이라는 제목으로 의뢰를 받았었다. 당시 『피
로 사회』라는 얇은 인문서가 베스트셀러일 때라 출판사에서 '노동 중독'을 제
목으로 최종 확정한 것이었다. 딱 떨어지는 단어이긴 하지만 화두가 되기엔
부족하다는 생각이 계속 들었다. 이미 표지 결정 단계였는데, 띠지 카피를
살짝 바꿔 '우리의 노동은 왜 우울한가'를 제목으로 하는 게 어떻겠냐고 마지
막으로 건의했다. 두어 시간 후 제목을 바꾸겠다는 전화가 왔다.
문학과지성사 재직 시절 평론집 시리즈, 파라디그마 총서, 최인훈 전집, 이

■ 『우리의 노동은 왜 우울한가』 A컷

■ B컷

상상적 기표
— 영화 · 정신분석 · 기호학

PARADIGMA 1

[21세기사상 텍스트 1]

언어의 토대
— 구조기능주의 입문

PARADIGMA 2

[모반 아름슨 · 모리스 할레]

영향에 대한 불안
해럴드 블룸

모던/포스트모던
페터 V. 지마

이청준 전집 2

매잡이

이청준 전집 2

신화를 삼킨 섬

글숨의 광합성
:: 정과리 비평집
— 한국 소설의 내밀한 충동들

기억의 타작
:: 김병익 비평집
— 도시적 작가 정신을 위하여

77

문학과사회
LITERATURE & SOCIETY [2017 봄]

78

문학과사회
LITERATURE & SOCIETY [2017 여름]

정본
윤동주 전집

정본 윤동주 전집
원전 연구

21세기문학

■ 파라디그마 총서, 현대의 문학 이론 시리즈
이청준 전집, 문학과지성사 비평집
계간 문학과사회, 윤동주 전집

■■ 계간 『21세기문학』 마크와 로고

청준 전집 등 시리즈 작업을 여럿 했는데, 체계적으로 접근해야 하는 작업들이라 철학적 사고의 습관이 특히 도움되었던 것 같다.

프리랜서로 일하면서도 크고 작은 시리즈 작업을 종종 맡는다. '우리학교 작가탐구클럽' 시리즈는 원래 작가를 강조하지 않는 쪽으로 잡아놓은 방향을 함께 회의하며 바꾸게 됐다. 기존 평전들처럼 작가를 사실적으로 묘사하는 표지는 식상하니 일러스트 작가의 특색을 최대한 반영해 현대적으로 재해석한 작가 초상을 표지 콘셉트로 하고, 내부에 별면을 넣어 신문이나 잡지기사 톤으로 당시 시대상황을 전달해보자는 의견을 보탠 작업이었다.

'난다 시방' 시리즈는 시집 시리즈로, 국내 시뿐 아니라 번역시와 동시 등이 포함될 예정인데다 난다 출판사의 독특한 이미지도 반영해야 하는 작업이었다. 서정성만 강조해서는 곤란했기에 기존 시집과는 사뭇 다르게, 난다에 최적화시킨 방향으로 잡았던 시안으로 확정됐다.

계간 『21세기문학』 60호 혁신호 작업도 기억에 남는다. 문학 계간지들이 갈수록 현란해지는 것을 경계해 미니멀 디자인으로 방향을 잡고 내용적 참신함에 대해서도 함께 고민했다. 평소 시 읽기를 즐기는 편인데, 늘 같은 규격으로 발간되는 시집을 보면서 일정한 규격과 판면이 시 쓰기를 제한하지 않을까 하는 생각을 했었다. 좀 다르게 써보고 싶은 시인도 분명 있지 않을까 하는 생각 말이다. 그걸 편집회의 때 얘기했고 '시+'라는 이름의 코너로 넣게

■ 최인훈 전집

됐다. 실험적인 시 작업을 돕고 싶다는 생각이 늘 있었기 때문에 그로 인해 인쇄나 제본 비용이 추가로 들면 디자인비에서 충당할 생각이었다. 그 시들을 묶으면 시마다 본문 조판이 전혀 다른 멋진 시집이 될 것 같았는데. 아이디어가 너무 아방가르드 했는지 이제까지 발간된 걸 보면 오히려 시들은 그렇게 멀리 가지 않더라.

표지만 맡는 경우, 작업 영역이 표지에 국한된다는 점에서 심플하긴 하지만 책이 나왔을 때 본문과 조화롭지 않으면 좀 속상하다. 사실 북디자인 전 과정을 맡아 작업하는 게 가장 재밌고 뿌듯하다. 하지만 출판사 입장에선 디자인과 조판을 나누는 편이 경제적이기도 하고 편집자들이 인디자인에서 직접 흘리고 수정하는 출판사도 많아지는 추세라, 표지와 본문 포맷팅을 묶어 의뢰하는 경우도 많다. 물론 아쉬운 점이 많다. 본문이 워낙 디테일한 작업이라 조판자의 역량에 따라 완성도가 달라지기 때문이다.

출판사의 브랜드 이미지를 일관되게 유지·관리하고, 각 권의 디테일한 부분까지 제어하는 것이 흔히 '아트디렉터'라고 부르는 크리에이티브 디렉터의 역할이다. 일관된 수준의 디자인으로 품격 있는 이미지를 쌓아온 영국의 펭귄북스나 독일의 주어캄프의 사례만 보더라도 강력한 아트디렉터의 존재가 얼마나 중요한지 알 수 있다. 그러나 아직은 소극적인 영역에 국한돼 있는 게 우리 출판계의 현실인 것 같다. 핵심은 '결정권'이다. 권한 없는 아트디렉

■ '작가탐구클럽' A컷

터는 한계가 분명하다. 나의 경우, 지속적으로 브랜드 이미지를 잡아가는 작업이 흥미롭고 뿌듯하기 때문에 권한이 보장된다면 다른 게 좀 모자라도 흔쾌히 작업에 응하는 편이다.

한편으로는 이게 다 철학 때문이다 싶은 때도 있다. '박완서 소설전집 결정판'은 출판사에서 각 권이 단행본처럼 눈에 띄는 디자인을 원했다. 화려한 표지가 여전히 지배적일 때이기도 했고 그래야 묻히지 않는다는 판단이었을 텐데, 좀처럼 내키지 않았다. 한국문학의 거목인 박완서 선생의 전집엔 화려함도 소란스러움도 불필요하다는 생각이 들었기 때문이다. 그런다고 판매 부수가 달라질 거라는 판단도 들지 않았다. 거기서 작업은 중단되었고, 시안들은 내가 선생께 남몰래 드리는 존경의 선물이 되었다.

고 김수환 추기경의 책 작업도 생각난다. 워낙 존경받는 어른에 관한 책이라 정신을 바짝 가다듬고 있었는데 뚜껑을 열어보니 엉망진창이었다. 원고도 엉망. 사진도 엉망. 초고라 그렇겠죠? 물었으나 놀랍게도 돌아온 답은 그대로 진행된다는 거였다. 과연 그분이 살아 계셨다면 이걸 용납하실까. 잘 팔릴 게 뻔한 책이었고 실제로 그렇게 됐지만, 나로서는 더는 작업에 응할 수 없었다. 이런 선택들도 철학 전공자로서의 감각 탓일지도 모른다. 프리랜서로서 명민한 선택이 아닌 걸 알지만 어쩌겠나, 생긴 대로 살아야지.

■ '박완서 소설전집 결정판' B컷 (그림 : 김홍주 화백)

무라카미 류『최후의 가족』표지가 눈에 띄어 살펴보니
시리즈더라. 일본 느낌의 패턴들이 쓰여서 최근 유행처럼 번진
패턴 시리즈인가 했는데, 후속 책들은『최후의 가족』과는
또다른 디자인이라 흥미로웠다. 작업 과정에 대해
구체적으로 들려달라.

대학교 2학년 때, 도서관에서 대출했던『한없이 투명에 가까운 블루』를 기
차에 놓고 내릴 뻔한 적이 있다. 학교 책인데 잃어버리면 큰일이라 생각하던
순진한 이십대 초반이었으니 내용을 쉽게 읽기도 이해하기도 어려웠고 그렇
게 류와 작별하고 곧장 하루키에 빠졌었다. 류에 대해 '퇴폐적인 19금' 정도
의 인식밖에 없던 내게『최후의 가족』은 무라카미 류라는 작가를 새로이 알
게 해준 작품이다. 몇 번의 칼질로 일본 사회의 파괴된 관계망을 내장까지
갈라 보여주는 솜씨가 너무도 태연해 넋을 놓게 됐다고 할까. 바야흐로 만인
의 무라카미 하루키 시대가 열린 때에 엉뚱하게도 다른 무라카미를 발견한
셈이다. 하루키가 지극히 개인적인 영역을 파고드는 작가라면 류는 집요하
게 사회를 건드리는 작가라고나 할까. 여하튼 '다른 무라카미'를 부각시켜보
자는 생각으로 '류'를 한글로 로고화시켜 시리즈의 중심으로 삼았다.
원래 이 셀렉션은『최후의 가족』『타나토스』『공생충』『엑소더스』4권으로 완

결될 예정이었다. 네 작품 모두 2차 세계대전 패망 후 가치와 윤리가 무너져 내린 일본 사회와 개인을 밀착해서 보여주는 작품들이다. 원래 네 권이 모이면 욱일승천기 모양이 되도록 설계한 건데, 찢기고 부서진 모양새라 내가 알려주기 전까지는 출판사에서도 눈치채지 못했다. 파시즘의 극을 달리다 원폭으로 인해 하루아침에 패망한 일본, 그 상징인 욱일승천기가 승천은커녕 파괴와 단절의 상징처럼 다가왔고, 그걸 모티브로 작업하게 됐다.

두번째 책 『타나토스』까지 나왔을 때, 무라카미 류가 나를 궁금해한다는 애길 들었다. 어떤 디자이너인지 약력과 작업한 책을 몇 권 보내달라고 요청했다는 거다. 새 작품 디자인을 내게 맡기고 싶다는 생각이 들 만큼 맘에 들어 했다니 디자이너로서 참 고맙고 뿌듯하다. 그런데 아이러니하게도 이 때문에 셀렉션 구성이 바뀌는데, 그후 『한없이 투명에 가까운 블루』를 계약하고 이 셀렉션에 포함시켰기 때문이다. 추후 다른 책도 추가될 예정이라니 만만치 않은 숙제가 던져진 셈이다.

■ '무라카미 류' 시리즈 A컷

문학은 북디자이너들이 가장 하고 싶어하면서도 어려워하는
분야라고 한다. 특히 한국문학 작업이 까다롭다고들 하는데,
외국문학 작업과 어떤 차이가 있는 건가? 작업했던 표지들을 보면
일러스트나 캘리그래피 등의 아트워크를 직접 작업한 책이 많은데,
특별한 이유라도 있는지 궁금하다.

책에 맞는 옷을 입히려니 목표하는 디자인이 분명해지고 그걸 구현하기 위해 목마른 자가 우물 파는 심정으로 직접 그리고 만들게 되는 것 같다. 특히 한국문학에 적합한 소스나 레퍼런스가 적었기 때문일 거다. 추리, 판타지 장르문학은 좀 다르지만, 순수문학의 경우 특히 그렇다. 반면 외국문학은 레디메이드 소스가 인터넷에 수두룩하다. 게다가 엄청난 종류의 알파벳 서체를 활용할 수 있기 때문에 표지에 영어제목만 넣어도 그럴듯한 분위기가 나기도 한다(이런 효과 때문인지 한국문학도 표지에 영어제목을 만들어 넣는 경우를 종종 본다). 한마디로 선택지가 많다는 건데, 선택지가 많다는 건 표현의 폭이 다양하다는 것이고, 그만큼 작업이 용이해진다.
비용 문제도 있었다. 독창적이고 깊이감이 느껴지는 이미지를 쓰려면 사진이나 회화 작품이 어울리는데, 적지 않은 비용을 치러야 했다. 되도록 추가 지출 없이 디자이너가 해결해주었으면 하는 게 출판사의 바람 아니겠는가.

■ 「밤은 노래한다」 A컷

또 한 가지는 작가와의 거리다. 외국문학의 경우, 설령 작가가 기함할 표지라 해도 출판사에서 승인하면 그대로 진행될 수 있었다(표현의 자유 면에서는 외국문학이야말로 아주 매력 있는 작업이다). 반면 한국문학은 작가와의 거리가 가까운 만큼 표지 이미지에 대한 제한이 크다. 의외라고 생각할지 모르지만, 스톡이미지나 일러스트에 거부감을 갖는 작가들이 많다. 진중하고 격 있는 표지를 선호하기 때문이기도 하고, 작품과 동떨어진 난데없는 표지에 신중하기 때문이기도 하다.

일본문학 열풍의 여파로 일러스트 표지가 대유행이 된 시절이 있었다. 알록달록한 일러스트는 한국문학 표지에까지 상륙해 한동안 기세를 떨쳤다. 그러다 김연수 장편소설 『밤은 노래한다』가 나왔을 무렵부터 중견 소설가의 책을 필두로 화려한 일러스트 대신 서양의 명화가 표지에 속속 등장하기 시작했다. 1~2년쯤 지나자 그마저도 천편일률이라 생각하는 작가들이 생겼다. 『저녁의 구애』의 원고를 건네받으며, 일러스트나 그림을 안 썼으면 한다는 작가의 요청을 함께 전해 들었다. 그럼에도 나는 처음에 회화작품을 골랐었다. 이미 알려진 그림을 넣는 게 식상하다는 뜻이겠거니 생각하고, 작품에 잘 맞는 그림을 찾아내 시안을 잡아 보였으나, 작가는 그냥 내가 작업해주었으면 한다는 뜻을 재차 전해왔다. 나를 향한 신뢰가 담긴 부탁이란 걸 알고 미안함과 동시에 책임감을 느꼈다. 그렇게 해서 책이 나오고, 작가가 만족한 건 물론이고 칭찬도 많이 들었다.

■ 『저녁의 구애』 A컷

■ 『바람의 잔해를 줍다』 A컷 펼침면
■ ■ 『침대』 A컷 펼침면

『바람의 잔해를 줍다』『침대』『꺼져라, 비둘기』『숲의 대화』 등 직접 일러스트를 그려 넣은 작업들은 더 기억에 남는다. 원고에 오롯이 마음을 준다는 것, 고되더라도 그렇게 작업할 때 디자인에 가치가 담긴다는 걸 깨달았던 순간이 내겐 여러 번이다. 이런 마음으로 작업한 외국문학 중엔 여러 나라의 판본 가운데 가장 흡족한 표지라는 얘기를 들은 책도 있었는데, 그후로 외국문학을 작업할 때면 외국 디자이너들과 경쟁하는 마음이 되곤 한다.

아웃소싱으로 더 나은 표지 이미지를 확보할 수 있으면 금상첨화지만, 디자이너가 의도한 방향으로 그림을 그려내는 작가를 만나기란 생각보다 쉽지 않다. 디자이너들끼리 '서점 가보면 그 밥에 그 나물이다'라고도 하는데, 새로운 일러스트레이터 발굴이 그만큼 힘들다는 반증이다. 만족스러운 결과물이 나올 때까지 이끌어가려면 이해심, 인내심, 설득력이 반드시 필요하다. 구체적인 요청에 민감한 작가들도 많은데, 디렉터 역할에 대한 인식이 부족해서이기도 하고 좋은 디렉터가 나오기 힘든 풍토에서 생기는 반응이기도 하다. 힘들어도 좋은 작가를 발굴해서 작업할 기회를 열어주는 것 또한 디렉터로서의 디자이너의 책임이다. 때로는 원맨쇼보다 품이 들지만 그렇다고 디렉터 역할을 등한시해선 안 된다. 좀 거창하게 말하면, 디자이너가 얼마나 부지런하고 사려 깊으냐에 따라 좋은 그림 작가가 세상에 알려지기도 하고 묻힐 수도 있다.

■ 『꺼져라, 비둘기』 A컷
■■ 『숲의 대화』 A컷

출판 경기가 갈수록 위축되는 형편이라 별도의 소스 발주가 출판사 입장에서도 부담이다. 그러다보니 디자이너에게 소스를 의존하는 경향이 커졌는데 자칫 학예회로 흘러버릴 수 있으니 유의해야 한다. 저렴하고 접근이 쉬운 스톡이미지를 구입해 사용하는 빈도도 높아졌다. 그러나 그만큼 표지가 상투적이기 쉽다. 여자 뒷모습, 저물녘 하늘, 들판, 새, 나비, 창문, 자전거, 풍선 등 문학에 쓰는 사진 이미지가 한정적이고, 다른 분야에서도 빈번하게 쓰이는 소재라 중복 사용의 위험을 조심해야 한다. 여러모로 문학 표지 작업은 디자이너에게는 도전적인 과제일 수밖에 없다.

■ 「풍선을 샀어」 A컷
단골 카페에 전시된 그림이 좋아 눈여겨봐두었다가 표지화로 쓰게 된 경우다.
박정은 작가에게는 자신의 첫 단행본 표지 일러스트 작업이었고
이후부터 지금까지 많은 표지와 본문에 그림을 그리고 있다.

스튜디오 디자이너로 업계에 입문했는데 책 외의 작업도 했는가?
그런 작업들이 북디자인에 미친 영향은 무엇인지 궁금하다.
북디자인 외의 작업이나 활동이 있는지? 있다면 그것이 책 작업에
도움이 되는지 궁금하다.

스튜디오에서 3년 반쯤 일했다. 다양한 장르의 일반 단행본과 더불어, 각종
공연 포스터와 팸플릿, 파인아트 도록과 전시 디스플레이, CI/BI/명함 등
아이덴티티 작업을 했었다. 견적서 작성 등 계산기 두드리는 일, 인쇄 제본
감리도 당연한 일이었다.

도록과 디스플레이 작업은 작품을 직접 보고 작가도 만나야 하는 작업이다.
파인아트 작가는 자부심이 강하기 때문에 무척 조심스러운데, 어린 나이에
좌충우돌 실수를 통해 대화하는 법을 익혀나갔던 것 같다. 아이덴티티 작업
은 타이포그래피가 기반이 되는 작업이라 감각을 기르기에 좋았고 다양한
정보를 하나로 압축해내는 과정을 익힐 수 있었다. 공연 포스터, 팸플릿 작
업은 레이아웃 디자인을 훈련할 수 있었다. 견적서를 직접 작성했기 때문에
제작비를 가늠하는 습관이 생긴 것도 도움이 됐다.

또하나는 북디자이너는 누구인가에 대한 자각이다. 클라이언트에게 결정권
이 있는 한, 단박에 오케이 되도록 잘 만들어가거나, 서글서글하게 굴어 점

수를 따거나, 조목조목 설득하거나, 영혼 없이 고쳐주거나, 결국 고스란히 디자이너의 몫이고 역량이라는 거다. 클라이언트의 기대보다 한 뼘 더 애정을 갖고 더 시도해보는 적극성이 있어야 상처받지 않고 나를 지킬 수 있다는 것도 알게 됐다.

북디자인 외에 다른 활동은 딱히 없다. 몇 년 전 콜라보레이션 전시에 참여한 적이 있는데, 회사일, 집안일과 병행해서 준비하다보니 속병이 날 만큼 힘들었다. 최근에 어쩌다 글 한 편을 청탁받아 책에 싣게 됐는데, 그냥 쓰는 것과 출간할 글을 쓰는 것의 차이를 뼈저리게 실감하고, 앞으로는 디자인할 때 더 정성을 기울여야겠다는 생각을 했다.

여러 영역에서 모습을 드러내는 디자이너들이 가끔 부럽기도 하지만, 목적 없는 작업들이 지금의 나에겐 도움이 되는 것 같다. 색연필로 눈앞에 보이는 물건을 그리거나 하얀 종이에 두서없이 글을 끄적이다보면 헝클어진 마음이 가지런해지고, 무명천에 둥글게 박음질을 하거나 무늬 없는 목도리를 뜨고 있으면 잡념이 사라지니, 참 고마운 리셋 버튼 아닌가.

■ 페리에 주에 아트 콜라보레이션, 2009

북디자인이란 무엇이라고 생각하는가.
자신만의 북디자인 철학을 들려달라.

어려운 질문이다. 생각할 때마다 딜레마에 빠져 있는 나를 발견하게 되고, 새삼 좋은 북디자인이 얼마나 어려운가 싶기도 하다.

『월든』의 저자 헨리 데이비드 소로가 어느 날 오두막에 앉아 소유품들을 하나하나 종이에 적어나갔다고 한다. 목록 작성은 금세 끝났지만 이내 한 가지 빼먹은 걸 깨달았는데, 바로 손에 쥐고 있던 연필이었다고 한다. 북디자인은 소로가 깜빡한 연필과 같다. 모든 것을 기록했으되 없는 것처럼 있었던, 있으면서 사라졌던 연필 말이다. (이 멋진 비유는 북디자이너 리차드 헨델의 것이다.)

북디자인의 본질은 꾸밈, 예쁨, 새로움에 있지 않으며 책의 내용을 가장 잘 읽히도록 하면서 읽는 동안 사라져버리는 디자인, 그게 핵심이라는 거다. 본문 디자인이 그만큼 중요하다는 얘기인데, 나 역시 동의한다. 본문은 소수점, 밀리미터의 세계라 미세한 차이들이 합쳐져 결정적인 차이를 만들어내기도 한다. 책의 완성도를 결정하는 건 어쩌면 본문일 텐데, 아쉽게도 간과되거나 과장될 때가 많다. 북디자인 입문자들이 표지에 열중하고 본문은 부수적으로 여기는 경향이 있는데, 북디자이너라면 이 작업을 먼저 배우고 익

혀야 한다고 생각한다.

물론 '북디자이너=표지 디자이너'라는 등식이 여전히 지배적일 만큼 표지를 중시하는 것이 우리 현실이다. 그래서 북디자이너는 좋은 스타일리스트이기도 해야 한다. 트렌드를 읽고 반영할 줄 알아야 한다. 그러나 스타일이 전부여서는 곤란하다. '표지는 원래 먼지 덮개에 지나지 않았다' '현란한 표지는 다 쓰레기다'와 같은 일각의 주장이 소꿉놀이처럼 들리긴 해도 한 번쯤 깊이 생각해봐야 할 주제다. 스타일만 난무하는 것은 아닌지 반성해볼 필요가 있다. 해외 북디자인에서 스타일만 차용하지 말고 작업 과정을 면밀히 분석하고 디자인의 필연성을 읽어내는 연구도 필요하다. 책은 대중들이 손쉽게 접하는 문화생산물인 만큼 문화생산자로서의 책임감을 갖고 작업에 임해야 한다고 생각한다.

결국 북디자인이란 '소로의 간지 연필'쯤 되겠다. 잘 써지고 게다가 간지까지 나는 연필 한 자루 만들어보자는 다짐과 노력이 북디자인 철학이라면 철학이겠다.

한 직장에서 오래 일한다는 것에 대해 이야기해달라.

쉽게 마음을 바꾸는 편은 아니라 엉덩이가 무겁다. 그 이유가 가장 컸을 거고 또, 문학과지성사의 책들이 나랑 찰떡궁합처럼 잘 맞았다. 내가 읽고 싶은 책을 디자인하는 건 정말 행운이지 않나.

'내 자리는 내가 만드는 거다'는 말을 믿는 편인데, 동시에 '자리가 사람을 만든다'라는 믿음도 있다. 요즘 화제인 드라마 〈미생〉에서 그러더라. "사업? 사업은 장사야." 출판도 사업이니 책을 파는 게 중요한 건 당연하지만, 그래도 '책'이어서 다른 게 있지 않은가? 문학과지성사는 '책이어서 다른 그것(혹은 책이니까 달라야 하는 그것)'을 오랫동안 지켜온 출판사다. 나는 그 기운을 느끼면서 일한 운좋은 디자이너다. 프리랜서로 일하는 요즘도 그런 기운을 느낄 수 있는 사람들과 만나게 되는데, 정말 고마운 일이다.

■ 문학과지성사 30주년 사사
문학과지성사는 올해로 창립 40주년을 맞는다.

**기억에 남는 필자의 요구가 있을까? 혹은 필자의
어떤 피드백을 받아본 적이 있나?**

내 경험의 통계로는 작가가 표지에 간여하면 할수록 배가 산으로 간다. 재 밌는 건 다른 출판사에서 나온 그 작가의 다른 책들도 표지가 신통치 않다는 건데, 과정을 물어보니 역시나 작가가 원하는 대로 하다보니 나온 결과물이 란다. 하지만 이런 경우는 극히 소수고, 대개는 원하는 느낌을 몇 단어로 전 해오거나, 유행인 일러스트풍의 표지는 지양해달라거나, 어두운 색깔은 피 하고 싶다 정도의 요청들이다.

작가가 표지에 신경을 많이 쓴 게 좀 엉뚱한 측면에서 약이 된 경우가 있었 는데『새벽의 나나』가 그랬다. 작가가 나를 만나 원하는 디자인을 설명하고 싶다고 해서 편집자와 함께 만났다. 작가의 요청인즉, '(종이 말고) 쇠(철제)로 표지를 만들어달라'였다! 웃으면서 안 되는 이유를 설명했지만 그런데도 왜 안 되냐고 매우 진지하게 반문을 해와서 당황스러웠던 기억이 난다. 작가는 매우 진지했기에, 그 밖에도 상상력 넘치는 이미지를 여럿 쏟아냈고 나는 잘 새겨듣고 돌아와 작업을 했다. 결론부터 말하면 만족스러운 표지가 나왔다. 내가 의도한 디자인이 나오려면 몇 가지 후가공이 필요했는데, 작가가 표지 에 신경쓰고 있다는 걸 출판사가 알고 있던 터라 추가 비용이 드는 작업을

■『새벽의 나나』A컷 펼침면

눈치보지 않고 과감히 적용할 수 있었다. 평소 같으면 비용 때문에 포기했을 디자인을 살릴 수 있었고 그래서 만족스러운 결과물이 나왔던 거다. 표지가 나왔을 때 작가의 반응이 기억난다. "내가 설명했던 것과 모양은 전혀 다른데 의도했던 건 이게 맞는 거 같다." 그후로 표지 작업 전에 만남을 요청하는 작가들이 많았다. 만남도 부담스러웠지만 작업 자체도 부담됐던 걸 생각하면 작가를 만나 얘기하는 게 디자인에 약이 되는 것만은 아닌 것 같다.

책이 나오면 작가들이 디자이너에게도 서명본을 남기는데, 거기 적혀 있던 글귀들이 생각난다. '아름다운 디자인, 고맙습니다' '이렇게 예쁜 책은 처음 봐요, 정말 고맙습니다' '사람들이 책 예쁘다고 난리예요, 모두 은경씨 덕분이에요' '디자인이 정말 예술입니다' 간혹 선물을 건네오는 작가들도 있었다. 책을 디자인하고 작가의 맘에 드는 것처럼 기쁜 일이 또 있을까. 나는 스스로에게 정직하게 흡족하면서 작가도 좋아해주는 디자인을 했을 때 가장 뿌듯하다. 특히 소설 표지를 디자인한다는 건 때론 한 사람을 이해하려 애쓰는 작업 같다. 그래서 작가의 만족이 가장 큰 기쁨이 되는 건지도 모르겠다.
정작 기억에 오래 남은 건 내가 작업한 책의 작가가 아닌 이로부터 받은 서명본이다. 2011년 5월, 문학과지성사 귀퉁이 내 책상 위로 『느낌의 공동체』라는 책이 날아들었다. 누가 가져다놓은 걸까 하며 책장을 여니 면지에 서명이 있었다.

'정은경님께 부끄러운 책을 드립니다. 2011년 5월 신형철 드림.'

그와는 한 시인의 결혼식장에서 마주쳐 인사를 나눈 게 전부였다. 그런 그가 내게 서명본을 보내오다니. 왜?

그가 읽은 수많은 한국문학 중에는 내가 디자인을 맡았던 책들이 적잖이 포함되어 있을 터, 제목 그대로 평론가와 디자이너는 누구보다도 종종 '느낌의 공동체'가 되곤 한다. 어처구니없는 디자인이다 싶었다면 서명본까지 보내올 리는 없었을 테니 내 디자인에 대한 얼마간 긍정의 코멘트라 여겨도 괜찮겠지. 나 역시 그의 평론들을 아껴가며 읽던 독자였다. 어쩌면 다른 문학책 디자이너들도 나처럼 서명본을 받았을지 모른다. 그렇다면 더 길고 넓은 공동체의 띠가 2011년 봄날 무지개처럼 잠깐 떠올랐던 것이고.

어쩌면 우리는 전혀 모르는 사람들끼리 책을 통해 잠시나마 서로 연결되는 것인지도 모른다. 누군가와 연결돼 있는 기분, 그게 바로 '살아 있다'의 느낌 아닐까.

**SBI에서 후배들을 가르치고 있다. 어떻게 그들의 가능성에
관여하고 싶은가.**

얼마 전 힙합 관련 책을 작업하다 왜 그랬는지 문득, 〈The Greatest Love of all〉이라는 노래가 듣고 싶어져 유튜브로 찾아들어갔다. 열어본 클립이 하필 영문 가사가 큼지막하게 소절마다 나오는 동영상이었는데, 그걸 보다 그만 왈칵 눈물이 터지고 말았다. 수도 없이 듣고 부르던 노래의 가사를 마치 처음 본 양.

게토에서 자라나 험한 삶을 사는 흑인들의 얘기를 읽다가 들어서 그랬나, 휘트니 휴스턴이 불러서 널리 알려진 이 곡은 원래 원로 흑인 뮤지션 조지 벤슨이 만들어 부른 노래다. 그걸 알고 있던 터라 가사에서 흑인 소년 조지 벤슨이 보였던가보다. The Greatest Love of all, 세상에서 으뜸가는 사랑은 '내가 나를 소중히 여기고 믿고 사랑하는 것, 스스로에게 의지하는 것'이라고. 소년 조지 벤슨은 그걸 믿고 굴하지 않고 살아왔다고, 그걸 어린이들에게 보여주고 깨닫게 해야 한다고.

어디 어린이뿐일까. 디자인이든 예술이든 뭐든 시작은 '내가 나를 예뻐하고 믿어주기' 같다. SBI 지원자 중 대다수는 대학을 졸업했어도 아직 갈피를 잡지 못해 갈팡질팡하거나 직업 난항을 경험한 친구들이다. 안타까운 건 그 친

구들 대부분이 썩 괜찮은 떡잎들인데도 주눅들어 있다는 거다. 매스컴에서 실업난이다 취업난이다 하며 하도 많이 겁을 준 탓일까.

SBI에 온 학생들에게 내가 궁극적으로 기대하는 건 자기 작업에 가치를 담으려는 노력을 잊지 않는 디자이너다. 직장인이 아닌 직업인으로 살아가는 모습이랄까. 그렇게 되기 위해서 내가 해줄 것은 우선, 각자 자기를 발견할 계기를 만나게끔 등을 두드려주고 때론 탁탁 어깨를 내리쳐주는 것이지 싶다. 그러기엔 칭찬만한 것이 없다는 걸 깨닫는다. 다만 근거 있는 칭찬이어야 한다. 좋은 점을 구체적으로 칭찬하고 반복되는 실수가 있으면 탁, 어깨를 내리친다. 이 단계를 넘어가면 다음은 저들이 알아서 달려간다. 실무 실습에서는 스스로에게 엄격할 것을 요구한다. 모르는 것이 있는데 궁금해하지 않는 디자이너에게 발전은 없는 법이다.

하지만 모두가 그럴싸한 표지를 만드는 디자이너가 될 필요 없다는 것, 북디자이너로서 오래오래 행복하게 살아가는 길이 베스트셀러 표지를 장식하는 것은 아니라는 것도 알려주고 싶다. 자기만의 길을 내고 그 안에서 행복을 찾는 디자이너가 될 수 있다고 말해주고 싶다.

북디자이너가 가져야 할 덕목 중 가장 중요한 부분이
있다면 어떤 것일까?

요즘 들어 북디자인에 '작품'이라는 단어를 붙이는 경우를 종종 본다. 디자인의 역할과 중요성, 가치를 전보다 높게 평가한다는 의미로 해석하면 수긍이 간다. 하지만 북디자인에 작품이란 단어를 붙이는 것에 여전히 나는 머뭇거린다. 북디자인을 두고 작품인지 아닌지를 판가름하는 건 적어도 내겐 그리 간단하지 않다.

디자인 초년병 시절 누구나 한 번쯤 듣는 말이 있다. "예술하지 마라."

맞다. 예술하면 안 된다. 그렇다면 디자인이 작품이 된다는 건 어떤 의미일까. 거칠게 말해 '목적에 잘 들어맞으면서 완성도가 높은 디자인 작업'을 '작품'이라 부를 수 있지 않을까. 그렇다면 어떻게 하면 북디자인으로 작품을 낼 수 있을까?

북디자인의 목적은 무엇일까? 눈에 띄기? 글쎄. 추한 것, 이상한 것도 눈에 띈다. 눈에 띄게 하는 건 그다지 어렵지 않다. 하지만 북디자인의 목적은 그렇게 간단하지 않다. 그렇기에, 북디자인으로 작품 하는 게 어쩌면 예술로서의 그것보다 힘들지도 모른다.

그럼에도 불구하고 북디자이너는 스스로에게 "작품을 만들라고!" 하면서 다

그쳐야 한다. 한 권의 책이 세상에 나오기까지의 얽히고설킨 요청들 속에서 맥을 짚어내 디자인의 언어로 번역하고, 그 와중에도 내 해석과 판단을 놓치지 않으며 책의 목적에 최대한 부합하는 디자인을 향해 '작품 하듯' 작업을 이끌어가야 한다.

결국, "예술하지 마"와 "작품을 만들어" 사이를 끊임없이 왔다갔다해야 한다는 얘기다. 그 힘듦을 견디려는 자세, 그게 북디자이너를 아름다운 프로페셔널로 만드는 것 같다. '책'이 '책'인 한 여전히 유효한 덕목일 거다.

결국 북디자인이란
'소로의 간지 연필'쯤 되겠다.

작업이 안 될 때 스스로에게 하는 말 한마디
이것만 하고 놀자.

나에게는 없는데 다른 디자이너에게는 있는 것 같은 장점
신속한 판단과 결정력. 예쁜 것들을 찾아다니고 수집하는 에너지.

독자들은 무엇에 움직이고 반응할 것 같은가?
1순위 '저자'. 그다음으로 '제목'이 아닐까. 디자인은 생각보다 순위가 높지 않은 듯. 디자인은 당장의 책 판매보다는 출판사의 이미지, 신뢰도를 구축하는 데에 기여하는 것 같다.

4, 5년 뒤 자신이 신인 북디자이너들에게 어떤 롤모델이 되어 있기를 바라는가?
'북디자이너가 저런 것도 할 수 있구나' 하고 생각하게 하는 선배.

자주 사용하는 컬러
검정.

좋아하는 판형
때때로 다르다.

가장 자주 쓰는 작업 툴
종이, 펜, 인디자인.

선호하는 분야
인문, 문학.

지금껏 들었던 최악의 말 VS 최고의 말
"……."
"예술 디자인!"

자신만의 강박증이 있다면?
작업 초반 멍하게 앉아 있는 시간이 필요하다.

작업중 가장 고통스러운 순간은?
멍하게 앉아 있는 시간이 길어질 때.

**디자이너로서 자신의 단점과 장점을 스스로 평가해
보자**
슈퍼에고가 강하다.
겁이 없다.

작업해보고 싶은 책 혹은 출판사가 있다면?
내 기획으로 나온 책.
디자이너의 전문성을 믿고 존중해주는 출판사라면
어디든.

언제까지 북디자인을 할 생각인가? 평생 할 건가?
원할 때 쉬고, 원할 때 일할 수 있을 때까지.

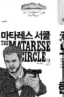
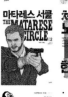

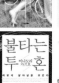

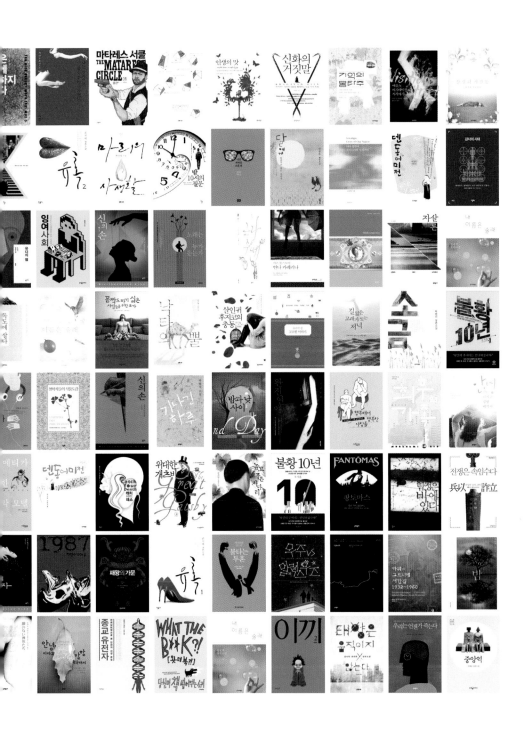

B컷 : 북디자이너의 세번째 서랍

초판 1쇄 인쇄 2015년 4월 21일
초판 1쇄 발행 2015년 4월 28일

지은이 김태형 김형균 박진범 송윤형 엄혜리 이경란 정은경

기획 이경란
편집 김지향 이희숙 **편집보조** 박선주 **모니터링** 이희연
표지 디자인 김형균 **본문 디자인** 이경란
제작 강신은 김동욱 임현식
마케팅 방미연 정유선 오혜림 **홍보** 김희숙 김상만 한수진 이천희

펴 낸 이 이병률
펴 낸 곳 달 출판사
출판등록 2009년 5월 26일 제406-2009-000034호

주　　소 413-120 경기도 파주시 회동길 210 **전자우편** dal@munhak.com
페이스북 /dalpublishers **트위터** @dalpublishers **인스타그램** dalpublishers
전화번호 031-955-2666(편집) 031-955-2688(마케팅) **팩스** 031-955-8855

ISBN 979-11-5816-003-6 03600

●이 도서의 국립중앙도서관 출판예정도서목록(CIP)은
　서지정보유통지원시스템 홈페이지 (http://seoji.nl.go.kr)와
　국가자료공동목록시스템(http://www.nl.go.kr/kolisnet)에서 이용하실 수 있습니다.
　(CIP제어번호 : CIP2015009888)